The Book of Horror

電影中的驚聲尖叫

The Anatomy of Fear in Film

34 部經典恐怖片的驚嚇技法解析

麥特·格拉斯比（Matt Glasby） 著

巴奈·波多諾（Barney Bodoano） 著

柯松韻 譯

Mirror 039

電影中的驚聲尖叫：
34 部經典恐怖片的驚嚇技法解析
The Book of Horror:
The Anatomy of Fear in Film

國家圖書館出版品預行編目 (CIP) 資料

電影中的驚聲尖叫：34 部經典恐怖片的驚嚇技法解析 / 麥特．格拉斯比 (Matt Glasby)
著；柯松韻譯. -- 初版. -- 臺北市：天培文化有限公司出版：九歌出版社有限公司發
行，2023.10
　　面；　公分. -- (Mirror；39)
譯自：The book of horror : the anatomy of fear in film
ISBN 978-626-7276-30-3(平裝)

1.CST: 電影 2.CST: 影評 3.CST: 電影史

987.013　　112014381

作　　者——麥特·格拉斯比（Matt Glasby）
插　　畫——巴奈·波多諾（Barney Bodoano）
譯　　者——柯松韻
責任編輯——莊琬華
發 行 人——蔡澤松
出　　版——天培文化有限公司
　　　　　　台北市 105 八德路 3 段 12 巷 57 弄 40 號
　　　　　　電話／ 02-25776564 · 傳真／ 02-25789205
　　　　　　郵政劃撥／ 19382439
九歌文學網　www.chiuko.com.tw
印　　刷——晨捷印製股份有限公司
法律顧問——龍躍天律師 · 蕭雄淋律師 · 董安丹律師
發　　行——九歌出版社有限公司
　　　　　　台北市 105 八德路 3 段 12 巷 57 弄 40 號
　　　　　　電話／ 02-25776564 · 傳真／ 02-25789205
初　　版——2023 年 10 月
定　　價——450 元
書　　號——0305039
I S B N——978-626-7276-30-3
　　　　　　9786267276310　（PDF）

The Book of
Horror
The Anatomy of Fear in Film

CONTENTS

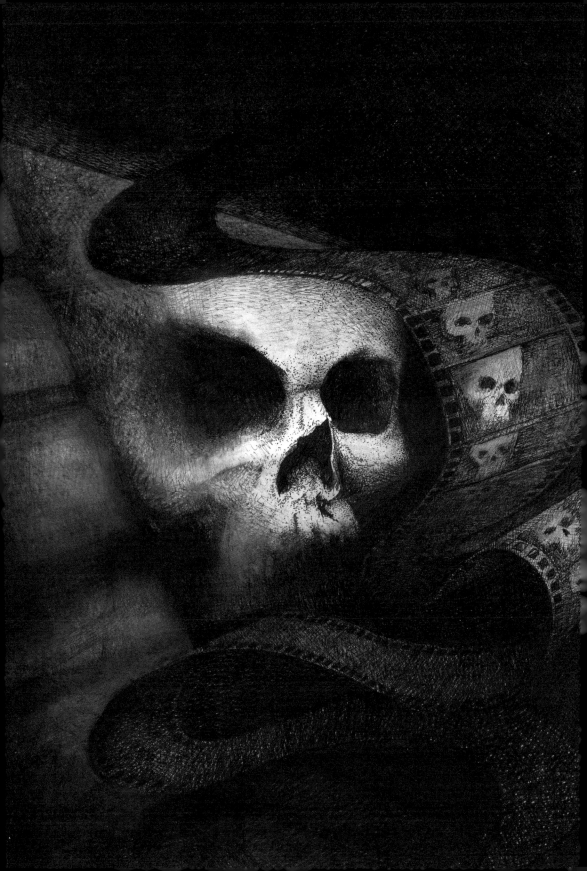

導論

「恐怖電影從來不曾真的退流行，因為受到驚嚇的感受永不過時。」

　　傳奇電影導演約翰‧卡本特（John Carpenter）說過：「恐怖是種人類反應，而非電影分類。」跟大師爭論固然是不智之舉，不過或許更精確的說法是，恐怖電影這類別跟其他類別（喜劇除外）不一樣，因為它得依靠某種反應才成立。

　　不論恐怖電影描述的是怪物、殺人犯、日益加深的瘋狂，這類電影的企圖就是嚇人。達若‧瓊斯教授（Darryl Jones）所作《睡覺時不關燈》（*Sleeping With the Lights On*）書中表示，恐怖的英文「horror」來自拉丁語「horrere」，指的是一種不由自主的反應：毛髮聳立、顫抖戰慄。

　　這是為何恐怖電影成立的關鍵是風格，而非內容主題。《鬼馬小精靈》雖然有超自然生物，卻明顯不是恐怖電影，而描述玩具娃娃的《安娜貝爾》卻肯定是恐怖電影。同樣地，《大白鯊》、《異形》、《沉默的羔羊》等作品雖然包含恐怖的片段，卻不屬於恐怖電影，因為這些作品的主要目標並不是為了嚇人。近來知名電影雜誌《*Time Out*》整理了百大最佳恐怖電影清單，其中包含電影作品《見證》（*Come and See*）、電視劇《線》（*Threads*）、科幻片《變蠅人》（*The Fly*）、《極地詭變》（*The Thing*）——在在指出恐怖電影的定義分野模糊不清，且點出更重要的問題：能夠成功嚇到觀眾的恐怖電影，可說是少之又少。

　　熱門電影如《牠》（*It*）創下票房銷售新紀錄，「深度」恐怖電影如珍妮佛‧肯特（Jennifer Kent）《鬼敲門》(*The Babadook*)、喬登‧皮爾（Jordan Peele）《逃出絕命鎮》（*Get Out*）、《我們》（*US*）、羅伯特‧艾格斯（Robert Eggers）《女巫》（*The Witch*）、《燈塔》（*The Lighthouse*）等作品備受影評讚賞，恐怖電影這個類型受到空前注目。話說回來，恐怖電影也從未真正退流行，因為受到驚嚇的感受一直存在。從默片時代起，就有梅里葉（Georges Méliès）經典作品，《魔鬼莊園》（*Le Manoir du diable*，一八九六年）可能是史上第一部恐怖電影，到了二十一世紀，也有擁抱新潮科技的電影《影音部落客之死》（*Death of a Vlogger*，二○二○年）。雖然銀幕上操弄恐懼的方法隨著時空演進，恐懼本身依舊。

　　今天看來，一九三○年代環球影業製作的怪獸電影，或一九四○年代雷電華

電影公司（RKO）導演瓦爾・盧頓（Val Lewton）的低成本電影，可謂影史上的驚奇之作，得以從中歸納、觀察創新的軌跡，但於今人而言已不再嚇人。因此，本書討論的電影作品將從戰後算起。本書並不是電影史之書，也無意神化任何作品，僅希望能檢閱影史上最恐怖的電影，並觀察其中使用的技巧。

雖然我從事恐怖電影影評工作已近二十載，沉迷電影的時光也有三十年了，要選擇哪些電影來討論，仍非易事。在朋友、同事、電影工作者的推薦清單下，我研究了幾百部經典與當代的電影，包含來自冰島或印尼的晦澀作品。

由於本書討論的電影年代橫跨七十五年，顯然有必要設下一些篩選原則。列入本書的作品得是人們認定的恐怖電影——所以，只在電視上播出的電影、科幻片或驚悚片，都不計入——此外，這些作品得要在今天還能以合法途徑觀賞。雖然恐怖電影最早可上溯到一九四五年《深夜》（*Dead of Night*），本書選擇詳細探討的作品中，最早的則是一九六〇年希區考克《驚魂記》，因為這部片是奠定恐怖電影類型的分水嶺。在《驚魂記》之後，追求嚇人的手法變得百無禁忌，沒有什麼主題是踰越分際，沒有特效過於極端，沒有什麼敘事轉折太過駭人。這樣的風氣延續，貫穿「穢物影帶」盛行的八〇年代，直到今天——近年來艾瑞・艾斯特（Ari Aster）執導《宿怨》（*Hereditary*）中米莉・夏普洛（Milly Shapiro）所飾查莉一角就是絕佳案例。

本書另規定不得重複，系列作品中只有表現最為優異的電影才列入討論（比如《錄到鬼2：屍控》〔*[Rec]²*〕），有少數例子是原作與翻拍作品都納入考量，如《咒怨》系列，最後選出效果最佳的一部。系列型恐怖電影，如《半夜鬼上床》（*A Nightmare on Elm Street*）、《十三號星期五》（*Friday the 13th*）大多未達標準，主要是因為觀眾對電影產生了熟悉感，就沒那麼恐怖了。讀者也會發現，本書沒有提到跨類型多的偉大電影作者，如大衛・柯能堡（David Cronenberg）、布萊恩・狄帕瑪（Brian De Palma）、大衛・林區。以結果論，本書片單中的作品每部都讓人真的嚇得要命，且就算看了好幾次還是一樣恐怖。雖然這些原則會讓本書錯失《錄影帶謀殺案》（*Videodrome*）、《魔女嘉莉》（*Carrie*）、《穆荷蘭大道》（*Mulholland Drive*）等傑作，也不得不然。

當然，每個人感覺恐怖的點是主觀的，不過，就算是主觀的反應，也有著值得拆解的模式。各類型的電影都會採用誇張的燈光、非線性剪輯等技巧，所以本書設計了一套專門系統來檢視恐怖電影黑魔法背後的驚嚇策略，共分為七種。

驚嚇策略

這七種驚嚇策略在本書中各有專屬符號，會在文章中反覆出現。舉例而言，如果內文中有個像這樣❶正在倒數計時的時鐘，就意味著「不祥預感」。本書會在文章提到有關場景或探討相關層面時置入關聯符號。各片附上的資訊圖表也會置入符號來歸納整部電影運用各策略的程度分別，另一張圖表則標示電影時間軸與電影片段的驚嚇程度。以下列出七種驚嚇策略：

❶ 一、死亡空間 (Dead Space)

這與攝影技巧中的兩大層面有關：負空間與正空間。在此負空間指的是，所攝主體周圍空間過多。這種構圖會讓人感覺不安，彷彿下一秒會有什麼東西突然跑出來。負空間的絕佳案例大概是《驚魂記》中，站在淋浴間的女主角瑪麗安（珍妮・李〔Janet Leigh〕飾）身後的浴簾。負空間也讓觀眾瞥見角色看不到的東西，比如《陌路狂殺》（*The Strangers*）中角落暗處浮現的面具臉。正空間在此則指的是畫面主體周圍幾乎沒有空間的情況，這麼做可以讓威脅之物突然出現在畫面裡，比如《地獄魔咒》（*Drag Me to Hell*）躺在克莉絲汀（蘿曼〔Alison Lohman〕飾）身後的賈奴許夫人（蕾佛〔Lorna Raver〕飾）。利用拾獲錄像（found footage）手法的電影作品，尤其擅長利用死亡空間來嚇人，晃動不安的錄影畫面傳達拍攝者的驚慌，毫無預警地從遠景（負空間）跳到極特寫（正空間），如《厄夜叢林》（*The Blair Witch Project*）。《蒙哥湖》（*Lake Mungo*）運用這項技巧的手段更為精細，安排鬼魂在家族照片、影片的邊緣徘徊。

❷ 二、閾下知覺刺激 (The Subliminal)

這個技巧指的是觀眾不一定會注意到的視覺與聽覺式暗示。多數電影會使用聲音來影響觀眾——比如持續播放低頻噪音，造成生理性的不適，在電影院裡效果尤其強烈。不過恐怖電影的手段更刁鑽，有些會採用難以明辨的細微音效，諸如昆蟲的嗡嗡鳴響（《大法師》），有些或採用屠宰場的白噪音（《德州電鋸殺人狂》，諸多手段都是要讓人不由自主地產生恐懼感。《坐立不安》（*Suspiria*）出色的電影原聲帶來自義大利樂團 Goblin，採用沉重的呼吸聲與誦唸聲響，或許說不上細膩，但能成功讓觀眾感覺到隱隱約約、無所不在的邪惡。至於潛意識刺

激的視覺應用技巧，威廉・弗里德金（William Friedkin）開了先河，他在《大法師》電影進行時穿插惡靈臉孔的閃爍畫面，暗示電影本身也遭到惡靈作祟，難怪當時的觀眾心靈受創，不乏昏厥大哭者，還有人的反應更慘烈。

⚡ 三、猝不及防（The Unexpected）

這指的是恐怖電影要讓人嚇一大跳的種種方法，從突然跳出來的突發式驚嚇，到劇情急轉直下等各種作法，採用此法者，比比皆是，從瓦爾・盧頓到溫子仁，突發驚嚇是嚇觀眾的好方法，如果運用得當，能增加觀影過程中的整體焦慮感，比如《靈異孤兒院》（The Orphanage），車禍身亡的貝琳娜（克羅亞〔Montserrat Carulla〕飾）斷氣那一刻。劇情大轉彎的效果則較為幽微，比如《宿怨》中查莉之死，這種作法打破了觀眾與故事之間未曾言明的約定，讓觀眾感覺電影中的世界隨機難測、精神錯亂，不能信賴，讓觀眾害怕下一刻將會發生的事情。

☠ 四、醜怪噁爛（The Grotesque）

這指的是肉體畫面引發的恐怖感，從怪物特效到殘破的人類肢體都算。人類一看到血液、傷口就會產生警覺之心，因為這提醒了我們，肉體是脆弱的，而人終將一死。恐怖電影的反派常常是死去之人（如《錄到鬼》）、畸形者（如《煉獄迷宮》〔Baskin〕），這麼做當然是政治不正確，卻能讓觀者腦中警鈴大作，感覺事態有異。同樣地，看到他人承受痛苦（如《極限：殘殺煉獄》〔Martyrs〕）會讓人想起自己受苦的經驗，讓人感到脆弱。噁心的感覺也有強大影響力，且容易被畫面觸發：體液血液、昆蟲、異種面貌，任何人類天生害怕的事物。《深入絕地》（The Descent）大大利用了這項策略，觀眾會看到沒眼睛、濕漉漉的怪物之臉，心生恐懼反胃。

⌛ 五、不祥預感（Dread）

這指的是壞事即將來臨的預感。這項策略可能也是恐怖電影的主要手段。羅傑・克拉克（Roger Clarke）在《鬼的自然史》（A Natural History of Ghosts）中闡述：「鬼故事的內容大部分都是預期心理。」有各式各樣的方式能讓人產生不祥預感。有時候，片名已經告訴你了，像是《德州電鋸殺人狂》，讓觀眾心中先產生會看到嗜血屠殺畫面的恐懼感。也有些作品是用故事背景設定來營造不祥氛圍，如《邪屋》（The Haunting），觀眾等著看悲劇重演。也有作品藉由敘事讓

故事充滿警告意味，比如《鬼店》中，大人要丹尼（洛伊德〔Danny Lloyd〕飾）不要靠近二三七號房。《七夜怪談》還直接給觀眾七天倒數預告，讓人預期恐怖之事只會越演越烈。也有作品運用技術面來引發不祥感，諸如反覆出現的主題動機（motif）來預告壞事，比如《鬼戀》（*The Entity*）中攻擊發生前的沉重腳步聲，或是《靈病》（*It Follows*）中緩慢水平位移的長鏡頭，會讓觀眾害怕下一刻即將揭露之事，或《月光光心慌慌》（*Halloween*）採用的主觀鏡頭，暗示觀眾攝影機正在跟蹤獵物。

🖤 六、詭異不安（The Uncanny）

這指的是觀眾能感到有什麼地方不對勁，這項策略可能是最難明確指出的驚嚇策略。詭異一詞的源頭可以追溯至一九一九年佛洛伊德〈詭異論〉（Das Unheimliche）一文，指的是人在經歷異常熟悉或異常奇怪的事情時，所產生的不安感，像惡夢的意象。達若·瓊斯教授寫道，詭異感來自「不確定感，不知道我們所見之物是死是活，是有機之物或機械之物，是實體還是靈異」，以及庸俗日常與怪異之事在對照之下的差異。這類的例子如：《牠：第二章》中，克什夫人（葛雷格森〔Joan Gregson〕飾）在貝芙（潔西卡·崔斯坦飾）背後裸體跳舞；《喪妖之章》（*Banshee Chapter*）中兩位面無表情的人類宿主；《七夜怪談》中動作僵硬的貞子（伊野尾理枝飾）突兀怪異的動作；《宿怨》中畫面從微縮模型變成實際的房間，鏡頭連貫沒有剪接，也令人感到深深不安，因為這讓真實的房間看起來像是假的，反過來看也成立。

▶ 七、在劫難逃（The Unstoppable）

這指的是觀眾感覺此時經歷的創傷永無止境。多數的恐怖電影故事讓事態逐漸失控，問題沒辦法好好解決，但有些作品的手段更上一層樓。《德州電鋸殺人狂》女主角莎莉（伯恩斯〔Marilyn Burns〕飾）跳窗逃生，還跳了兩次，下場卻都是無法逃脫這場惡夢。《月光光心慌慌》的故事高潮，麥克·邁爾斯最後看來是個殺不死的妖怪，依然在人間徘徊等待，伺機而動。《咒怨》則表示詛咒會永遠傳下去。《大法師》的電影原聲帶不斷重複，也產生了類似的效果，不斷循環回到開頭。恐怖電影激起觀眾的情緒，卻不會給觀眾宣洩的機會，或許這一點最極端的例子是《七夜怪談》的劇情轉折，貞子從電視中爬出來，將魔爪伸往下一位受害者。這麼做讓螢幕本身變成了隱含威脅的所在，就算電影結束，觀眾回到了自己的家，依然暴露於危險之中。

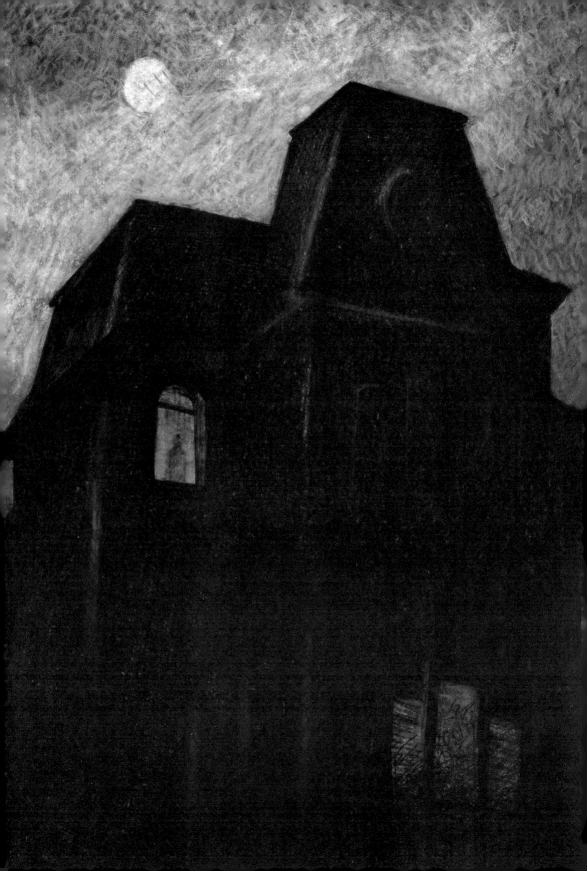

驚魂記
媽咪的最愛

上映：一九六〇年
導演：亞佛烈德‧希區考克（Alfred Hitchcock）
編劇：約瑟夫‧史蒂法諾（Joseph Stefano）、
勞勃‧布洛克（Robert Bloch，原著小說）
主演：安東尼‧柏金斯（Anthony Perkins）、
　　　珍妮‧李‧薇拉‧邁爾斯（Vera
　　　Miles）、約翰‧蓋文（John Gavin）、
　　　馬丁‧鮑爾薩姆（Martin Balsam）
國家：美國
次分類：心理驚悚

死亡空間

闔下知覺刺激

猝不及防

醜怪噁爛

不祥預感

詭異不安

在劫難逃

一九六〇年九月，《驚魂記》在電影院上映，從此改變了人們對恐怖電影的概念。在此之前，恐怖電影以哥德風的幻想故事為主，故事總是發生在遙遠又不存在的封建領土上，《驚魂記》之後，危機感覺變得寫實，任何人都可能是怪物，連隔壁的好好先生都可能有嫌疑。

勞勃‧布洛克的原著小說將故事設於一九五九年的威斯康辛州，一如盜墓者兼殺人犯艾德‧蓋恩（Ed Gein）的犯罪時間與地點。小說主角是中年旅館業者諾曼‧貝茲，他有人格分裂，行兇時會打扮成死去母親的模樣。編劇史蒂法諾修改的關鍵差異是把諾曼（柏金斯飾）年齡設定下修，讓他看起來帶點脆弱而迷人。劇本也將片頭前四十分鐘的焦點換成受害者瑪麗安（李飾），好讓她突然遇害的時刻顯得更為驚悚。

希區考克知道諾曼的變裝癖設定可能會無法通過審查，所以他改採成本低廉的黑白電影來製作，由《希區考克劇場》（*Alfred Hitchcock Presents*）劇組進行拍攝。不過，真正讓希區考克感到興奮的不只是故事中的性侵氛圍，還有嚇人的手法。阿克羅伊德（Peter Ackroyd）在二〇一五年寫的希區考克傳記引用本人說法：「引起我興

趣決定要拍這部片的地方是，淋浴間的謀殺在突然之間發生，猝然而來。」當代觀眾可能會從片頭演員名單以「以及珍妮・李」標示，察覺出瑪麗安的出場時間不長，但是對於一九六〇年代的觀眾而言，他們完全沒有心理準備。

淋浴場景發生於四十七分鐘處，為影史上最負盛名的一幕，甚至有人在二〇一七年為此拍了一部紀錄片《78/52》，片名來自這一幕所使用的鏡位與剪接數目。不過，這部片的文化影響並非希區考克的交錯剪接技法令人驚豔，而是這部片讓恐怖電影的觀影體驗變得不安全。

本片開頭就像尋常的驚悚片。瑪麗安住在亞利桑那州鳳凰城，端莊可人，她一心想要嫁給愛人山姆・魯米斯（蓋文飾），所以當她從公司那裡拿到四萬美金時，她沒有替公司存入銀行，反而捲款潛逃，前往加州與情人會合。電影巧妙地以寥寥數個鏡頭交代過程，上一秒錢在她床上，下一秒她的行李已經打包完畢，她心意已決，自身的命運也隨之轉變。

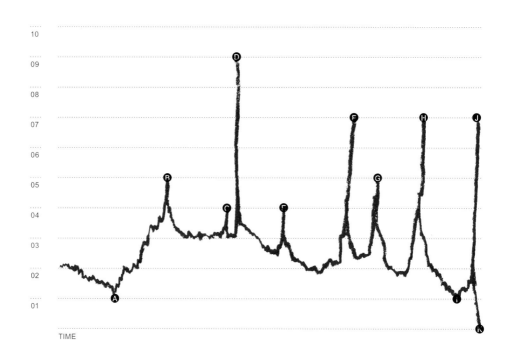

「我們都會在某些時候變得有點瘋狂。你沒有過嗎？」——諾曼·貝茲

觀察力敏銳的觀眾會發現她身後的背景中掛著浴簾，看似平凡無害Ⓐ。開車上路之後，瑪麗安被公路巡警攔了下來（米爾斯〔Mort Mills〕飾），警察告訴她，「為了安全起見」她應該找個汽車旅館過夜，她隨後換了台車子，並努力壓下心裡三番兩次的良心呼籲——幽微呼應諾曼的心理疾病。

大雨滂沱之中，瑪麗安聽從警察的建議，把車開進貝茲汽車旅館。她走到櫃檯，沒有看到任何工作人員，不過，她看見旅館後方有棟哥德風的加州式建築，窗口邊有個女子身影走過Ⓑ。這巧妙地誤導了觀眾——那正是諾曼的身影，他正穿著母親的裝扮，沒有察覺有人正在看他，不過觀眾要到後面才會理解這個橋段的驚悚之處，且明白這必然是諾曼常做的事。觀眾看到這裡時，會想知道該女子是誰，也想知道瑪麗安跟贓款會發生什麼事，不過觀眾並未預期接下來將發生兇殺案。「《驚魂記》的架構非常有趣，跟觀眾玩遊戲很有意思。」法國導演楚浮訪問希區考克時，他這麼說，「我指揮著觀眾。可以說，我把觀眾當作樂器在撥弄。」

接下來，瑪麗安與諾曼在門廊吃著三明治、喝牛奶，兩人建立起關係，暫且拋開諸多不祥之兆Ⓒ，這個橋段的劇本編排與演員表現都很優美。他們身邊有許多鳥類標本——觀眾這時了解，諾曼熱衷製作動物標本，鳥的意象與電影其他地方呼應（瑪麗安姓克萊恩，這個姓氏直譯是鶴。還有鳳凰城，加上諾曼愛吃的玉米糖果）——兩人談到身陷於自己所設的陷阱之中。

「他們會看見的，然後他們會明白，然後他們會說，『她可是連一隻蒼蠅都不忍心傷害呢。』」──貝茲太太

觀眾聽到房子傳來貝茲太太責罵諾曼的聲音，以及他的解釋：「她就跟那些鳥兒標本一樣無害」，只不過「她今天有些魂不守舍」。他很快想起父親是怎麼死的，也想起繼父，以及「兒子難以取代情人」，這句話有明顯的亂倫暗示。不過，在柏金斯的詮釋之下，諾曼一角帶有某種奇異的親暱感，他在美麗的女子面前支支吾吾，一不小心就太多嘴。兩人對談結束時，瑪麗安決定回到鳳凰城，把錢還給公司。不過，就在她回房脫下衣服時，諾曼取下牆壁上掛著的畫，然後透過牆上的小洞窺看牆後風景。該幅畫是荷蘭畫家范米里斯（Willem van Mieris）《蘇珊娜和長老》（Susanna and the Elders），描繪聖經中偷窺行徑的一幕。鏡頭中，一隻眼睛凝視著鏡頭之外的畫面，渾然忘我。這是希區考克作品的核心畫面，觀眾看著鏡頭中的窺視者，兩相對照產生關聯，愧疚感油然而生。

瑪麗安在一張紙條上算出款項金額後，將紙條帶到浴室裡扔了──據說這是沖水馬桶頭一遭被拍入電影裡──她開始淋浴。鏡頭在她身上流連徘徊，可說是導演起了色心，這是舉證歷歷之事（後來希區考克被《鳥》〔The Birds〕片中演員緹琵·海德倫〔Tippi Herden〕指控性侵），不過這裡也有主觀鏡頭，洗滌之水在畫面中流動，鼓勵觀眾認同瑪麗安。接著是一連串快速、緊張的畫面剪接❹，隨後的畫面雖然安定，女主角身後卻有不尋常的大量死亡空間❺。這時某個人的身影出現了──是貝茲太太嗎？──這人走進房裡、拉開浴簾，往可憐的瑪麗安身上一陣猛刺，

一刀又一刀，作曲家赫爾曼（Bernard Herrman）為這驚嚇時刻搭配了尖銳吶喊的弦樂。不過幾秒時間，觀眾就看著她流血倒地而死，癱在浴室地上。激動的剪接手法強化了突如其來的暴力攻擊❼。阿克羅伊德引述希區考克之言：「殺戮的激昂情緒都是透過剪接來表達。」

不過，真正的恐懼來自毫不留情的冷血感覺❽。攻擊似乎永無止境，一來是因為暴力發生的一連串片段，明顯經過延長，二來是因為觀眾與電影之間的契約自此不再。驚悚片有了恐怖──即使只有一瞬間──就再也回不去了。希區考克連演員都能殺死，他什麼事都做得出來，而觀眾別無選擇，只能繼續看下去。

雖然影史大多不認同以下觀點，不過《驚魂記》接下來的劇情流於沉悶，劇情發展無趣──以山姆與瑪麗安的妹妹麗拉（邁爾斯飾）為主──只有少數幾個片段展示技藝，能讓人心跳加速。

私家偵探亞伯蓋茲（鮑爾薩姆飾）受雇尋找瑪麗安，他遇害的時刻是突發驚嚇❾。他隻身進入貝茲大宅，上樓走去，這個橋段的鏡頭節奏經過刻意安排，顯露出貝茲太太的臥室房門微微敞開。緊張氣氛來到頂點時，貝茲太太／諾曼衝進房間，朝他的臉猛刺，小提琴發出尖鳴。偵探墜落樓梯──視覺特效做得很糟糕──貝茲太太／諾曼又是一陣刀刺，了結他的性命。

下一場戲是高潮處，麗拉在宅裡探索時，在地窖裡看見貝茲太太面牆而坐。由於編劇史蒂法諾與希區考克費盡心思隱藏電影的核心機密，用不同的演員演出貝茲太太的聲音，又以俯角拍攝貝茲太太，假裝她還活著，只是身體虛弱，所以觀眾到了這一刻，心中預期要看見的是殺人兇手。然而，麗拉的手一碰到貝茲太太的肩膀，輪椅跟著一轉，畫面卻是雙眼凹陷的骷髏一具☺。第二波驚嚇❿來自匆匆闖入的諾曼，穿裙子戴假髮，高舉兇刀，笑容滿面。山姆阻止他再度行兇，但是這一幕最後定在貝茲太太身上，上方的電燈泡搖擺不定，風乾成屍的面龐隨之明滅⓫。

希區考克很努力避免爆雷，所以最後這一招是雙重爆擊，肯定讓當時的觀眾嚇得魂不守舍。或許，也是因為這樣，他們會需要下一幕存在：警方的精神科醫師唸出一段枯燥無味的獨白，里奇蒙醫生（奧克蘭〔Simon Oakland〕飾）對麗拉與山姆解釋諾曼的疾病，詳細到掃興的程度。說實話，驚悚片才會保留這類賣

弄學問的作風，恐怖片不需要解釋，恐怖就是恐怖——如最後一幕所示。

　　有位員警插話，詢問是否能幫諾曼拿條毯子。觀眾跟著員警穿越大廳，走到拘留房，我們在此聽到貝茲太太說了聲：「謝謝你。」接下來的可說是詭異到極點❽。畫面拉近諾曼，獨自在囚室之中，貝茲太太的聲音穿透配樂，她佔據了兒子身體，抗議捍衛自己的清譽。有隻蒼蠅停在諾曼的手上，諾曼垂眼看看蒼蠅，再抬頭看著觀眾。「他們會看見的。」貝茲太太開始低語，「他們會看見的，然後他們會明白，然後他們會說，『她可是連一隻蒼蠅都不忍心傷害呢。』」諾曼微微笑了，有那麼幾秒，畫面中他的臉與母親的骷髏頭疊在一起❾。所得推論很明確了：恐怖片與驚悚片之爭，只會有一方勝出。

延伸片單

《偷窺狂》

（*Peeping Tom*，一九六〇年）
能力出眾的英國導演麥可·鮑威爾（Michael Powell）執導，電影上映時，民眾認為內容過於
駭人聽聞，引起公憤，甚至毀了鮑威爾的職涯發展，本片推了《驚魂記》一把，讓恐怖電影走
入全新的時代。本片的拍攝採用原始、低俗色情片風格，故事講述倫敦攝影師馬克·路易斯（波
姆〔Carl Boehm〕飾），他會在行兇殺人時拍攝受害人的反應。本片觸及觀影行為中的偷窺癖，
其樂趣與陷阱之所在，片中也有許多傑出的主觀鏡頭●。本作無疑啟發了殺人狂類型。不過，
本片威力最大之處是鑽研虐童議題。馬克的父親（鮑威爾親自飾演）強迫兒子（鮑威爾之子
哥倫巴〔Columba〕飾演）做出各種殘酷行徑，並在旁拍攝，小至趁他睡覺時在他床上放蜥蜴，
大至強迫兒子對躺在棺材裡的死去母親說再見。「別傻了，沒什麼好怕的。」成人鮑威爾在
電影高潮時責備孩子，孩子的反應則是：「爸爸，握住我的手，我愛你。●]」讓人毛骨悚然。

《笑窗之屋》

（*The House With Laughing Windows*，一九七六年）
要是談到「鉛黃電影」（giallo，起源於義大利，直譯為「黃色」），這部表現亮眼的義大利
驚悚片貫穿一九七〇年代，引起許多效仿者。片名沒透露多少劇情，倒是保證接下來故事可
以有多邪惡。導演普皮·艾瓦帝（Pupi Avati）的作品沉著，還加上一絲不安冷顫。藝術品修
復師史蒂凡諾（卡波利奇歐〔Lino Capolicchio〕飾）前往遙遠沼澤地的村莊，要修復涅亞尼
（Legnani）所作教堂壁畫，涅亞尼是「受苦的畫家」，在世時感染梅毒，最後發瘋病死。史
蒂凡諾在村裡遇到各式各樣的怪人，每個都有滿肚子的涅亞尼祕密想要宣洩——觀眾甚至聽到
了錄音帶，他以怪異、狂喜般的語調發表意見●，搭配酷刑與殺人的場景播放●。史蒂凡諾借
住在陰森的老房子裡，在他漸漸發現真相的同時，也經歷了一連串叫人發毛的怪事。本片深
深受益於《驚魂記》，最後揭露真相的部分十分瘋狂，會深深烙印在你腦海之中。

《你快樂，所以我不快樂》

（*Sleep Tight*，二〇一一年）
本片看似充滿活力，卻是暗潮洶湧，邪惡狡猾。導演豪梅·巴拿蓋魯（Jaume Balagueró）端
出來這部心理驚悚片，巧妙操弄觀眾認知的程度，連希區考克也會感到驕傲吧。凱薩（托薩
〔Luis Tosar〕飾）是巴塞隆納高級公寓的管理員。他在黎明時起床離開克拉拉（艾圖拉〔Marta
Etura〕飾），讓觀眾認為兩人有一腿。他上班站櫃檯的時候，住戶不是對他訓話就是無視他
存在，凱薩也吐露辛酸，他年邁母親住院，有類似僵直型思覺失調症狀。但是凱薩並不是故
事開頭呈現的可憐受害者，他的處境恰好給他濫用職權的優勢。事實逐一浮上水面，我們開
始看到他躲在克拉拉的床底下，渾然未覺的克拉拉穿著內衣在公寓裡跳著舞，凱薩等她睡著
才行動❶。本片令人渾身發毛的地方並不在於渴望克拉拉的壞人藏在日常生活中，而是他費盡
心思竟是為了摧毀她❷。

碧廬冤孽
惡魔附身的小孩

上映：一九六一年
導演：傑克‧克萊頓（Jack Clayton）
編劇：威廉‧亞齊博（William Archibald）、
　　　楚門‧卡波提（Truman Captoe）、
　　　約翰‧墨提門（John Mortimer）、
　　　亨利‧詹姆斯（Henry James，原著中篇
　　　小說）
主演：黛博拉‧蔻兒（Deborah Kerr）、
　　　梅格斯‧詹金斯（Megs Jenkins）、
　　　馬丁‧史蒂芬斯（Martin Stephens）、
　　　潘蜜拉‧富蘭克林（Pamela Franklin）、
　　　麥可‧雷德格雷夫（Michael Redgrave）
國家：美國
次分類：鬼故事

「我們必須假裝我們沒聽到，格羅斯太太是這麼說的。」小弗洛拉（潘蜜拉‧富蘭克林飾）很堅持。「假裝？」吉登斯小姐（黛博拉‧蔻兒飾）問道，吉登斯小姐是新來的家庭教師。弗洛拉說：「那樣一來我們就不會胡思亂想了。」吉登斯小姐開口：「有時候……人就是會忍不住胡思亂想。」

現實與想像之間的拉扯──大人無從得知，而小孩不許攪和的那些事情──正是傑克‧克萊頓這部經典鬼故事的威力所在。原著小說為英國作家亨利‧詹姆斯於一八九八年發表的中篇小說《碧廬冤孽》（*The Turn of the Screw*，也譯《豪門幽魂》），一九五〇年由威廉‧亞齊博改編成舞台劇，楚門‧卡波提再以舞台劇為藍本改編成電影。故事看似平靜無波，卻是暗潮洶湧，檯面下有許多不為人知之事。

故事背景單純，維多利亞時期的英格蘭，一本正經的家庭女教師吉登斯小姐接到工作，到鄉下的莊園照顧孤兒弗洛拉與邁爾斯（史蒂芬斯飾），莊園主人是遠房叔叔（雷德格雷夫飾），管家是格雷斯太太。不過，前任男僕彼得‧昆特（溫賈德〔Peter Wyngarde〕飾）與前任家庭教師

「我知道我看到他了，那是名男子，或是曾經身為男子的東西，望進窗戶裡尋找著什麼。」──吉登斯小姐

傑西爾小姐（潔梭普〔Clytie Jessop〕飾演）曾愛得轟轟烈烈。莊園裡，孩子們表現詭異，房子也不同尋常，倍感壓抑的吉登斯小姐開始感覺到兩位前員工的存在。

「我一開始感興趣的原因在於，其實這個故事可以從兩個不同的角度來看。」辛亞（Neil Sinyard）二○○○年為導演克萊頓所寫的傳記中，如此引述本人的話，「女家教的心中存在邪惡，而事實上，這個處境或多或少就是她造成的，近似佛洛伊德式的幻覺。」換句話說，纏著吉登斯小姐的是過往的幽魂，還是她的想像呢？

這類電影大多以令人發毛的寂靜為基礎❹，《碧廬冤孽》更是其中佼佼者。片頭都還沒打出

「二十世紀福斯」商標，就開始播放詭異哀怨的〈嗚呼柳兒〉（O Willow Waly），這段音樂將會在片中靈異橋段反覆出現。下一幕，觀眾會看見吉登斯小姐一邊啜泣、一邊祈禱，觀眾預期前景陰暗，而吉登斯小姐或許並非外在表現那麼穩定。

有個片段細膩地預示了故事發展。吉登斯小姐在大宅外頭與弗洛拉碰頭，有人輕快地呼喚小女孩的名字，最初出現的是湖邊的白裙倒影，讓人以為那就是她。後來觀眾將會明白此地曾發生過的事情，屆時感覺上會像是觀眾心裡早已有數。不論如河，電影中的倒影不論是生者還是死者，都不能相信。

吉登斯小姐進到大宅後看見了一瓶玫瑰花，她摸了摸玫瑰，表示：「我未曾想像過玫瑰花也可以如此美麗。」但是，她一講到「想像」這個詞，花瓣就掉落了。格雷斯太太說：「每次都這樣。」顯然，也不可相信大自然——不久大自然就會跟獸性殘暴的彼得・昆特連結在一起。後來，片中出現為數不多的噁心橋段☺，吉登斯小姐看著一隻蟲從小天使雕像的嘴部爬出，這段畫面隱喻了孩童早已受到亡者影響。

鬼屋電影仰賴操作畫面中的死亡空間❶，導演克萊頓與攝影師佛雷迪・法蘭西斯（Freddie Francis，其導演作品包含《恐怖屋》〔Dr Terror's House of Horrors〕等）顯然是箇中高手，他們採用深焦寬銀幕（Cinemascope）拍攝，並將畫面四角塗黑，製造出封閉式幽暗感。

當吉登斯小姐在光天化日之下第一次「看

見」昆特在塔頂時，太陽直射她的雙眼，跟黑暗一樣能製造出死亡空間，甚為諷刺，弗洛拉哼著〈嗚呼柳兒〉，吉登斯小姐一時沒拿好手上的花束，花落水池中，寓意頗深。

但昆特再度出場時，則是本片最為驚嚇的一幕，在電影開始後三十五分鐘處。吉登斯小姐與孩子們就那麼剛好，玩起了注定會出事的捉迷藏，她躲在窗簾後，音樂盒播著〈嗚呼柳兒〉的樂音，她身後的深色玻璃後面，昆特出現了。這個瞬間之所以嚇人，不只是因為昆特突然出現令人警戒，也是因為他看起來像來自另一個世界❶，不等其他人看見，他就撤退了。

本片確實有一幕不折不扣的突發式驚嚇❷——吉登斯小姐因為幽魂聲音所苦，在黑暗中被燭光照到醜陋面具嚇了一大跳——不過本片最有效率的嚇人策略是詭異不安的氣氛❸。孩子們在湖邊玩耍時，吉登斯小姐看見一名黑衣女性的身影站在蘆葦中，這一幕令人發毛，優美的田園背景，女子一動也不動，出現在根本不應該出現的地方。早在傑西爾小姐（觀眾假設是她）出現之前，導演讓吉登斯小姐朝那個方向望去，彷彿是她召喚了這位不幸的女家教。

這一類的突發式驚嚇效果消散之後，觀眾明白剛剛眼睛所見，但這些悲傷的橋段依舊有強大的影響力，因為電影從未解釋這些片段究竟是「真」是「假」。克萊頓顯然鍾情於曖昧不明的手法，不過這部電影幽微的魔法也在他身上發揮了作用——他在拍攝期間看到了傑西爾小姐站在自家花園深處，想像力真的有鬼。

延伸片單

《深夜》

（*Dead of Night*, 一九四五年）
由巴茲爾・迪爾登（Basil Dearden）導演的分段式電影，玩弄既視感與夢境邏輯。建築師奎格（約翰斯〔Mervyn Johns〕飾）來到鄉間莊園參加派對，他覺得自己此地似曾相識。賓客們紛紛說起靈異故事，有的故事不過爾爾（查爾斯・克萊頓講的《高爾夫球對手的故事》），也有的十分駭人（羅伯特・漢默講的《鬼鏡》）。第二段故事《腹語師的玩偶》威力最強，麥可雷德格雷夫飾演贏弱的操偶師，人偶名叫雨果・費奇，這隻魔偶輾轉附在操偶師身上。電影最後，充滿夢魘氣氛的主線故事回到了最初，一切重演，而雨果變為活物，極為毛骨悚然❼。

《嚇人到死》

（*Let's Scare Jessica to Death*，一九七一年）
先別管有爆雷嫌疑的片名，漢考克（John Hancock）的處女作中，穩妥無疑並不存在──自由戀愛的年代，精神與性的焦慮，奇異而邁向失控的故事。潔西卡（蘭珀特〔Zohra Lampert〕飾）剛出院，與男友鄧肯（海曼〔Barton Heyman〕飾）、朋友伍迪（歐康納〔Kevin O'Connor〕在片中蓄了小鬍子）一行人前往康乃狄克州的鄉間，在那裡遇見了一名把空屋據為己有的人（科斯特洛〔Mariclare Costello〕飾），大家結為朋友，一起住在剛買下的農舍裡，無視當地人的警告（「愚蠢的嬉皮！」），完全不曉得這片土地暴力的過去❹。蘭珀特以精湛演技詮釋潔西卡瀕臨崩潰的模樣，尤其是撞見駭人場面、心中出現的外來聲音之時。合成器聲音襯底的場景中，模樣嚇人的白衣女子從水中暴起❼，詭異又叫人發毛。

《鬼故事之家》

（*I Am the Pretty Thing That Lives in the House*，二〇一六年）
由安東尼・柏金斯之子歐茲（Oz Perkins）擔任編劇暨導演，《鬼故事之家》認定曾死過人的房子，從此屬於鬼魂，生者「只能借住」。莉莉（威爾森〔Ruth Wilson〕飾）是居家看護，受雇照料患有失智症的布魯姆太太（普倫蒂〔Paula Prentiss〕飾）。布魯姆太太是恐怖小說家，悲劇作品《牆中女子》角色波莉（波頓〔Lucy Boynton〕飾）夜時在屋中的空房間遊蕩。導演在開頭偏好細膩堆疊成的不安氛圍❹，而不直接了當地嚇人，運用大片黑色❶來襯托莉莉，暗示波莉也在場。片中有處效果絕佳的突發式驚嚇❷，莉莉的瞳孔上映出鬼的身影。不過，本片大致上是充滿文藝氣息的電影作品，片中把鬼的回憶描述成「人臉映照在打濕的窗戶上，雨水糊了面容」。

邪屋
邪惡化為居所

上映：一九六三年

導演：羅伯特·懷斯（Robert Wise）

編劇：納爾遜·吉汀（Nelson Gidding）、
雪莉·傑克森（Shirley Jackson，原著小說）

主演：裘莉·哈里絲（Julie Harris）、
克萊兒·布露姆（Claire Bloom）、
李察·強森（Richard Johnson）、
羅斯·坦布林（Russ Tamblyn）、
費伊·康普頓（Fay Compton）

國家：美國

次分類：鬼故事

《邪屋》一九六三年上映，改編自雪莉·傑克森一九五九年小說《鬼入侵》（*The Haunting of Hill House*），由羅伯特·懷斯執導，或許是鬼屋片的巔峰之作，潤飾了來自小說的傑出開場白作為起頭：「希爾莊園矗立於世已有九十年之久，或許會繼續矗立九十年。」由約翰·馬克威博士（強森飾）娓娓道來，「希爾莊園的一磚一瓦都由沉默籠罩，不論誰在此走動，總是孤身一人。」

這段話將會由鬼魂再度重述，語句些微更動，而在兩次敘述之間，本作將帶給觀眾影史上最為與眾不同的建築體驗。希爾莊園的確是空無一人的豪宅，卻並非馬克威口中的「無人知曉的鄉下」，而是隻滿懷惡意的野獸，企圖吞吃身處其中的居民。「你有感覺到嗎？」脆弱的伊蓮·諾蘭斯（哈里絲飾）問道，她是大齡未婚女性。「它是活的，不斷觀察，伺機而動。」

觀眾初見馬克威博士時，他向希爾莊園的主人提議進行一場實驗，年邁的主人另有住所——明智的選擇。實驗計畫是什麼？馬克威與精挑細選的訪客團將在莊園內進行超自然現象調查，看看是否會有所發現。「或許只會找到幾塊鬆脫的地板木條，」他說，「也或許會找到通往新世界

「打從一開始這就是座邪惡的房子，生而為惡。」——約翰·馬克威博士

的關鍵！」隨著故事發展，後者成真了，小名妮爾的伊蓮諾受邀前來，因為她兒時曾有撞鬼的經驗，而她所照顧的母親剛剛過世，她亟欲逃離姊姊家中令人窒息的氣氛，也想逃離腦中紛亂焦慮的思緒。在電影中這些思緒將以旁白呈現。妮爾來了之後不久就跟緹奧（布露姆飾）建立了關係，緹奧是靈媒，還是女同性戀——一九六〇年代電影中比靈媒還罕見的角色。房子裡還有莊園未來的繼承人，魯莽的花花公子路克·布魯姆（坦布林飾），以及一干鬼怪。

導演懷斯知名作品不少，如《西城故事》，他不太像是會想拍恐怖電影的導演，不過他顯然樂於嘗試各種可能。「那時我正讀到某個非常恐

TIME

怖的橋段，感覺到脖子上的寒毛都立起來了——就在這一刻，〔編劇〕納爾遜‧吉汀突然開門衝進來，要問我問題。」懷斯告訴作家法蘭克‧湯普森（Frank Thompson），「我真的嚇到從椅子上跳起來。我那時就說：『如果我連坐著讀都可以嚇成這樣，這應該是我會想要拍成電影的東西。』」

《邪屋》打從片頭的角色敘事開始，就滿滿是不祥預感Ⓐ。電影才開始沒幾分鐘，觀眾就看到之前住在屋裡的其中四人——皆為女子——下場淒慘。建造房子的人是休‧克蘭，在鏡頭之外溺死。休的第一任妻子（巴克利〔Pamela Buckley〕飾）坐馬車前往莊園時，車禍死亡。克蘭的第二任妻子（諾爾〔Freda Knorr〕飾）站在樓梯頂端

「喔！這座房子！你還真不能有一刻鬆懈！」──伊蓮諾·蘭斯

時，看見了某個東西，而後墜樓身亡。克蘭的女兒艾比蓋兒，在幾個令人不安的片段中　，從幼女❾（曼歇〔Janet Mansell〕飾）變成老婦（達比〔Amy Dalby〕飾），她死前曾向照顧者（朵爾肯〔Rosemary Dorken〕飾）呼救。照顧者繼承了屋子，幾年後卻在圖書室的螺旋梯頂上吊自殺。

時間回到現在，大宅的管理員改為杜德利夫婦，太太（庫奇力〔Rosalie Crutchley〕飾）令人發毛，她與先生（迪歐〔Valentine Dyall〕飾）都嚴詞警告，態度之嚴肅，幾乎讓人感覺滑稽，杜德利太太責備妮爾：「你將會後悔我曾為你打開大門。」杜德利太太預視悲劇的語調，令人感覺她也是希爾莊園的鬼魂之一，永遠困在悲劇的循環之中。「夜裡，我們可沒辦法聽到你的聲音。」她這麼說，「沒人能聽到。最近的住戶都住在鎮上，也沒人願意住得更近。❼」

故事場景在美國，不過電影是在英國攝製。設計師史考特（Elliott Scott）在米高梅影業英國分部（MGM British Studios）的片場打造出陰森無比的室內裝潢，位於赫特福德郡博勒姆伍德。懷斯與攝影師鮑爾頓（David Boulton）採用全景電影公司（Panavision）製作的廣角鏡頭，該產品尚未經過測試，成品畫面有變形的風險。

里曼（Sergio Leemann）為懷斯寫的專書中引述導演的話：「這鏡頭正合我意。」懷斯表示，「我想要讓房子看起來幾乎是活的。」而電影確實如此，令人發毛❽。妮爾說感覺自己像是「被怪獸生吞入腹的渺小生物」，觀眾也常常在畫面中看見妮爾上頭壓著大片天花板（也是六〇年代電影

罕見作風），像是逐漸收緊的胃袋。這座房子不只自有生命，還「病態」、「瘋癲」、「錯亂」，連格局都是錯的。馬克威博士說，房子的門偏離中心，格局令人困惑，懷斯搭配快速的剪輯、荷蘭式鏡頭（斜角鏡頭）來讓觀眾感到暈頭轉向。電影前面有一幕設計精巧，妮爾彎身提起行李箱，實際上是她的倒影映在光可鑑人的地面上，這也是她命運的縮影❸：房子將吞噬她。

　　編劇吉汀最初對故事的想像是：角色正在經歷精神崩潰，這座房子事實上是醫院，馬克威博士則是醫師——但小說作者傑克森駁斥了這個想法，認為妮爾焦慮、渴望歸屬的心理狀態，讓她淪為容易得手的獵物。故事中途，角色們一度在牆上發現「help Eleanor Come Home」（幫助伊蓮諾回家）的塗鴉，這句話究竟是要妮爾回歸自身家庭，還是要她成為希爾莊園永久的居民呢？這句話的大寫位置怪異，暗示後者的可能性。

　　雖然鬼怪從未在電影中露出真面目，希爾莊園對居民的攻擊卻感覺沒有停止的一天❺。妮爾與緹奧在夜間聽到門外的走廊砰砰作響，聲音越來越大，最後感覺像是有人「拿加農砲在敲門」。畫面鏡頭緊張地環視房間，瞥見一對老舊有銅鏽的鏡子，接著畫面改從高處俯視：像是看不見的敵人，居高臨下地看著蜷縮害怕的兩人。當房門打開時，鏡頭瞬間拉近到門把上，觀眾看著門把轉動，寓意不祥❹。後來房子發動攻擊時，房門還真的向內膨脹了，門上的紋路從下方仰望時，看起來就像被勒斃的人臉❽。這部電影的特效作法經濟實惠。懷斯告訴《美國攝影師》雜誌（*American Cinematographer*）：「我只是安排一位強壯的道具師站在另一邊，由他來推動、移動道具。僅此而已，而這樣就把大家嚇得半死。」

　　在電影開拍前，音效剪輯師松斯（Allan Sones）帶著團隊到一座十七世紀的莊園錄製老屋吱嘎作響的聲音，此番工作成果讓製作電影原聲帶的技師嚇壞了。幾個場景中，角色聽到鏡頭外的雜音——笑聲、哭聲、尖叫聲——是預錄聲響，在拍攝時播放，最後的成品中也保留了這些聲響。

　　《邪屋》這些特效對裘莉‧哈里絲起了作用，本片堪稱最恐怖的一刻是她躺在床上，耳中傳來各種癲狂的聲音——究竟是真的聲音，還是她腦中的聲音？——妮爾在壁紙花紋上驚見一張臉，同時手上感覺到緹奧緊緊一捏。房間乍亮，懷斯讓鏡頭迅速環視房間，緹奧好端端地躺在房間另一邊的床上❼。妮爾害怕地問：「那剛剛我握的是誰的手？」

　　懷斯在電影中的運鏡手法彷彿鏡頭也是房子的一部分❻。艾比蓋兒的照顧者上吊自殺後，鏡頭衝下螺旋梯，彷彿倉皇逃離的幽魂。當妮爾望著高塔喃喃自語：「她就是在那裡走的。」鏡頭則朝她俯衝，彷若猛禽或墜落之物。混亂中的妮爾離開同伴們，把自己交在房子手中，鏡頭一下傾斜一下吊起，像是暈船一般搖搖晃晃，也像是她起伏不定的心情。觀眾自始至終從未窺見鬼怪一面。

　　懷斯私淑《豹人》（Cat People）的製片瓦爾・盧頓，從他身上學到以簡馭繁的藝術。懷斯在《時代雜誌》訪談中表示：「最能驅動人心的乃是對未知的恐懼，正是盧頓鍾情的主題。『剛剛在暗影中的是什麼？那是什麼聲音？』盧頓喜歡操作這些想法。所以我在製作《邪屋》的時候，也有向他致敬的意味。很多人跟我說《邪屋》是『他們看過最恐怖的電影』，但我在片中並沒有拿出任何東西給觀眾看，一切都是暗示，並不真的有什麼。」

　　片尾呼應片頭，又是傑克森令人顫慄的文字：「希爾莊園的樹林與岩石上，寂靜恆常。」說話的是妮爾，不久前她開車撞到大樹而離世，就跟首任克蘭太太一樣。她也將永遠住在此處：「不論誰在此走動，總是孤身一人。」

延伸片單

《奪魄冤魂》

（The Changeling，一九八〇年）
編曲家約翰·羅素（史考特〔George C. Scott〕飾）的妻女意外逝世，他離開紐約，來到寒冬中的西雅圖，以便「把自己關起來瘋狂彈鋼琴」。他透過當地的歷史研究員克萊兒·諾曼（范爾德〔Trish Van Devere〕飾演），找到一座維多利亞式古宅作為住所，不料這棟房子的過去不甘被淹沒。導演彼得·梅達克（Peter Medak）在羅素一踏進屋裡，就從樓梯轉角暗處以俯角拍攝他，彷彿男主角受到監視❶。不久，不甘寂寞的鬼魂開始作祟，發出帶回音的奇怪聲音、移動羅素愛女的球等，電影中最讓人不寒而慄的橋段是降靈會，一位靈媒不由自主地寫下鬼畫符：「救命！救命！救命！」配樂家威爾金斯（Rick Wilkins）為本片寫了哀傷的鋼琴曲、陰森的兒童合唱曲❷。攝影機也像是鬼魂般的存在，在空蕩蕩的房間裡飄移，像是孤獨的鬼魂❸。

《顫慄黑影》

（The Woman in Black，二〇一二年）
導演詹姆士·瓦金斯（James Watkins，前作《獵人遊戲》〔Eden Lake〕）為強勢回歸的漢默電影公司（Hammer）拍攝的作品，本片是蘇珊·希爾（Susan Hill）一九八三年的同名小說第二次改編成影視作品。一九一〇年倫敦律師亞瑟·基普斯（選角甚佳，丹尼爾·雷德克里夫具備狄更斯小說般的氣質）前往偏遠的克里辛吉福德村，處理亡故客戶愛麗絲·達布羅留下來的文件，她的遺產包含鰻沼宅邸。村民排斥基普斯，他踏上陰森的九命堤道，來到鰻沼宅邸，此處滿布蜘蛛網，吱嘎作響，十足鬧鬼模樣，也確實如此。黑衣女子出現的次數不斷增加：在他身後的一片漆黑之中❶、從窗內窺視外頭❷、掠過房間來把鬼手搭在他肩上❸。屋內的幼兒房也堆滿了詭異的維多利亞風老玩具❹，突然動起來嚇人。❺本片善於營造哥德風氛圍，加上接二連三的嚇人橋段❻，對哈利波特迷來說是杯酒勁頗強的啤酒。

《厲陰宅》

（The Conjuring，二〇一三年）
《厲陰宅》同為溫子仁導演作品，承襲《陰兒房》（Insidious）立下的公式，從此奠定系列電影的根基，溫子仁在本片上演靈異橋段全武行，看看什麼對觀眾最有效。一九七一年，艾德與羅琳·華倫夫婦（威爾森〔Patrick Wilson〕、法蜜嘉〔Vera Farmiga〕飾）接到工作，前往羅德島調查一座鬧鬼房子裡的種種不科學的狀況，住戶佩倫一家飽受無法解釋的超自然現象折磨。其中一位女兒（弗依〔Mackenzie Foy〕飾）會夢遊，另一位（迪芙〔Kyla Deaver〕飾）則交了個看不見的朋友，只透過音樂盒的鏡子現身❶，陰森的地下室則充滿以前的住戶。溫子仁嚇觀眾的方式是以緩慢累積氣氛來折磨人，再加上突發式揭露片段❷產生驚嚇，明顯的例子是拍手捉迷藏，佩倫媽媽（泰勒〔Lili Taylor〕飾，《邪屋》重拍成《鬼入侵》時，她飾演妮爾）在屋裡四處找女兒，卻沒想到躲著拍手的不是女兒，而是從衣櫥上跳下來的猙獰厲鬼❸。

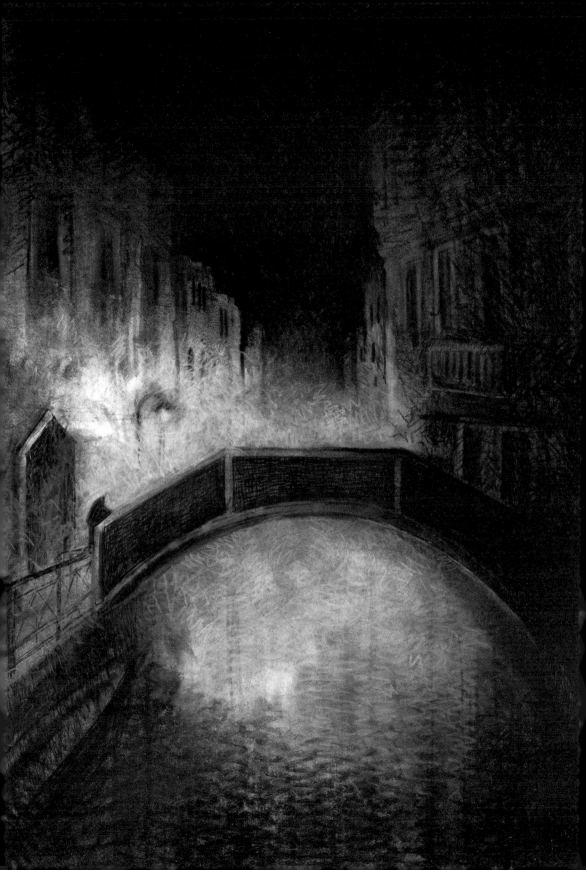

威尼斯癡魂
命喪他鄉

上映：一九七三年

導演：尼可拉斯・羅吉（Nicolas Roeg）

編劇：艾倫・史考特（Allan Scott）、
克里斯・布萊恩特（Chris Bryant）、
達芙妮・杜・莫里耶（Daphne Du
Maurier，原著短篇小說）

主演：茱麗・克莉絲蒂（Julie Christie）、
唐納・蘇德蘭（Donald Sutherland）、
希拉蕊・梅森（Hilary Mason）、
克萊莉雅・曼塔尼亞（Clelia Matania）、
馬西墨・瑟拉圖（Massimo Serato）

國家：英國

次分類：超自然

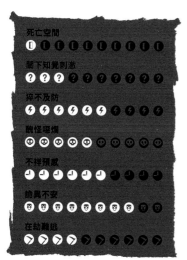

《威尼斯癡魂》改編自一九七一年莫里耶的短篇小說《鳥》（*The Birds*），編劇為艾倫・史考特、克里斯・布萊恩特，乍看之下是個簡單的死亡預言，不過導演尼可拉斯・羅吉嫻熟用典、非線性剪輯手法，大增作品深度，故事探索悲愴如何模糊過去、現在與未來間的分野。

或許最好將本片看作一幅瑰麗的馬賽克，每個精心打造的片段都有相同的動機，反覆出現：水、玻璃、紅色、看得見與看不見的概念——等到所有的片段拼湊在一起，注定遭災的模式顯而易見。

約翰（蘇德蘭飾）與蘿拉（克莉絲蒂飾）這對富有的夫婦的愛女克莉絲汀（威廉斯〔Sharon Williams〕飾）在溺水意外中喪生，夫妻遠赴威尼斯散心，不料卻捲入更大的災難，彷彿無可避免的命運。

場景來到他們在鄉間的家，約翰正在檢視一些底片，而蘿拉抬頭回應克莉絲汀對某本書的疑問，書名正巧叫《脆弱的空間幾何學》。克莉絲汀與手足強尼（索特〔Nicholas Salter〕飾）正在外頭玩耍，強尼遭到冷落（他在整部片中都受到同樣對待），克莉絲汀身穿紅色連帽大衣。然而，

「事情都不像表面上的樣子。」——約翰·巴克斯特

這部作品所檢驗的脆弱幾何學並非關於空間，而是時間。

　　觀眾將藉由電影得知，約翰能夠通靈，而他所看見的畫面——花園水池上的雨、碎玻璃、穿透旅館窗戶的陽光、拍攝威尼斯教堂內景底片上的一抹紅色（還是人影？）——似乎讓他警覺克莉絲汀即將遇難。而當事情真的發生時，效果恐怖，約翰浮出水面，無語哀號，緊擁身著紅衣的女兒。

　　下一幕，故事跳到數月之後。冬天的威尼斯沒什麼人，卻也充滿了雨，約翰為了修復教堂的工作來到這裡，工作內容也含有馬賽克。夫妻倆在餐廳用餐時，遇見來自英國的兩位老婦，這對

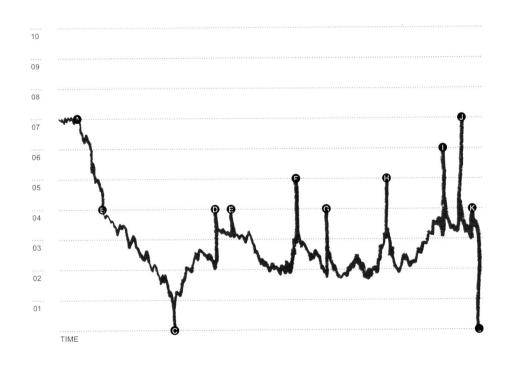

姊妹是海瑟（梅森飾）與溫蒂（曼塔尼亞飾），溫蒂的眼睛感到異物，蘿拉伸出援手，而後深深受到她們的吸引。

　　從這個時間點起，醜怪噁爛😵成為本片強力元素，政治不正確地將身障、畸形與超自然現象連結在一起。海瑟是盲人，雙眼是混濁的白色，叫人不安，一旁的廁所清潔工嚇得直盯著海瑟看。海瑟告訴蘿拉，她看到克莉絲汀坐在夫妻身後。不過，這對老婦真的是為了蘿拉好嗎？電影後面穿插的片段讓觀眾起疑，她倆放聲大笑，而有預視能力的約翰卻在一無所知的狀態下邁向自己的命運——撞見在威尼斯逞兇的殺人犯。

　　「我想我到過的城市之中，不曾有哪個是你走在狹巷裡，會聽到腳步聲越來越響、越來越大聲。」羅吉在《白色小謊言》（*Little White Lies*）雜誌訪談中如此說。「感覺就像你後面總是有人跟著。」約翰與蘿拉一同悲傷、爭執，也和好，後者是本片著名的性愛場景，而導演隨著故事行進，慢慢堆疊惡意。夫妻走在夜間如迷宮般的街道上，雖然四周無人，卻總有人影在窗口邊無聲注視著他們❹。同時，教堂外的告示寫著「威尼斯岌岌可危」，可能正適合當作本片副標題。而故事中的政府單位，比如顯然不可信的警方調查員（斯卡帕〔Renato Scarpa〕飾），似乎有所隱瞞，就連他們在運河裡打撈屍體時也一樣。

　　不安逐漸累積，打造出影史上最偉大的驚嚇結局之一⚡。約翰深信自己看到的是克莉絲汀，於是跟著一位名穿紅色連帽大衣的小女孩進入廢棄建築，才發現衣服下的不是女孩，而是成人侏

儒殺人犯（波艾里歐〔Adelina Poerio〕飾）。一切都太遲了，他命喪刀下。

　　就劇情片段而言，這樣的安排看似不可能又瘋狂，但是作為馬賽克的一部分，則是完美的搭配，彷彿本片每一個畫面安排都在預警這樣的結局，只是他／觀眾沒看出來。約翰沒能掌握自己的天賦，也不明白蘿拉與自己的需求，而他步向死亡是因為他無法放下自己的悲傷。

　　羅吉安排了正面的尾聲，在恐怖電影中頗不尋常。最後的畫面呼應先前的場景，觀眾看見約翰的送葬隊伍中有蘿拉、可憐的小強尼、兩名老婦身著黑衣坐在運河小船上。蘿拉雖然喪夫，臉上卻有一絲微笑。約翰與克莉絲汀在死亡裡重逢了，而羅吉後來在自傳裡攤牌，表示蘿拉這時懷上了約翰的小孩──過去、現在、未來再次交織。

延伸片單

《異教徒》

（*The Wicker Man*，一九七三年）
由沙弗尼（Anthony Shaffer）編劇，喬凡尼（Paul Giovanni）配樂，哈迪（Robin Hardy）執導，這部奇特的民俗恐怖電影上映時搭配《邪屋》雙片聯映。本片一如羅吉的作品，講述蒙昧無知的主角受到誘惑，落入讓人無法放心的異地。片頭以字卡感謝臨島居民准許拍攝（此島為虛構），劇情隨著一位基督徒警官展開，尼爾·華威（伍德華德〔Edward Woodward〕飾）前往蘇格蘭遺世獨立的赫布里底群島之一，追查女學生羅雯·莫里森（考泊〔Gerry Cowper〕飾演）失蹤案的線索，遇上的島民們既可疑又不懷好意，在臨島領主（李〔Christopher Lee〕飾）的帶領下遵行各種異教風俗。詭異不安的片段如地主之女薇婼（艾克蘭〔Britt Ekland〕飾）在牆後以妖媚的歌聲試圖誘惑華威❷，以及赤身露體的島民在營火前跳舞的場景。故事高潮為本片奠定地位，片名不祥的預示於此成真🕐。（譯按：原文片名直譯為柳條人，用於儀式中焚燒獻祭。）

《深夜止步》

（*Deep Red*，一九七五年）
達利歐·阿基多（Dario Argento）執導的鉛黃電影，情節精巧，善用死亡空間❶營造陰森氣氛。靈媒赫爾嘉·奧曼（梅莉爾〔Macha Méril〕飾）在家遇害身亡，第一個踏進案發現場的是爵士鋼琴手馬庫斯（海明斯〔David Hemmings〕飾），他深信公寓中看見的一幅畫是破案關鍵──該畫正巧神祕消失。記者喬安娜（尼古洛蒂〔Daria Nicolodi〕飾，日後這位演員將成為阿基多導演的合作夥伴與伴侶）無意間讓馬庫斯成為兇手的下一個目標，兩人攜手進行調查，探索這座城市晦暗複雜的祕密。配樂是義大利樂團 Goblin 典型風格，殺人場景各個都是經典傑作。電影誇大了日常生活會出現的小傷來堆疊氣氛，讓人坐立難安，有人被燙傷，有人撞斷了牙齒☺，每次有人遇害前都有個恐怖娃娃進入鏡頭。「某個扭曲的心智正在傳達意念給我，我感覺得到。」赫爾嘉宣稱：「那些意念既變態又具有殺意！」觀眾將在看電影的過程中，一一體會她話中之意。

《時空攔截》

（*Jocab's Ladder*，一九九〇年）
由艾德·林恩（Adrian Lyne）執導之心理驚悚電影，風格介於大衛·林區與奈·沙馬蘭（M. Night Shyamalan）之間，像杯嗆辣的酒。紐約郵務員雅各（羅賓斯〔Tim Robbins〕飾）在越戰中受傷後，在地鐵上看到恐怖的幻象，其中有白臉惡魔❷。片名引用聖經典故（譯按：直譯為雅各之梯），應可讓人猜到一二（配樂曲名也略有提點之效，電子樂團 Unkle 與湯姆·約克〔Thom Yorke〕合作之〈你車燈中的兔子〉），本片充滿夢魘般的畫面，直烙心底：頭上長角又有尾巴的路人、充斥肢解屍體的瘋狂地下室☺、撒旦般的人物和雅各的女友（潘納〔Elizabeth Peña〕飾）發生性行為。導演還不忘花點時間譏諷社會。紐約在大幅整頓清理前的樣貌既骯髒又叫人害怕，幾乎像是為恐怖電影搭建的場景。如片中小潔惱怒之言：「傑克，紐約怪物橫行。」

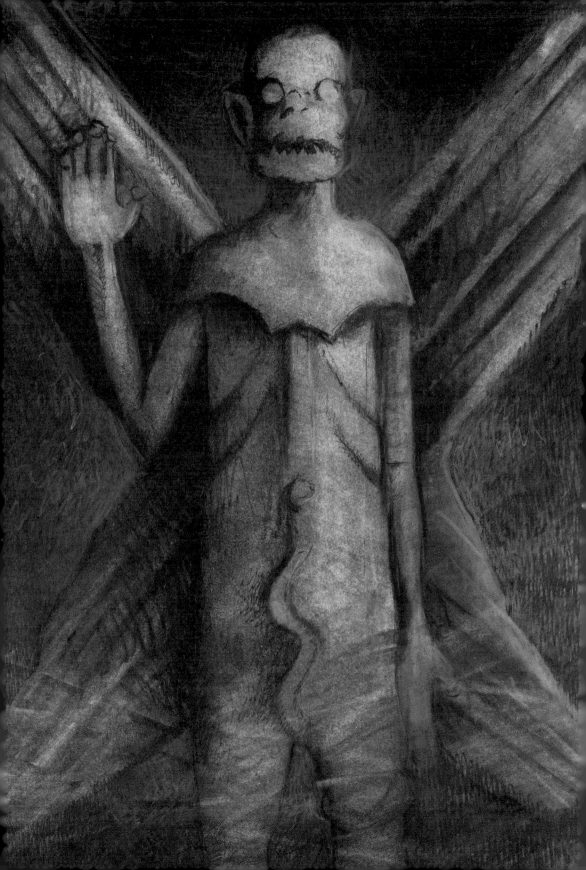

大法師
給魔鬼一個女兒

上映：一九七三年
導演：威廉‧弗里德金
編劇：威廉‧彼得‧布拉蒂（William Peter Blatty，暨原著小說作者）
主演：艾倫‧鮑絲汀（Ellen Burstyn）、
　　　麥斯‧馮西度（Max Von Sydow）、
　　　傑森‧米勒（Jason Miller）、
　　　琳達‧布萊爾（Linda Blair）、
　　　李‧J‧柯布（Lee J Cobb）
國家：美國
次分類：撒旦

《大法師》可能是影史上最有名的恐怖電影，導演是威廉‧弗里德金，編劇則是一九七一年出版原著小說的威廉‧彼得‧布拉蒂，電影製作過程的神祕事件謠傳甚多，至今依然難辨相關事件是真是假。據說本片剛發行時，曾導致觀眾昏倒、嘔吐，甚至心臟病發作的狀況。劇組人員說這部片受到了詛咒，葛理翰牧師認為是邪惡之作，而英國與澳洲都禁播此片。

雖然經過了這麼多年，這部片因為各種版本與續作的關係，威力已經大減（布拉蒂編導之《大法師3》〔The Exorcist III〕是其中佼佼者），不過本作還是保有一定的震懾力，倒不是因為史密斯（Dick Smith）領先產業的特效，而是因為故事來自真實事件。

故事的靈感來源是一九四九年華盛頓特區喬治城中，對十四歲少年施行的驅魔儀式。女演員克莉絲（鮑絲汀飾）的十二歲女兒麗肯（布萊爾飾）在喬治城拍片期間遭到上古惡魔附身（一九七七年的續作為惡魔取名為帕祖祖——兩河流域神話中的風魔），需要神父卡拉斯（米勒飾）與梅林（馮西度飾）協助驅魔。

麗肯登場時看起來是個正常的小女孩，她想

「惡魔會說謊，會以謊言來混淆我們。但祂也會用事實來攻擊我們，不要聽祂的話語。」——神父梅林。

要一小匹馬，也喜歡讀電影雜誌（當然是封面上有媽媽的那些雜誌）。隨著故事發展，觀眾逐漸發現，惡魔想要的不是麗肯，而是因喪母（馬利亞羅斯〔Vasiliki Maliaros〕飾）正值迷惘狀態的卡拉斯神父。不過故事動機頗為模糊，觀眾要重看許多遍才能釐清。

弗里德金的執導風格向來有所堅持，他不喜歡好萊塢式的粉雕細琢，而偏好粗獷寫實。「我在讀喬治城大學記錄真實事件的資料時，領悟到這部電影不能只是像一部恐怖片，它必須是一部寫實電影，其中事件神祕難解。」電影發行藍光版的時候，附上了以上的導演說明。確實，這部片左右觀眾的能力之所以那麼強大，是因為《大法師》幾乎有一半是重病小女孩如何受到現代醫學影響。

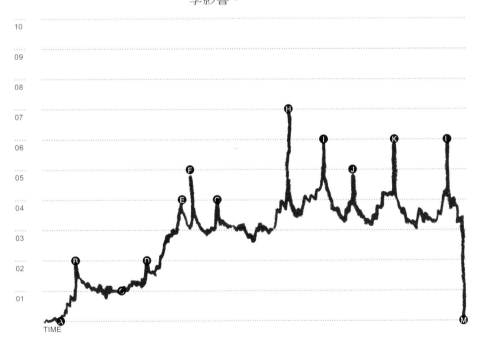

　　以今天的標準來看，《大法師》剛開始的片段節奏拖沓，細節全貌又沒有在片中解釋，但確實籠罩著不祥預感Ⓛ。序幕很長，觀眾看到梅林神父檢視著伊拉克帕祖祖雕像，聽到背景傳來蜜蜂嗡嗡作響的聲音Ⓑ。同時，位於喬治城的克莉絲住處前，一陣風將落葉吹散，彷彿有股奇異的力量正在醞釀著。觀眾看到麗肯把玩通靈板、跟看不見的朋友「郝迪隊長」說話，她在夜裡感覺到床鋪在晃動。諸如此類的小細節在開頭都只是輕輕帶過，以至於後面的發展不但叫人噁心，還更加駭人。

　　克莉絲辦了場派對，賓客雲集，電影工作者、多位神父、華府大人物都來了，而麗肯夢遊下樓，對著一位太空飛行員說：「你會死在這裡。」隨

「你的母親在這裡，卡拉斯。你想要給她帶幾句話嗎？」——惡魔。

後尿在地毯上☺。當晚，克莉絲在麗肯床邊時，目睹床鋪劇烈晃動，同時女兒放聲尖叫。後來到了醫院，觀眾看著麗肯被醫生推來拉去、又戳又刺，還做了動脈造影（據說是真的），一切看起來就像現代版的中古世紀放血手術☺。

觀眾看著像是真實鮮血的東西從小女孩身上流出，引發戰鬥或逃走的本能反應，觀眾因而更容易被接下來的超自然場面震懾，所以當時的觀眾據說在觀影時有生理反應，也不足為奇。就連布拉蒂也承認有一幕讓他難以直視，他在英國廣播公司製作的紀錄片《敬畏神》（The Fear of God）中表示：「這部電影能撼動、擾亂觀眾的心神，其威力不只是所有片段加在一起所產生的效果而已。」

電影結束精心的鋪陳之後，馬上將觀眾推入煉獄之中，導演用盡各種技巧讓觀眾感覺自己正在目睹鋪天蓋地的邪惡。麗肯遭到完全附身之後，電影不再出現死亡空間，也不再有隱匿的黑暗角落：觀眾能把一切都看得清清楚楚，不時搭配拍攝現場即時製造的特效。

化妝師迪克・史密斯在《敬畏神》中回憶製作過程：「我遇到的難題是得把這位雙頰紅潤、鼻頭小巧的漂亮小女孩變成惡魔。」他們在初期試過許多作法未果，好不容易弗里德金才想到了較為寫實風格方案。「那個場面應該要是麗肯自己搞出來的。」他說，「我當時想，如果說，在她拿受難十字像自慰的那一幕裡，觀眾看到她的臉整個淌滿鮮血，彷彿她剛才正在用受難十字像傷害自己呢？」

　　《大法師》除了提供各式各樣的噁心細節☺──諸如翻白眼、黑蛇般的舌頭、喉嚨如蛇吞獵物般腫脹──還有駭人的瀆神❹場面，特效的威力很強，因為觀眾也能有所感覺。麗肯對著神父們噴吐綠色膽汁（事實上是青豆湯），還冒出了蒸氣。當聖水讓她的皮膚裂開，或她拿血淋淋的受難十字像戳刺自己的陰道時，看起來真的很痛。而且，電影前半才讓觀眾看了醫院場景中「真實的」血，誰能分辨兩者有什麼不同？

　　這部片確實有幾處感覺像是火力全開地攻擊觀眾的五感，不過其中最厲害的驚嚇技巧作法倒是相對幽微。他們問惡魔麗肯在哪裡，惡魔答道：「就在這裡，跟我們在一起！」台詞詭異❺，搭上精彩的配音演出。不同的片段中，觀眾聽到麗肯低吼、哮喘、咆哮、說著方言，在在暗示帕祖祖的能力是群體性的。

　　這些大多歸功於配音員馬瑟迪・麥肯布里奇（Mercedes McCambridge）的演出，她在錄音之前吃了生雞蛋、香菸、威士忌，還被綁在椅子上──要是你相信謠傳的話。「基本上她是在受盡極大威嚇之下演出的，她居然容許我把她搞成那樣，讓我非常震驚。」弗里德金坦承。

　　另一幕經典的詭異畫面是麗肯的頭扭轉了一百八十度，臉上還帶著淘氣又惡意的獰笑。雖然觀眾要是細看就能看出人偶的破綻，但是配上音效的震撼力才是精髓──來自擬聲音效專家賈維拉（Gonzalo Gavira）在麥克風前折疊一只破裂的真皮皮夾。弗里德金是在看了亞歷山卓・尤杜洛斯基《鼴鼠》（El Topo）後，對賈維拉的技術印象深刻。

　　多年來影評圈常常討論《大法師》運用接近閾下知覺刺激之畫面、噪音❓的作法，當時家庭式錄影帶尚未問世，這麼做的效果想必更加驚人。卡拉斯神父夢見母親在地鐵中現身，導演則安排畫面中閃過帕祖祖的黑白面孔，令人緊張，這張臉其實是布萊爾替身演員迪亞茲（Eileen Dietz）的化妝測試。電影後面進行驅魔儀式時，會再度閃過同一張臉，再出現的時候會與麗肯與觀眾對視的臉龐重疊，就像《驚魂記》。

　　聲音特效影響觀眾產生恐懼反應的方式難以言喻。弗里德金在整部電影中安排了工業噪音、豬隻被屠宰前的悲鳴、昆蟲嗡鳴等聲響──目的都是要讓觀眾在不知不覺中繃緊神經。就連主題配樂都是不安定的 7 ／ 8 拍，麥克・歐菲爾德（Mike Oldfield）所作暢銷前衛搖滾專輯《管鐘》（Tubular Bells）。種種元素交

織在一起，讓觀眾產生一種感覺：這部電影是以某種超自然事物所構成的。

　　不過，《大法師》之所以威力驚人，不僅在於片中的邪惡，也是因為片中呈現的痛楚。拍攝當下，鮑絲汀與布萊爾都承受了真實的背部創傷，而導演決定把這些片段保留在作品之中。導演也曾在鏡頭開拍前動手打了飾演戴爾神父的歐馬利一個巴掌，還為了嚇唬米勒而開槍發射空包彈。而天知道，正在戒除酗酒問題的布里奇在錄音那時是怎麼面對導演的「威逼」。

　　這些作為顯然過分了，不過卻精準地接合了角色所承受的痛苦。如果我們相信導演的說法，麗肯的動脈造影就等同於虐殺電影（snuff cinema，刻意呈現真實的殺人場面），當神父把聖水潑在她身上時，她放聲尖叫、非常痛苦。當一切都結束之後，麗肯蜷曲在角落哭泣，而她的母親遲疑了整整一秒鐘，才上前去安慰女兒。觀看另一個受苦的靈魂，對觀眾來說似乎已經是足夠的痛苦。

延伸片單

《鬼屋禁地》

（*The House of the Devil*，二〇〇九年）
本片屬漸入佳境型，開頭就展示了略微可疑的數據——竟然超過七成的美國人相信撒旦教，還表示故事根據「未經解釋的」事件改編（因為是虛構的），導演提·威斯特（Ti West）大可將作品拍成短片形式。熱愛一九八〇年代的粉絲會喜歡本片中的時代細節——卡帶隨身聽、雙層牛仔穿搭、類型片愛用的女演員迪·沃倫斯（Dee Wallace）客串演出——但是就故事本身只能說是基本款。神祕的烏爾曼先生（努農〔Tom Noonan〕飾）雇用窮學生莎曼珊（唐娜修〔Jocelin Donahue〕飾）在月蝕之夜到一座陰暗老宅中照顧年邁母親，她居然還同意了。這概念顯然不怎麼樣，不過本片運用鋪陳、全長焦鏡頭🌙、大光圈鏡頭🌑、堆疊不安的策略，讓電影中的緊繃氣氛顯得冷酷無情而不造作。觀眾看到披薩外送員來的時候要是嚇了一大跳⚡的確情有可原，還有最後大爆發的暴力場面也讓人瞠目結舌。

《最後大法師》

（*The Last Exorcism*，二〇一〇年）
丹尼爾·史坦（Daniel Stamm）聰明地拾獲錄像形式詮釋弗里德金經典之作。巴頓魯治地方牧師卡頓（法比安〔Patrick Fabian〕飾）同意讓影像工作者艾麗絲（巴爾〔Iris Bahr〕飾）、丹尼爾（葛林姆〔Adam Grimes〕飾）同行，拍攝他進行驅魔儀式的宗教表演，以破除神話迷思。然而，他接受請求前往路易斯安那，欲幫助看似遭到附身的貧女妮爾（貝爾〔Ashely Bell〕飾）與其家人，卻發現他慣用的伎倆完全派不上用場。本片鏡頭掃視的手法帶來不少驚嚇時分，比如一行人到處尋找妮爾，卻發現她高踞衣櫥頂端，瞪視空氣👁。後來還有一幕人體恐怖扭曲十分精彩，她在穀倉裡向後彎身、一根接著一根折斷自己的手指。最後一幕的瘋狂大火在部分影評圈中被認為毀了本片的驚嚇程度，不過這樣的安排強而有力且難忘，跟弗里德金片尾一切回歸正常的操作相比，更為衝擊。

《失魂記憶》

（*The Taking of Deborah Logan*，二〇一四年）
老年恐懼症是對老年人的恐懼，也是導演羅比托（Adam Robitel）細膩出道作品的張力所在，也與奈·沙馬蘭《探訪》（*The Visit*）脈絡相似。研究生米雅（洪〔Michelle Ang〕飾）與同儕正在製作失智症影片作為博士論文，他們拍攝的對象是患有早期阿茲海默症的洛根太太（拉森〔Jill Larson〕飾），女兒莎拉（拉姆齊〔Anne Ramsay〕飾）因母親日漸失常的行徑而心驚膽跳。由於阿茲海默症的病徵——身體變形😊、幻覺、突發式暴力行為等，都與遭到附身的行為大致上雷同，所以更加讓人不適。即使在電影出現任何超自然力量之前，疾病本身的蹂躪就已足夠媲美任何驚悚電影。本片採用拾獲錄像形式，善於操弄死亡空間🌑，如學生在夜間尋覓遊蕩的洛根太太的場景，片中還有類似閾下知覺刺激❓的片段，以狡猾的手法將蛇臉男子的畫面安插在空白的鏡頭中，該男是真正的反派。

德州電鋸殺人狂
肉類就是殺害

上映：一九七四年
導演：陶比‧胡伯（Tobe Hooper）
編劇：陶比‧胡伯、金‧漢高爾（Kim Henkel）
主演：瑪莉蓮‧柏恩絲（Marilyn Burns）、
　　　保羅‧帕庭（Paul A. Partain）、
　　　愛德溫‧尼爾（Edwin Neal）、
　　　吉姆‧席道（Jim Siedow）、
　　　岡納‧韓森（Gunnar Hansen）
國家：美國
次分類：南方怪譚

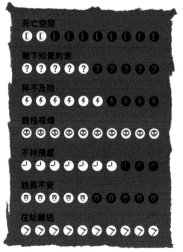

本作常被稱為影史上最偉大的恐怖片，導演陶比‧胡伯的突破之作生猛有力，讓人心生畏懼，即使過了多年，威力也不曾消退。這部作品把露天汽車電影拍得像藝術片，感覺不像是部剝削電影（exploitation flick，指行銷廣告導向的聳動電影），反而像是胡士托世代最漫長的糟糕旅程。

胡伯與漢高爾在編劇時從所處時代汲取靈感。無憂無慮的六〇年代已結束，憤世嫉俗的七〇年代展開，新聞播送美國青少年參與越戰而殘破的身體，以大銀幕展示暴力的新時代來臨，血漿電影（splatter film）如《活死人之夜》（*Night of the Living Dead*）、《左邊最後那棟房子》（*The Last House on the Left*）等蜂擁而至。《德州電鋸殺人狂》跟《驚魂記》一樣參考同一名真實殺人犯，一九五〇年代以人皮、人骨製作傢俱的艾德‧蓋恩，不過《德州電鋸殺人狂》跟《驚魂記》不同的地方是，本作在片中呈現了犯罪內容。

本片成本僅十四萬美元，製作團隊都是些默默無聞的新手，或電影系的學生，又在極難熬的德州酷暑中攝製。當時拍攝氛圍如果叫人發狂的話，都忠實地記錄在賽璐珞影像之中了。執導《左邊最後那棟房子》的魏斯‧克萊文（Wes

Craven）告訴作家席諾曼（Jason Zinoman）：「《德州電鋸殺人狂》看起來像是某人偷了台錄影機之後開始殺人。我之前從未看過電影裡有如此狂野兇猛的能量，把我嚇得半死。」不是只有他有這種反應。

　　片中的殘酷內容向來為人稱道，不過胡伯與漢高爾也不放過任何機會操弄不祥預感❹。片名本身就是個極具煽動力的餌（原文片名直譯為「德州電鋸大屠殺」，但只有一人死於電鋸，而總共四死也根本不能算大屠殺），還把「電鋸」一詞錯拆成兩個字。宣傳詞又問：「誰能活下來？而他們身上還剩什麼？」

　　電影旁白由中氣十足的拉羅克特（John Larroquette）擔任，開場極為緩慢的步調強化了壞事將臨的氣氛，這段旁白頗為做作，敘述莎莉（柏恩絲飾）、她身障的哥哥富蘭克林（帕庭飾）以及幾位朋友「在悠閒的下午開車出遊，卻變成一場夢魘」，甚至還附上確切的日期「一九七三年八月十八日」，暗示片中為真人真事，更具效果。

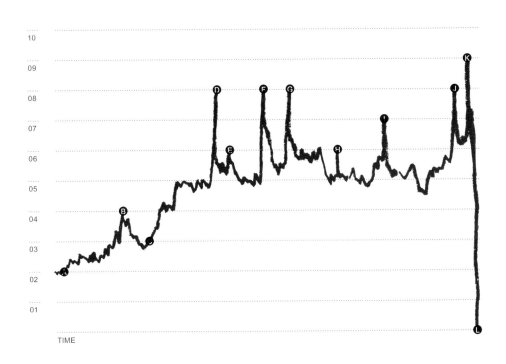

「當天所發生的事件，將帶我們發現美國編年史中最詭異的犯罪行為，德州電鋸殺人狂。」──旁白

開場畫面是像犯罪現場照片的快照，先呈現一些腐爛的屍塊，由盜墓者取得再做成奇形怪狀的屍雕☺。光是開頭就這麼噁爛，顯然暗示後面會更可怕，不過這其實已經是本片最血腥的部分了。的確，當莎莉、法蘭克林與友人們在探索荒涼德州時，入眼的是廣袤之地、晴空萬里、屠宰場與路殺動物，他們後來遇上了手持電鋸的食人魔皮面（韓森飾）及其他人，但是後面真正讓人心神不寧的元素，與其說是畫面，不如說是聲音。

製作團隊採用錄音帶回授現象、音叉、壞掉的樂器等聲響，打造出地獄般的聲音場景。觀眾聽到了類似破牛鈴的聲響，神經兮兮，又沒有敲在節拍上，還有呼嘯環繞的工業白噪音，這些暗示雖未言明，卻讓觀眾跟角色一樣，感覺自己正在前往屠宰場的路上❓。在抵達目的地之前，他們先遇到了一位心智失常的便車客（尼爾飾），又到了沒油的加油站，加油站老闆（席道飾）在賣的烤肉看起來怪怪的，他還警告他們趕快掉頭回程。當然，主角一行人沒有聽勸。

要是本片前半小時是在營造不祥預感，接下來的半小時則著重在驚嚇觀眾。之前慢慢鋪陳前往莎莉家族老宅的旅程，然後在二十分鐘內殺光了除了莎莉之外的所有角色，讓人想忘也忘不掉。首先遭殃的是寇克（維爾〔William Vail〕飾）、潘（麥克米恩〔Teri McMinn〕飾），他們死法也最經典。

他們走到附近的農舍，想看看有沒有汽油可以用，卻看見成排車子被網子掩蓋，還在前門廊上找到了人類的牙齒☺，但他們傻傻地繼續行動。

時間軸

A 2 MINS 屍雕
B 15 MINS 「這是我最後一次載該死的搭便車的」
C 20 MINS 車庫食物
D 35 MINS 皮面人！
E 38 MINS 上鉤
F 45 MINS 冷凍食品
G 50 MINS 皮面人！
H 60 MINS 逃不出去
I 70 MINS 最糟的晚餐
J 85 MINS 逃跑？
K 87 MINS 高興起舞
L 88 MINS 全劇終

寇克走進陰暗的前廳，盡頭是一道金屬製的斜坡，入口處頗有工業風，深紅色的牆面上裝飾著動物頭骨。這一點都沒有阻止他繼續前進，他幾乎可以說是大步衝進去，卻絆了一下，然後皮面人的身影就佔據了門口，他戴著人皮面具，像頭野獸 。在皮面人的榔頭下，寇克倒地，不由自主地抽搐，皮面人又一槌，他就再也沒有動了。皮面人用推車移動他的屍體，用力關上金屬滑門。這裡的突發式驚嚇會讓人心臟快從嘴巴裡跳出來，不過這不是驚悚的來源，或者說不僅僅是因為那樣，而是因為寇克之死過程混亂、冷血，像是無可避免的命運 [5]。在觀眾看來，寇克不請自來闖進別人家，而皮面人身為沒工可做的屠宰場員工，他只不過是在做該做的事情。觀眾感覺所見場景不是殺人，而是屠宰，執行之人講究的不是見得施虐快感，而是工作效率。

　　潘的死法就拖得久一點。她先在房子內部探索了一番，屋中盡是冥府般腐爛的屍骸與恐怖的骨頭雕像，然後才被皮面人抓住，在尖叫中被帶到深處的房間。她在那裡被吊在肉鉤上，不停掙扎，眼睜睜看著皮面人用電鋸肢解寇克。這一幕雖然殘忍之至，卻不算非常噁心。胡伯說潘死亡的這一幕中，「沒有血從她身上流到盆子裡，不過大家都知道盆子是要幹嘛的。」

「我的家族從以前就從事屠宰肉品。」——便車客

皮面人再度下手殺害傑瑞（丹齊格〔Allen Danziger〕飾）後，跑到窗邊，一邊扭動一邊發出怪聲。或許是因為韓森沒有出現在續作中，他片中的演出雖然出色，卻很少得到稱許。皮面人像頭動物般嚎叫，又像暴怒幼兒一樣發作，口中碎唸這些小鬼打哪兒來，這些演出造就了令人畏懼的角色。裂開的皮製面具的確發揮了幾分威力——尤其是皮面人舔嘴唇的時候——不過面具底下顯然是更為醜陋、充滿憤怒的情緒，與《月光光心慌慌》麥克・邁爾斯、《十三號星期五》傑森・沃爾希斯兩種面無表情的殺人魔遙相呼應。

韓森的演出帶有一定程度的方法派演技。他在研究角色時造訪了一所特殊生的學校，而他沉浸在角色中的時間比正常建議的還長上許多。他向作家杰沃辛（Stefan Jaworzyn）表示：「拍攝時候每一天溫度都在三十五、三十七度上下。劇組不願意把我的戲服送洗，因為擔心洗衣店可能會把它搞丟，或者洗了之後顏色會改變。他們沒錢買第二套戲服。所以當時我每天要戴那張面具十二到十六小時，整整一個月，週末也是。」

這麼看來，他過於投入角色也不足為奇。他告訴席諾曼，當他後來拿著榔頭威脅莎莉時：「我還記得心裡在想：沒錯，殺了這賤貨。那個時刻我失控了，真的變成了皮面人。」

電影最後的三十分鐘招招致命▶，觀眾感覺像在看異世界，恐怖事件接二連三地發生。畢竟電影的第一個畫面就是日蝕，太陽在黑暗中燃燒，潘的占星預報也提到了「凶星」。電影演到這裡，莎莉的哥哥已經遇害——兇器終於真的是電

鋸──而她也被追趕、捉拿、折磨，不只來自皮面人，還有他的家人，也就是搭便車的人、加油站老闆，以及年邁的老爺爺（杜根〔John Duggan〕飾），後者的妝容是本片唯一明顯的瑕疵。

　　下一幕的家庭晚餐，劇組連續工作長達二十六小時才收工，場景的燈光熾熱無比，道具則是滿桌的腐爛肉品，這番折騰而來的拍攝成品，傳達出某種真實的瘋狂氛圍，輻射擴散。

　　角色們對莎莉尖聲怪叫、百般折磨她，皮面人割傷她的手，讓爺爺喝血（傷口是真的，因為假血效果不好），觀眾可以在柏恩絲臉上看到血管裂開的傷所造成的真實痛楚，當她懇求住手的時候，觀眾的確能明白她的感受。不過，就像胡伯在雜誌《訪問》（Interview）所言：「你逃不了，你跑不掉。就算你一次又一次跳出玻璃窗逃走，最後還是會回到這張蜘蛛網裡面。」

　　以本片之扭曲，電影最後一幕頗有種奇異之美。莎莉再度破窗逃生，她跑向大馬路，最後屠宰場大卡車與皮卡因而停下，但皮面人與搭便車的人就緊追在後。大卡車輾過了搭便車的人──這招真不賴──皮面人也跌倒了，還差點把自己的腿鋸斷，但是他還是沒放棄追莎莉。觀眾最後一次看到莎莉時，她在皮卡車後面，全身浴血、放聲尖叫，彷彿下一秒就會轉為大笑。皮面人手持電鋸，清晨的日光照耀著他的側影，世界隨著白晝而復甦，但夢魘依舊繼續。

延伸片單

《拂曉之前》

（*Just Before Dawn*，一九八三年）
愛好戶外運動的華倫（亨利〔Gregg Henry〕飾演）前往奧勒岡山區時，曾告誡女友與同行友人：「我們要去的地方可不是什麼夏令營場地。」不過，利伯曼導演（Jeff Lieberman）在一九八〇年代南方怪譚殺人狂電影中表現特出，不只是因為地點。片中的反派角色是一對高大的雙胞胎（由杭薩克〔John Hunsaker〕一人分飾二角），總是像孩童一般咯咯笑☺，雖然說不上特別具有威脅性，導演的安排卻恰到好處。有幕是梅根（羅思〔Jamie Rose〕飾）、強納森（萊蒙〔Chris Lemmon〕飾）在美麗的湖中裸泳，而雙胞胎之一藉由瀑布霧氣緩緩移動到他們身後，較果絕佳❶。另一幕中，強納森對著看起來危機重重的吊橋出擊，卻發現另一位雙胞胎在對岸等待❹。與此同時，甘迺迪（George Kennedy）飾演的厭世森林管理員，騎著白馬，成為堅定助力，而柯妮究竟是如何擊敗最後的雙胞胎之一，要親眼見了你才會信。

《十字架》

（*The Ordeal*，二〇〇四年）
本片設定在接近聖誕節時分的比利時，導演杜威茲（Fabrice du Welz）端出的黑色喜劇邏輯瘋癲，自成一格。職業歌手馬可（路卡斯〔Laurent Lucas〕飾）靠著在老人民謠之家演出討生活。他的廂型車在荒郊野外拋錨了，只好投宿荒涼的巴索旅館，旅館老闆（巴羅爾〔Jackie Berroyer〕飾）態度大轉變，最初滿懷敵意，一夜之間變成佔有慾極強。「不要去村裡！」他告誡馬可。馬可撞見一群當地人與小豬發生性行為之時☺，他也明白旅館老闆由此出言。而旅館主人的祕密也揭曉了，他深信馬可是關係疏離的妻子葛洛莉亞☺。噁心的場面不斷堆疊，馬可已入險境，被躁動家畜、性癖異常的當地人團團圍繞 [7]，這些人闖進旅館裡，想把馬可帶走。電影結局很像是英國喜劇《紳士聯盟》（*The League of Gentlemen*）翻拍《激流四勇士》（*Deliverance*）。

《魔山》

（*The Hills Have Eyes*，二〇〇六年）
法國導演暨作家亞歷山大・艾亞（Alexandre Aja，作品《顫慄》〔*Haute Tension*〕）翻拍魏斯・克萊文一九七七年原創同名電影（台譯《隔山有眼》），成果俐落又殘酷。急躁的卡特一家出遊度假，驅車穿越新墨西哥沙漠時，車子卻在荒野中拋錨了，他們隨後遭到因基因變異的食人族攻擊，當地核爆實驗造成的後果。片中的長鏡頭顯示出有人在遠處以望遠鏡監看卡特一家人❹，受到襲擊行動的一家非死即傷，襁褓中的凱瑟琳（佩希歐西〔Maisie Camilleri Preziosi〕飾）則被偷走當作食物。新手爸爸（史丹佛〔Aaron Stanford〕飾）冒險進入沙丘之中，企圖奪回寶寶，他卻看到村裡有一堆保存完善的櫥窗人偶模型，令人發毛☺。政府導致食人魔遭受不義確實有憑有據，不過他們畸形的身軀、受到核汙染而扭曲的臉孔，倒是特別設計來引起噁心感☺。復仇來的時候極為暴力血腥，摧毀了卡特一家虛有其表的文明外貌。

誰能殺了孩子
青年暴動

上映：一九七六年

導演：納西索·伊本內茲·瑟拉多（Narciso Ibáñez Serrador）

編劇：納西索·伊本內茲·瑟拉多（筆名路易斯·潘納非〔Luis Peñafiel〕）、
胡安·荷西·普蘭斯
（Juan José Plans，原著小說）

主演：路易士·費安德（Lewis Fiander）、
璞內拉·蘭森（Prunella Ransome）、
安東尼歐·伊朗佐（Antonio Iranzo）、
米格爾·那羅斯（Miguel Narros）、
瑪麗亞·露易莎·阿利雅斯（Maria Luisa Arias）

國家：美國

次分類：殺人惡童

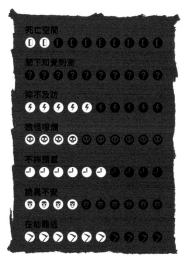

　　西班牙編劇兼導演納西索·伊本內茲·瑟拉多的驚悚之作開頭使用的錄影畫面，是恐怖電影史上最令人不舒服的案例之一，銀幕上播著奧斯威辛、比亞法拉、越戰的新聞畫面，配上陣陣嗝嗝笑聲，扁平的童音哼唱由阿根廷作曲家里奧（Waldo de los Ríos）所作之電影主題曲，同時觀眾看著歷年來大人對孩童犯下的罪過：被汽油彈炸傷的身軀、全身如布娃娃般脆弱而腹部異常突出的身形。瑟拉多在加值版 DVD 中解釋：「是我們害死了他們，是我們用戰爭害死了他們。我們用炸彈、饑荒殺害了他們。受害的永遠都是孩童。」說實在的，這段開頭對整部電影來說差點就顯得過頭了。電影本身的立場直截了當，有如在陽光之下曝曬。

　　故事虛構了一處西班牙海灘本那比斯，這裡有個金髮男童發現了一具浮屍，後來政府單位派人運走了屍體。接下來，英籍遊客湯姆（費安德飾）、伊芙琳（蘭森飾）出場，他們在宗教節慶期間來到了這座小鎮。湯姆旅行經驗豐富，會說當地語言，更熱愛對太太說教，是位十分不討喜的主角。觀眾比較能對伊芙琳起同情之心，她的大肚子裡正懷著第三胎，湯姆卻認為已經有了兩

「沒錯，世界上小孩多得很。多得很。」——男孩

個孩子，想把這胎打掉。鎮上的人群與噪音讓兩人受不了，決定移動到附近的阿瑪佐拉島（同為虛構），就在他們啟程前，畫面呈現當地孩童群聚攻擊慶典皮納塔的畫面，當皮納塔破裂而掉出玩具糖果，孩子們蜂擁上前，暗暗預示了接下來的發展。當電影再度呈現孩童群聚行動時，可不會看起來跟這時一樣天真無邪。

　　夫妻抵達小島後，看到當地男孩們正在釣魚——小孩不願意透露魚餌的成分——閒聊幾句之後，兩人漫步到廢棄的街道上，氣氛有點毛。湯姆去找食物，伊芙琳則在一間酒吧門口等他：她身後的珠簾下出現了小女孩的側影❶。小女孩走出來，對伊芙琳的肚子很感興趣，卻伸手打了下去❷，後來觀眾才會知道這個動作的意義。小

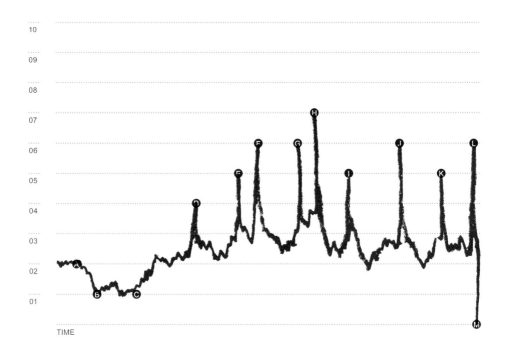

女孩走後，兩人接到了一通求救電話，是位荷蘭女子，她被困在島上某個地方。這對夫妻回到自己的旅館，對一切感到奇怪，附近什麼人都沒有。

有些影評認為本片探索環境的劇情步調過於緩慢，但是這樣的節奏能保持神祕感，也不會讓主角馬上識破危險而立刻逃離當地。直到電影開演四十五分鐘之後，危機才爆發，事實揭露的驚嚇感與突如其來的暴力，都在一瞬間發生。

不過一轉眼的時間，湯姆目睹有個女孩拿著老人的拐杖把老人打死❹，此時搭配的主題曲換了版本，像是詭異的馬戲團音樂❺。「為什麼？」湯姆對女孩大吼，「你幹嘛這樣？」但女孩只是笑著跑掉了。下一幕，觀眾再度看到一群孩子在玩皮納塔遊戲，但皮納塔的位置卻是老人的屍體❻。終於，旅館出現了一名當地人（伊朗佐飾），他對夫妻解釋，就在兩天前的晚上，島上的小孩突然動手殺了所有的人。他曾試圖還擊，但是「誰能對孩子下手？」

到底誰做得到？此後，暴行越來越多，湯姆與伊芙琳終於完全理解自己面對的情況有多恐怖，開始想要逃跑。有一幕呈現小男孩們在教堂裡笑鬧，他們窺視死去女子衣服下的光景，令人毛骨悚然。另一幕在島上人煙較少處，孩子們似乎可以藉由心電感應來溝通，宛若一九五七年威德罕（John Wyndham）科幻小說《米德維奇鎮的布穀鳥》（*The Midwich Cuckoos*，翻拍成電影《準午前十時》〔*Village of the Diamond*〕）。有名漁婦（范德何登〔Brit van der Holden〕飾）斥責孩子們，小孩卻不發一語，只是瞪著她，而她身後

的岸邊，孩子們靜靜聚集❶。

　　這些小孩令人不安的原因並不是外表嚇人或表情邪惡（這點不同於《準午前十時》），而是這些孩子對暴力毫無芥蒂、漫不經心的態度。瑟拉多解釋：「他們表現得像小孩，因為他們的確就是小孩。這只是這些小孩在玩的某種遊戲，雖然這個遊戲讓人害怕死亡的到來。」

　　湯姆與伊芙琳被困在鎮上的監獄裡，外頭的孩子想要破門而入，片名的反諷意味在此更為明顯。夫妻曾考慮墮胎，而現在他們必須反擊以存活。最後一幕所呈現的殘暴，不僅打破禁忌，還挑戰界限❷。湯姆開槍射擊小男孩的頭部，伊芙琳肚裡未出世的寶寶從體內攻擊她，突圍之道如此悲涼，活脫出自名導喬治・羅梅羅（George A. Romero）《活死人之夜》。由於瑟拉多的潛台詞如此嚴肅，結局也只能那樣安排，孩子們大獲全勝，策劃著下一步。今天拿下了阿瑪佐拉島，明天就輪到全世界了。

延伸片單

《漫長的週末》

（*Long Weekend*，一九七八年）

由艾格斯頓（Colin Eggleston）執導，編劇是澳洲剝削電影傳奇大師迪羅傑（Everett De Roche），場景設於處處危機的澳洲海岸，這部驚悚電影將大自然反撲主題做到了極致。一對夫妻在墮胎之後婚姻分崩離析，先生彼得（哈格理夫斯〔John Hargreaves〕飾）、太太瑪西亞（巴海茲〔Briony Behets〕飾）前往墨達海灘露營度假，也不管路邊不遠處就是座屠宰場，而當地人則從來沒聽過那地方。他們很快就遇上了麻煩，迷路耗了好幾個小時，紮營時又遇上了螞蟻、老鷹，還有隻儒艮，後者的詭異呻吟宛若人類嬰兒啼哭☻。雖然迪羅傑是有點誇張，而這對夫妻也是罪有應得（尤其是令人厭惡的彼得），事情的進展還是挺讓人不安◗，結尾處的梗也安排得恰到好處。

《堡壘》

（*Fortress*，一九八五年）

改編自澳洲犯罪小說家羅德（Gabrielle Lord）一九八〇年的作品，而原著靈感則來自真實事件，澳洲導演尼寇森（Arch Nicholson）把故事改成了蒼蠅王風格的驚悚生存電影。英國籍教師瓊斯（華德〔Rachel Ward〕飾）管理一座位於偏遠地區的學校。有天來了四個蒙面男子綁架了她與學生，開車載他們到森林裡，又把他們關在洞穴裡，等著要贖金。綁匪首領是聖誕節神父（海爾〔Peter Hehir〕飾），喜怒無常，戴著一張令人毛骨悚然的微笑聖誕老人面具☻，因為綁匪們幾乎沒有以臉示人，感覺更加兇惡（匪徒之一是《衝鋒飛車隊》〔*Mad Max 2*〕的演員魏爾斯〔Vernon Wells〕）。學生中有的年紀非常小，也有的即將進入青春期，有關性的緊繃感也讓氣氛更危險。電影開頭就讓人繃緊神經，後面莎莉與學生們的反擊，更是讓一切宛如夢魘，怵目驚心☻，結尾出乎意料，又適得其所。

《死小孩》

（*The Children*，二〇〇八年）

伊蓮（柏西斯托〔Eva Birthistle〕飾）在新年假期間帶著重組家庭──新任伴侶喬納（摩爾〔Stephen Cambell Moore〕飾）、青春期的女兒凱西（托尼頓〔Hannah Tointon〕飾）與兩個幼兒──前往鄉下拜訪富有的姊姊（薛利〔Rachel Shelly〕飾）、姊夫（雪菲爾〔Jeremy Sheffield〕飾）及孩子們。他們才剛到，小保利（豪維〔William Howe〕飾）就生病了，而其他的孩子不久後也開始出現奇怪的症狀：有顆特寫鏡頭告訴觀眾枕頭上長滿成群的病菌☻。凱西翻白眼：「你是沒聽過節育嗎？」在編導薛克蘭（Tom Shankland）的安排下，混亂感中還帶有真實不安的氣氛◗，放大孩童天生帶有的異質性☻，讓他們瞪視遠處、講自己才聽得懂的話、互相捉弄驚嚇彼此。最後孩子發動攻擊的時候，暴力場面混亂無厘頭，蠟筆、攀爬輔具都可以當作武器。

坐立不安
發現女巫

上映：一九七七年
導演：達利歐・阿基多（Dario Argento）
編劇：達利歐・阿基多、達麗雅・尼寇羅狄
　　　（Daria Nicolodi）
主演：潔西卡・哈波（Jessica Harper）、
　　　史黛芬妮亞・卡西尼（Stefania Casini）、
　　　芭芭拉・瑪挪菲（Barbara Magnolfi）、
　　　阿莉妲・瓦利（Alida Valli）、
　　　瓊・班奈特（Joan Bennet）
國家：義大利
次分類：神祕學

死亡空間
啟下知覺刺激
猝不及防
詭怪噁爛
不祥預感
詭異不安
在劫難逃

　　義大利電影大師阿基多這部驚悚之作瑰麗迷人、氣勢懾人，開場就刺激萬分，不論是觀眾還是電影本身可能都不易從其震撼中回神。在此作之前，阿基多的鉛黃電影以敘事翻轉聞名，但這部作品卻不一樣，劇情頗為單純。美國芭蕾舞學生蘇西（哈波飾）在暴風雨間抵達弗萊堡舞蹈學院（此地其實是女巫集會場所），與兩場命案擦身而過。不過觀賞阿基多的作品時，發生什麼事並不重要，怎麼發生的才是重點。

　　開頭的事件一下就讓觀眾陷入漩渦。蘇西正在機場，正要招一台計程車離開。再簡單不過的場景，卻瀰漫著不祥預感❶，讓人心跳加速。入境大廳充滿飽和的紅光，鏡頭轉向自動門，滿是暗示意味，再加上導演長期合作的義大利樂團Goblin 的配樂，整段畫面充滿獨特的異常氣氛。

　　連片頭名單都還沒播完，音樂就已經讓人全身緊繃。以錯亂感十足的童謠為主題曲，疊加上喃喃低語、女妖尖嘯，並以希臘布祖基琴作節拍點，琴音聽起來就像是巨獸的心跳❷，觀眾想到反派首席女巫海蓮娜刺耳的呼吸聲。阿基多善於煽動情緒，拍攝現場常常播放強烈的音樂。他在雜誌《又一位男人》（*Another Man*）訪談裡說：「音

「失去首領的女巫團，就像沒有頭的響尾蛇：害不了人。」——米利厄斯教授

量真的滿大的，讓拍攝過程情緒高漲。」

電影第一場主要嚇人的戲也維持這種歇斯底里的氣氛。蘇西來到學院外，看到朝著森林狂奔離去的學生派特（艾森〔Eva Axén〕飾）。後來派特來到友人的公寓（賈維寇里〔Susanna Javicoli〕飾）感覺浴室窗戶外有什麼東西在動，接著就是一串極為緊繃的來回張望 [5]。她先看到在曬衣繩上飄蕩的衣服，然後出現的是一雙巨大的貓眼，突然有隻毛茸茸的手臂（事實上是導演的手）伸入窗戶要抓她。接著發生的事有如重擊，特寫鏡頭呈現她的心窩挨了一刀，整個人被扔出去，撞破下方的彩繪玻璃屋頂。這一幕的結尾是派特被繩子吊著脖子，下方躺著的是被彩

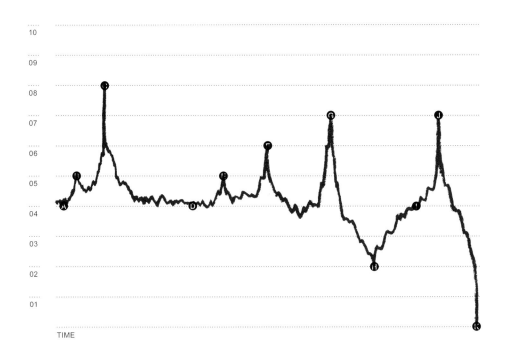

色玻璃刺穿的友人屍身。「我想要先營造絢爛感，再一刀斃命。」導演在《Vice》訪談中表示。

多年來，人們不時批評阿基多的作品強調風格勝過內涵，不過如此評論本作有失公允，因為本片巧妙地援引了豐富的文化素材。《坐立不安》畫面飽滿，其靈感來自一八四五年英國作家德昆西（Thomas De Quincey）散文集《深淵之嘆》（*Suspiria de Profundis*）中「激切的散文」。此外，舞蹈學院位於「艾雪街」，則是致敬藝術家艾雪（M.C. Escher），片中的牆壁上也不時能看見艾雪所創作的錯視階梯、繁複排列的生物圖紋。

片中安排的超載感官元素也有其目的：為了要讓觀眾感到錯亂。蘇西逐漸發覺，學院本身就是錯亂的，有如夢遊仙境一般的空間，光怪陸離皆有可能。裝飾性的巨蛇沿著階梯滑行，活生生的真蛆從天花板掉下來☺，還有教室塞滿了刺網，而蘇西的朋友莎拉（卡西尼飾）因此遭殃。

最初，阿基多與共同編劇尼寇羅狄想到的角色是年紀更小的女孩子，場景不變，這麼做是要強調童話般的氛圍，窗戶高聳、房間巨大，相較之下，角色顯得渺小。就連陳設選擇的顏色——血紅、寶藍、病態青綠——都顯得帶著惡意。阿基多運用三色法特藝色彩（three-strip Technicolor）製作本片，如同老片《綠野仙蹤》，雖然說到了七〇年代晚期這已經是過時的彩色電影技術，卻可以製造出鮮豔到帶有壓迫感的畫面，再加上表現主義式的燈光設計、Goblin 樂團惡魔般的配樂，讓本片氣氛如夢魘成真。

盲眼琴師（布奇〔Flavio Bucci〕飾）在被學

院解雇後回家，是本片其中最為經典的畫面之一。他與導盲犬一同走過空無一人的大廣場，主題曲逐漸加強力道，從氣若游絲的低語進入部落式的鼓樂，導盲犬開始吠叫，觀眾一下從下方仰視他，一下又從遠方眺望他，他整個人似乎被鏡頭包覆環繞，他大喊：「是誰在那裡？」轉身面向遠處屋頂上，貌似滴水石獸的老鷹。突然之間，鏡頭朝著男子俯衝疾行，觀眾聽到了羽翅拍打的聲音，瞥見牆上匆匆閃過的倒影❺過觀眾感受到的是無形的力量正在控制著世界，隨時都可能發生任何事情。

　　雖然沒人會說阿基多善於神不知鬼不覺地達到目的──的確，你也會覺得或許他會認為這種說法是種冒犯──不過這部片也有接近閾下知覺刺激式的驚嚇手法，而影評大多漏了沒提❻。片頭蘇西在昏亂的燈光下對計程車司機長篇大論時，右邊的後照鏡中所映出的景象，可能還多了張臉。那正是阿基多本人，如果你細看的話，他可是在尖叫呢。

延伸片單

《黑色安息日》

（*Black Sabbath*，一九六三年）

本片為三段式電影，改編自托爾斯泰、莫泊桑、契訶夫的短篇小說，但有大幅更動，導演為馬里奧·巴瓦（Mario Bava），本作有二點頗有意思：其一是演員波利斯卡·洛夫（Boris Karloff）在頭尾的瘋狂演出，這是他的事業巔峰還是低谷，端看你怎麼想；其二是壓軸故事「水滴」頗為驚悚，前兩段故事分別是迷你鉛黃電影「電話」、「沃度拉」（Wurlulak），沃度拉是東歐版本的吸血鬼。水滴情節單純，擔任護士的海倫（皮耶陸〔Jacqueline Pierreux〕飾）接到工作打理一位靈媒的屍身——瞪大雙眼、下巴歪曲、面色泛綠的恐怖女人偶☺——海倫偷了屍體上的藍寶石戒指。但她回家之後，外頭刮暴風，公寓色調變了，亡靈前來取回失物，嗡嗡亂飛的蒼蠅、滴滴答答的水龍頭◐，都告訴觀眾死者來了。

《屍變》

（*The Evil Dead*，一九八一年）

本片色調狂躁，鏡頭調度瘋狂，氣氛帶有卡通般的歡樂感，是導演山·雷米（Sam Raimi）的出道作，雖然表演青澀，製作品質落後，卻會讓人忍不住愛上。男主角艾許（坎伯〔Bruce Campbell〕飾）與四位友人來到一座森林小木屋中，遇上了封印的惡靈肆虐——他們在地窖裡找到的「死亡之書」（蘇美版的埃及《亡靈書》）釋放了惡靈。鏡頭感覺也像是被附身似的，鬼鬼祟祟，潛伏在沼澤之上、以大樹的高度俯瞰艾許的車、還會發狂衝破玻璃窗◐。從謝爾（珊懷絲〔Ellen Sandweiss〕飾）被樹木攻擊的場景（連雷米也後悔拍了這一幕）起，電影開始瘋狂灑血、斷肢飛舞，口水體液橫流的噁心生物出籠☺。史蒂芬·金在雜誌《魔幻場域》（*Twilight Zone*）盛讚此片「原創程度高得嚇人」，本片為系列大作奠定基礎，到今天還是頗受歡迎。

《黑天鵝》

（*Black Swan*，二〇一〇年）

醜小鴨般的芭蕾舞者妮娜（娜塔麗·波曼飾）爭取到紐約芭蕾舞團演出天鵝湖的主演機會，這場舞作卻喚醒了妮娜不同以往的精神狀態與性慾知覺。作風強硬的舞團老闆湯瑪斯（卡索〔Vincent Cassel〕飾）希望妮娜探索自己的黑暗面，而母親（荷西〔Barbara Hershey〕飾）對待女兒的方式則高壓到不合理——房間裡擺滿女兒的塗鴉作品——另一方面，新來的女舞者莉莉（庫尼絲〔Mila Kunis〕飾）一邊誘惑她又一邊背刺她。不久後，妮娜在地鐵裡看到一個神似自己的邪惡之人跟蹤自己☺，而且逐漸入侵自己的生活——但是這一切究竟是真是假？妮娜受折磨的身體與脆弱的心靈，在編導艾洛諾夫斯基（Darren Aronofsky）巧妙安排下，互相滋養，因此故事後面融入了肉體恐怖☺元素也顯得適得其所，隨著妮娜轉變，她的身體在疼痛中長出黑羽。

月光光心慌慌
毀滅前夕

上映：一九七八年

導演：約翰·卡本特

編劇：約翰·卡本特、黛博拉·希爾（Debra Hill）

主演：唐納·普萊森斯（Donald Pleasance）、潔美·李·寇蒂斯（Jamie Lee Curtis）、南希·凱絲（Nancy Kyes，藝名盧米斯）、P·J·索爾斯（P.J. Soles）、查爾斯·賽佛斯（Charles Cyphers）

國家：美國

次分類：殺人狂

其實，嚇人方法的原創性並非真的那麼重要，要真能史無前例也是難如登天。約翰·卡本特拍攝《月光光心慌慌》時，就借用了前人最出色的手段：《女生驚魂記》的基礎劇情、《碧廬冤孽》幾招驚悚手法、讓人想到《大法師》的主題配樂、向希區考克致敬的角色命名。甚至還找了《驚魂記》女主角珍妮·李的女兒潔美·李·寇蒂斯作為主角。卡本特在英國廣播公司節目訪談中表示：「從電影發跡之初，恐怖電影就一直存在，一部作品造就另一部作品，每一部隨著社會脈動不斷轉變，漸變成形。沒有什麼是新鮮事，說穿了就是說故事的新方法。」

《月光光心慌慌》劇本由卡本特與黛博拉·希爾花十天共同創作而成，拍攝僅花了二十天，原本片名為「保姆殺手」，風格極簡且冷血無情。片中沒有真正噁爛的畫面，性行為場面也很少，兇手麥克·邁爾斯戴著面具，行兇動機不明，全部加起來的成果是純粹的恐懼，撲面而來。

開場幾幕受到美國導演奧森·威爾斯（Orson Welles）黑色電影《歷劫佳人》（Touch of Evil）所啟發，完全著重在營造不祥預感，由移動式背帶攝影機（Panaglide）主觀鏡頭拍出整整四

「今天是萬聖節啊，每個人都該被好好嚇一嚇。」——布拉克特警長。

分鐘看似連續不間斷的跟蹤畫面，時間地點是一九六三年的萬聖節之夜，伊利諾州哈頓菲外郊的房舍。背景音樂的陰鬱和弦不斷往下探，觀眾隨著鏡頭從窗戶窺視兩名忙著親熱的青少年。他們上樓去做愛（時間超短），這時鏡頭拿起一把菜刀，看著男孩離去，鏡頭轉身往樓上移動。接著，鏡頭戴上了面具，幾乎要遮住所有畫面。鏡頭走進房裡，有位半裸的女孩正在梳頭髮，主觀視角拿刀刺死她。這一幕的高潮是兇手真實身分被揭露的那一刻，他是年僅六歲的麥克・邁爾斯（桑廷〔Will Sandin〕飾），一身萬聖節服飾。

不過，讓人悚然的不全然是揭露，而是預期。主觀鏡頭逼觀眾不得不帶著焦慮去問問題：「接下來會怎樣？我們等一下究竟會看到什麼夭壽場

面？」──而答案卻遲遲不出現。此外，攝影師康代（Dean Cundey）掌鏡的畫面移動方式，平穩流暢到令人頭皮發麻，攻擊者看起來幾乎像是超自然生物，而這種感覺在接下來的電影中，也延續著。

下一幕，故事快轉到十五年後，一九七八年萬聖節前夕，史密斯林精神療養院。滂沱大雨中，山姆·魯米斯醫師（普萊森斯飾）與緊張的護士瑪麗安（史帝凡斯〔Nancy Stephens〕飾）乘車前來，目的是要辦手續好讓麥克·邁爾斯短暫離院──這兩個角色的名字與《驚魂記》一模一樣，只是本片的山姆有趣多了，瑪麗安就沒那麼有意思。「別小看那東西。」山姆這麼說，宛若先知。瑪麗安回道：「我想我們應該說『他』，而不是『那

「警長，死亡已經臨到你的小鎮上了。現在你要麼忽視不管，要麼就出手幫我，阻止事情發生。」——山姆・魯米斯醫師

東西』。」不過她很快就會明白情況。

當本片的主題曲再度浮現時，觀眾已明白事情出了差錯。「療養院什麼時候開始讓病人在外遊蕩了？」瑪麗安天真地問，前方一片漆黑之中，觀眾可以看到病患在路邊漫無目的地打轉，白色的病人服讓他們看起來像是成群幽魂❾。魯米斯還來不及警告門口的警衛，麥克就跳到了車頂上❼，一把抓住了駕駛座上的瑪麗安，害她撞車。她掙脫魔爪，倒向副駕駛座，但她身後的死亡空間裡再度出現了一隻手❶，敲碎了車窗。這一幕的結尾是麥克驅車離開現場，他要去實踐本片的宣傳詞所承諾的恐怖故事：他回家的那一夜。

場景回到哈頓菲，萬聖節當天早上。映入眼簾的是位甜美懂事的青少女洛莉（寇蒂斯飾），劇本說她「十七歲，帶有含蓄之美」，她父親（葛里芬〔Peter Griffith〕飾）是位房地產經理人，要女兒把邁爾斯大宅的鑰匙放回去。多數的恐怖電影會把接下來的段落拍得很無趣，權充主要事件前的過場畫面，但卡本特絕佳的時間感、構圖能力，讓這段跟一會兒晚上發生的事一樣恐怖。

觀眾看著洛莉進屋裡放鑰匙，突然一聲陰森的樂音，麥克的側影隨之出現在畫面中❼。洛莉走出屋外離開，麥克則站在原處看著她，他的呼吸聲粗重，令人不安。後來，洛莉上學時，老師講課時提到命運，洛莉則透過教室窗戶看見了麥克，他戴著白面具❾，盯著自己看。「六〇年代有部電影叫《碧廬冤孽》，裡面有鬼站在水塘上，就只是盯著你瞧。那一幕很引人注意，在我拍《月光光心慌慌》的時候，那畫面在心頭揮之不去。」

卡本特在作家席諾曼的訪談中如此道。洛莉又一次回頭看，麥克人還是在那裡。再回頭看，他消失了。洛莉跟朋友安妮（凱絲飾）見面時，卡本特會重複同樣的情節，兩位女孩聊著男孩、當保姆的事情，沿著市郊街道走回家，夜幕低垂。

　　因為麥克一而再再而三地現身——樹籬後、晾衣網間——危險終將發生的預感，明顯侵蝕著觀眾的內心❹。而且，卡本特又愛用廣角鏡頭、空曠的構圖，觀點不明的主觀視角，更讓人感覺他似乎無處不在❺。卡本特在《前音後果》（Consequence of Sound）訪談裡提到：「我們能出的招就只有這樣了。我們只能用那種風格，因為劇情非常簡單：瘋子逃跑後回到家鄉，開始到處殺害保姆。」

　　雖然後來面具殺人狂很快成為該類型電影的老套手法，我們可不能忘記麥克・麥爾斯的外形設計在當年嚇人效果有多強。這副面具扁平、純白，看起來不帶任何情感，甚至沒有特徵，眼洞則深幽，觀眾只看得見其中的陰影❻。效果其實挺不賴的，尤其考量到這面具是劇組設計人員瓦勒斯（Tommy Lee Wallace）花一元美金，買下威廉・薛特納（William Shatner）面具改良而成。卡本特在「halloweenmovies.com」網站上表示：「設計師把眼洞加寬，再噴上微帶藍的白色。看起來真的滿毛的。要是他們當初沒有把面具漆成白的，我可以想像小孩看了電影都會擔心衣櫥裡躲著一位威廉・薛特納！」

　　魯米斯醫生對布拉克特警長（賽佛斯飾）講的一席話要是顯得太過頭了——「我花了八年試著接近他，又花了七年試著把他關起來，因為我了解到，在那男孩的一雙眼睛深處，是完全純粹的邪惡。」——那是因為麥克之所以嚇人，是源於他是「缺席的角色」，這是卡本特在藝文網站「截稿日」（Deadline）上所言。麥克不曾說話，觀眾也只看過一回他真實的臉（事後回想，這個安排可能是個錯誤），而成人麥克一角還是由三個不同的演員所演出（卡索〔Nick Castle〕、莫倫〔Tony Moran〕、瓦勒斯本人）。劇本提到他時還說他是「那個形體」，而洛莉與她照顧的孩子們則是以「專門抓小孩的鬼」來形容他。卡本特告訴席諾曼：「在好萊塢有句老話：『反派越厲害，電影越好看。』在嚇人這事上倒不見得是這樣，嚇人的是隨機發生、未知之事。一個你不認識的兇手沒來由地向你逼近，可以把人嚇破膽，因為你毫無防備。」

　　夜幕低垂時，麥克先對洛莉的朋友下手。安妮在發動車子時被他從後座勒死❼，琳達男友鮑伯（葛罕〔John Michael Graham〕飾）被麥克追著跑，最後在

廚房被刀刺殺❼。琳達自己的死法則是本片最蠢：性愛過後──上半身沒穿──被麥克用電話線勒死，麥克的穿著有點白痴，他披著床單，戴著鮑伯的眼鏡。不過，電影高潮處是麥克尾隨洛莉，跟著她走過一棟又一棟的房子、一間又一間的房間，真的讓人神經緊繃到極點❹，還穿插了多個極為嚇人的橋段。

洛莉發現了友人的屍體，大驚之下往後一退，靠在黑暗的走廊上。有那麼一刻，靈感來源明顯來自《碧廬冤孽》中昆特現身的橋段，觀眾在昏暗中能逐漸看出麥克的面具❶。後來，當洛莉似乎成功殺死麥克，他卻在她啜泣時從背後急坐而起❶。

觀眾感覺到的不是一個有血有肉的人類殺人犯，而是難以阻擋的力量❿。為了達成目的，卡本特以合成器聲響作電影原聲帶，讓人不安到了極點。一如《大法師》的原聲帶，《月光光心慌慌》也採用不規律節拍，重複的旋律動機召喚出命中注定的感覺；不論你怎麼做，你都逃不了。

正如所料，魯米斯現身，對麥克開槍直到子彈用罄，麥克跌下陽台，應該也要死了吧。

接下來發生的事，把觀眾才剛剛體驗過的恐怖感加上了一絲神祕色彩。「真的是抓小孩的鬼。」身心俱疲的洛莉說。「就事實而言，的確如此。」魯米斯也同意。想當然，當他探向屋外時，麥克的屍體已經不見了。

電影的最後一幕──空蕩蕩的房間、寂靜無聲的房子、心存警戒的街道──搭上了粗重的呼吸聲作為伴奏❽。「我希望觀眾不知道他究竟是人還是超自然存在。」卡本特在英國廣播公司訪談中表示，「他沒有角色內涵，他是一片空白。他就是邪惡而已。他就像是風，存在於世，有天會找上你。」卡本特說這話的時候不可能會預料到，本片只是系列電影的開端──更別提是一個類型電影的濫觴──此後沒有誰逃得了。

延伸片單

《女生驚魂記》

（*Black Christmas*，一九七四年）
本片是殺人狂電影雛形，取材自蒙特婁的真實連續殺人案，由鮑伯‧克拉克（Bob Clark）執導，其作品含《死亡之夜》〔*Deathdream*〕），後來的同類型電影可參照本作，找到一份簡要的驚悚元素清單。假期來臨，加拿大一所女學生宿舍的住宿生（荷西〔Olivia Hussey〕、基德〔Margot Kidder〕飾）開始不斷接到噁心的不知名電話，內容像是來自《大法師》的聲音，而女生們隨後遭到跟蹤，入侵者從閣樓闖入，在房子裡潛行，幾乎像是超自然生物🕐。本片的角色不是無助的弱女子，而是強勢、自信的女性，也不以噁心畫面取勝，著重塑造懸疑氛圍。克拉克以簡馭繁，頗有奇效。兇手動機不明，觀眾僅能在幾個畫面中瞥見他的存在──有時是他的手、有時是他瞪大的雙眼👁──而開放式結局帶來更為殘酷的驚嚇感。約翰‧卡本特顯然從本片學了幾手。

《就在你身邊》

（*When A Stranger Calls*，一九七九年）
導演佛瑞‧華頓（Fred Walton）以跟蹤狂為主題的作品，以其中兩處傑出片段聞名。影片開頭，青少女保姆（肯恩〔Carol Kane〕飾）接到了恐嚇騷擾電話，他的語調稀鬆平常：「你有沒有確認小孩的狀況啊？」驚悚的感覺不是來自侵門踏戶的行為──保姆頗為冷靜，立刻鎖門聯絡警察──而是冷血的感覺💬。搜擾電話再三重複相同的內容，穿插搖晃的鐘擺特寫畫面，配上卡普洛夫（Dana Kaproff）緊張兮兮的音樂，將不祥預感放大到難以承受的程度🕐。觀眾當然能猜到即將發生什麼事，但是預感反而讓不安更為強烈。電影中間將時光跳到七年後，跟蹤狂（巴克利〔Tony Beckley〕飾）逃離精神病院，克里夫警官（杜寧〔Charles Durning〕飾）正在追蹤他，這段沒什麼驚人亮點。但是結尾處，保姆長大有了自己的小孩，電影又再度讓人陷入不安情緒。

《死亡列車》

（*Terror Train*，一九八〇年）
本片看起來就像推理天后阿嘉莎‧克莉絲蒂的作品拍成電影，只是更為生猛，由斯波提斯伍德（Roger Spottiswoode）執導，殺人狂電影經典之作，潔美‧李‧寇蒂斯與學生友人受困於大雪中的火車車廂，車上還有名殺人狂。序幕就嚇人，達克（波奇楞〔Hart Bochner〕飾）與朋友惡作劇，偷來一具屍體😱嚇肯尼（麥克奇儂〔Derek MacKinnon〕飾），可憐的小伙子被嚇得尖聲怪叫。時間來到三年後，該報仇了。新年前一天的變裝派對上，有魔術師（年輕時的大衛‧考柏菲）、樂團演出，有人突然攻擊車上乘客，不斷變換面具以隱藏身分。電影選角很不錯，場景雖然是觀眾熟悉的，卻成功營造出危機四伏的氣氛。電影最後，戴著恐怖老人面具的兇手在空蕩蕩的車廂裡追趕阿蘭娜👁，極為驚悚。

鬼店
全景經典

上映：一九八〇年

導演：史丹利‧庫柏力克（Stanley Kubrick）

編劇：史丹利‧庫柏力克、黛安‧強森（Diane Johnson）、史蒂芬‧金（Stephen King，原著小說）

主演：傑克‧尼克遜（Jack Nicholson）、雪莉‧杜瓦（Shelley Duvall）、丹尼‧洛伊德（Danny Lloyd）、史凱特曼‧克羅瑟（Scatman Crothers）、貝瑞‧尼爾森（Berry Nelson）

國家：美國

次分類：超自然

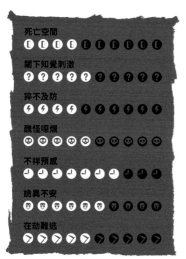

　　理論上，史丹利‧庫柏力克可說是改編一九七七年出版的史蒂芬‧金小說《鬼店》的完美導演人選，畢竟他曾多次操刀改編高難度原著小說，戰績輝煌（《蘿莉塔》、《發條橘子》），而且善於呈現角色被毫無靈魂的巨大「機器」碾壓的故事（《二〇〇一太空漫遊》、《金甲部隊》〔Full Metal Jacket〕）。不過，史蒂芬‧金的小說充滿熱情、情節鬆散，庫柏力克的作品卻理性而條理分明。小說家確實不怎麼欣賞庫柏力克的改編，曾在藝文網站「截稿日」訪談中表示：「這部電影就像一台又大又美麗的凱迪拉克，車裡卻沒有引擎。」或許，對這部電影更公允的評價是，以電影而言《鬼店》失衡且不完整，像是沒有中心的迷宮。不過這部片中的驚悚橋段，與同類任何作品相比，都不失色。

　　失意作家傑克‧托倫斯（尼克遜飾）決定擔任全景飯店的冬季管理員，這座飯店位於山中，與世隔絕，規模巨大而空無一人。傑克帶著太太溫蒂（杜瓦飾）、兒子丹尼（洛伊德飾）一同前往工作地點。丹尼有個隱形的朋友東尼，實際上東尼是丹尼預知能力，故事中稱為「閃靈」（shining），東尼預先表示壞事將至🕐。飯店經

「小豬呀小豬，讓我進來吧。我碰不到你一根寒毛？那我只好用力吹呀吹，把你的房子吹垮！」──傑克‧托倫斯

理史都華‧厄爾曼（尼爾森飾演）在工作面試時告知傑克上一任管理員的遭遇，查爾斯‧格雷迪在任內罹患幽居病，最後以斧頭手刃妻子與二名幼女。要是這沒讓你心中一凜，聽聽傑克的反應，他只回道：「嗯，故事還真的滿精彩的。」這總該讓人心中警鈴大作了吧。

托倫斯一家參觀飯店內部時，飯店主廚迪克‧哈洛蘭（克羅瑟飾）告訴丹尼有關全景飯店的事情，哈洛蘭也擁有閃靈能力：「有些地方就跟人一樣，有的會閃閃發光，有的則否。」他又說：「多年來，這裡發生了很多事，就在這座飯店裡，而這些事並不全是好事。」丹尼問道：「二三七房是怎麼回事？」哈洛蘭只回：「別進去。」這答案並不怎麼有幫助🕐。

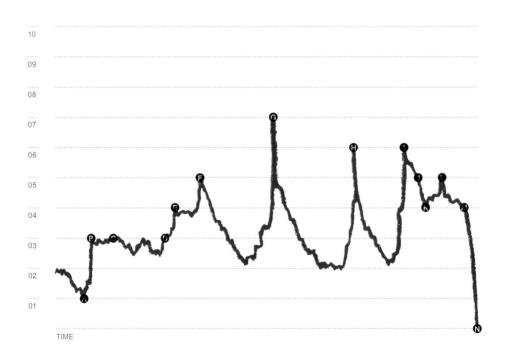

深冬降臨，丹尼與傑克都受到了來自飯店的惡念影響，不過故事中的解釋僅有少數幾處，且間隔甚遠。庫柏力克告訴作家弗伊克斯（Vicente Molina Foix）：「我讀過 H・P・洛夫克拉夫特大師寫過的一篇文章，裡面說你不應該企圖解釋故事中發生的事情，只要讓事情能刺激人們的想像力，讓人感覺到怪異、焦慮與恐懼。」在不安這個部分，這部電影的威力宛如冰河，倒是少有異議。

全景飯店是由製片團隊中的設計師洛伊・沃克（Roy Walker）打造，在英國赫特福德郡的埃爾斯特里製片廠（Elstree Studios）裡搭建，各場景深皆幽如洞穴，給人幽閉式恐懼感。飯店中的一切都不合理。我們跟著傑克沿著門廊走進厄爾

「恕難同意，先生，但你就是管理人，從來都是你。」——德爾伯特・格雷迪

曼的辦公室，辦公室的光源來自窗戶，窗外下著雪，而這樣的格局以建築結構而言根本不可能存在，照理應該朝向飯店中心方向。再者，飯店的傢俱擺設在不同鏡頭中不斷改變位置，連道具的顏色都會改變，而溫蒂與丹尼看的電視根本沒插電。不論觀眾是否察覺異常之處，我們得把種種近似潛意識的細節❼當作是刻意為之的安排，意圖讓人不安。

當溫蒂與丹尼探索飯店的樹籬迷宮時，傑克矗立室內，俯瞰妻子與兒子在迷宮中穿梭的小小身影，手邊是迷宮模型❽。鏡頭不斷拉近，背景音樂漸強，觀眾感覺角色們的命運已然注定，全景飯店就是個受詛咒的所在，歷史會不斷重演，一如傑克將會進入格雷迪的狀態中，攻擊自己的家人，上演「強尼在這裡！」的片段。

雖然在電影中從未明確地解釋全景飯店鬧鬼的原因，這座飯店其實是建在美洲原住民的墓地上方，而飯店似乎呈現了美國殘酷的建國過程。開車前往飯店的旅途中，溫蒂與傑克聊起唐納大隊（Donner Party），這是一群開拓先驅者，他們在山中迷途後，得吃人肉才能活下來。

而厄爾曼的辦公桌上插著美國國旗；全景飯店充滿了美國原住民的紡織品；浴血電梯則暗示種族屠殺。以電影分析理論而言，這番說法提出的問題比給予的答案還多——在恐怖片裡卻不見得是個問題，庫柏力克也理解——不過這些潛文本感覺像是外加的，來自創作者關心之事，而不是角色的世界，所以這些設定沒有產生不安的氣氛，反而讓觀眾分心。

　　庫柏力克的才華在《鬼店》中發揮得最淋漓盡致的是營造不安的低氣壓⊙。的確，閃靈本身就是某種不安的形式，能將飯店殘酷的歷史傳達給丹尼、哈洛蘭、傑克（電影沒有直接演出，但有暗示）。丹尼都還沒踏進全景飯店，就看到血河⊙自電梯傾瀉而出，還看到格雷迪女兒們的畫面快速閃過（麗莎、露易絲兩個小女孩其實是雙胞胎，穿一模一樣的戲服）。由斯坦尼康穩定器（Steadicam）發明人布朗（Garrett Brown）親自操刀拍設的長鏡頭跟著角色移動，讓觀眾隨著畫面產生預期心理，鏡頭在丹尼的三輪車後方不遠處跟拍，隨著他在飯店走廊裡遊蕩，而隨著車輪行經鋪木地版、地毯，來回變換，配樂則一下大聲、一下輕柔。這樣的畫面意味著丹尼在轉彎時會比觀眾更早看到眼前畫面，但又不會早到他來得及改變方向——閃靈的運作也是如此⊙。本片最經典的一幕就是格雷迪兩個女兒手牽手站在走廊上。

　　「來跟我們玩嘛，丹尼。」她倆異口同聲⊙，背景音樂中鐃鈸大響，庫柏力克在此將交錯剪入兩人染血屍體的畫面⊙。「永遠、永遠、永遠。」

　　電影最傑出的片段則要再等一下：傑克進入二三七號房，同時在飯店別的地方，迪克・哈洛蘭與丹尼怔怔發愣⊙，彷彿看到遠處發生了恐怖之事。這一段的開頭是以斯坦尼康穩定器拍攝傑克的主觀視角，鏡頭朝浴室飄移前進，配樂的節奏樂器則像怦怦跳的心臟⊙。傑克慢慢將門推開，顯露出浴缸裡有個人影，浴簾被拉開了，那是位裸女（貝爾丹〔Lisa Beldam〕飾），她靠近傑克吻他。兩人正相擁，配樂轉為不和諧的弦樂聲，傑克望向鏡子，看見鏡中的懷中人（吉布森〔Billie Gibson〕飾）身軀腐爛⊙，還發出刺耳的笑聲，在浴室間迴盪。這一刻，穩定器轉移成裸女視角——鏡頭帶來威脅力量——傑克在驚駭中後退，對於全景飯店與其中鬼魅感到又愛又懼。

　　我們之前已經看過傑克在飯店黃金大廳酒吧的場景，他與來自過去的人們喝酒，這些人包含德爾伯特・格雷迪（史東飾演），格雷迪堅稱傑克一直都是飯店管理員，不過，後來我們才知道傑克究竟有多麼瘋狂，他反覆敲打同一句話：「一直工作沒玩樂讓傑克變成笨男孩。」（All work and no play makes Jack a dull boy.）電影史上有哪句話更能揭露變調的心智而令人膽寒⊙？問題在於，由於導演選了尼克遜來演傑克，讓這個角色彷彿總是遊走在暴力邊緣。

　　事實上，這正是庫柏力克的意思：「傑克到飯店來的時候，已經在準備完全

的心理狀態了，能夠回應殺人的呼喚。在飯店裡，邪惡力量左右著傑克，他很快就順應了黑暗。」不過，庫柏力克忘了洛夫克拉夫特的教誨。我們這樣說吧，有個男的沒來由地攻擊家人會讓人感到毛骨悚然，但是有個男為了順應一座飯店的要求而去攻擊家人，則完全是另一回事。

丹尼／東尼以奇異沙啞的嗓音反覆唸著「redrum」（謀殺「murder」倒過來寫）❸，預示了最終墮入魔道的暴行──在一切發生之前，有個片段比起傑克任何一次狂暴行徑還更令人膽戰心驚。丹尼走進房間，看到傑克坐在房裡凝視窗外，他心中某種機制彷彿已經停止運作了。傑克抱起丹尼，撥弄兒子的頭髮，緊緊抱著兒子，說希望他們可以「永永遠遠、永永遠遠」待在這裡。

這是本片中罕見的溫柔片段，演員詮釋得很美（尤其是洛伊德），告訴觀眾我們應該知道的事：丹尼愛爸爸，但很怕爸爸，傑克愛兒子，卻無法阻止自己傷害兒子。看著一個人在自身的光明面與陰暗面之中擺盪掙扎，更叫人心驚肉跳，後來傑克變成卡通式的壞蛋大野狼滿屋子跑，帶來的驚悚效果也不如此刻。

故事的最後，哈洛蘭回到飯店，傑克手持斧頭殺了他，然後在飯店樹籬迷宮中追殺丹尼，直到自己凍死在雪地裡。不過，庫柏力克選擇不按照原著的爆炸場景作結，讓電影收在不安的感覺之中。片尾播放工作人員名單之前，電影展示了一張黑白照片，是一九二一年的七月四日飯店舞會的賓客大合照。仔細一看，站在正中間的正是傑克❸，究竟是怎麼一回事？難道他真的如格雷迪所說，一直都是全景飯店的管理人嗎？還是他是以前職員的轉世？飯店吞噬了他，將他整個人收歸己有了嗎？

庫柏力克沒有說明，不過你可以隱約感覺到他也不知道──或者也不在乎。他告訴法國影評人西門（Michael Ciment）：「超自然的故事不能拆開來檢視或太詳細地分析。這類故事原理的終極驗證方式是該作品是否好到能夠讓你寒毛直豎。」這麼說來，本片達成了任務。

延伸片單

《恐怖斷魂屋》

（*Session 9*，二〇〇一年）

布萊德·安德森（Brad Anderson）作品，不太算是鬼故事，片中的角色到了不祥之地，逐漸被其氛圍壓垮。故事角色們受雇打理麻州一座廢棄的精神病院，清理建築物中石綿建材，而建築物本身——環境詭異，充斥毀損的醫療器材、塗鴉與病患遺物——一樣具有高度危險性，以不同的方式影響著團隊中的每個成員。老闆是過勞的高登（穆蘭〔Peter Mullan〕飾），他跟妻子、剛出生的寶寶漸行漸遠。而從法學院輟學的麥克（吉維登〔Stephen Gevedon〕飾）在心理諮商時不斷提及自己發現的數捲老舊錄音帶。雖然導演沒把所有的伏筆都整合起來，角色們失去理智的各種嚇人片段倒是不少，醫院無止境的長廊裡，過往病患的聲音🕐淹沒了背景音樂。

《輪迴》

（*Reincarnation*，二〇〇六年）

這部後設驚悚電影來自日本導演清水崇（《咒怨》），巧妙運用了庫柏力克的作品，講述製片團隊要拍攝造成十二死的飯店大屠殺的歷史改編電影。故事中甚至有個二三七號房（簡短帶過），不過真正的案發地點是二二七號房。弱不禁風的女演員杉浦渚（優香飾）要扮演殺人兇手的女兒，也是電影故事中最後一位受害者，她在拍攝過程中不斷在各個地方看見一個抱著恐怖娃娃的小女孩（佐佐木麻緒飾），連搭地鐵也會看到她😊。飯店已然廢棄，劇組重現場景，杉浦渚數度驚見兇手（治田敦飾）就站在導演背後🕐，鏡頭持續拍攝，不時閃現亡者的屍身😊。劇情來到高潮，導演交叉剪輯兇手留下的八釐米攝影畫面與劇組攝製的新電影，劇情也隨之匯集，杉浦渚在幻覺中看見眾多受害者一個個頂著灰色的鬼臉，拖著身體，朝她蹣跚而來🕐。

《絕魂夜》

（*Last Shift*，二〇一四年）

安東尼·迪布拉希（Antony DiBlasi）導演執導之超自然驚悚片，場景引人注意，又搭配先祖罪行的巧妙劇情。菜鳥警察潔西卡（哈卡維〔Juliana Harkavy〕飾）受命留守即將除役的警局，這裡曾是她父親工作的地點，也是即將發生怪事的地方。雖然警局電話線已停用，她卻接到民眾驚慌的報案電話，聽起來像是史上發生過的曼森家族慘案🕐，這時拉羅斯（J. LaRose）飾演的流浪漢走進警局，隨地小便，跑到後方的房間搜刮財物。女警落單又無法離開現場，被關進拘留室，室內一片漆黑，有什麼東西在她身後拿手電筒照她，耳邊傳來低語：「我要傷害你嘍。」🕐然後電燈閃爍不停，顯現出她身邊有好幾具身上淌血、頭上罩布的屍體🔴。夜晚越來越漫長，鬧鬼也越來越兇，觀眾能察覺到這座建築怨念未消。

鬼戀
不存在的男子

上映：一九八二年
導演：悉尼‧弗里（Sidney J. Furie）
編劇：法蘭克‧迪‧費力塔（Frank De Felitta）
主演：芭芭拉‧荷西（Barbra Hershey）、
　　　朗‧西佛（Ron Silver）、
　　　大衛‧拉比歐薩（David Labiosa）、
　　　瑪格麗特‧布里（Margaret Blye）、
　　　賈桂琳‧布魯克斯（Jacqueline Brookes）
國家：美國
次分類：超自然

死亡空間

闇下知覺刺激

猝不及防

醜怪噁爛

不祥預感

詭異不安

在劫難逃

　　就算你不知道《鬼戀》是由真實事件改編，電影本身傳達的悲苦就足以讓人感到不適。編劇法蘭克‧迪‧費力塔在一九七八年發表了原著小說，內容是關於加州單親媽媽卡拉‧莫蘭（荷西飾）經歷的多起超自然性侵案，卡拉這個角色是根據真實事件當事人多麗絲‧比瑟（Doris Bither）來構寫，該女子於一九九九年逝世。讓人更不舒服的是，電影敘事似乎也模仿倖存者的情緒起伏，從震驚、羞恥轉為憤怒，最後到達接受處境的狀態。

　　在悉尼‧弗里的指揮之下，電影在說故事的同時帶有同情之意。觀眾看到卡拉出場時，她正從夜校趕回家照顧三個孩子：青少年比利（拉比歐薩飾）、年紀較小的茱莉（萊恩〔Natasha Ryan〕飾）、金（葛芬〔Melanie Gaffin〕飾）。不過電影即使是在呈現一家人親暱又混亂的家庭生活，鏡頭還是讓觀眾感覺到，有什麼東西從窗外窺視著卡拉❹。隨後，卡拉鋪床準備睡覺，事情就發生了。卡拉梳頭髮，抹護膚霜在手臂上，而觀眾聽見幽幽的聲息，然後她被打了一巴掌，嘴唇流血，人接著被扔到床上，被看不見的力量壓制，配樂伯恩斯坦（Charles Bernstein）的音樂

「如果是我搞的，如果真的是我自己搞這一齣的話，如果我的病有那麼嚴重，那當然要阻止我。但是，如果不是我弄的……」——卡拉‧莫蘭

轉為像是連續撞擊的電子樂器聲❹，這些聲音將會伴隨著每一回的攻擊事件出現，讓觀眾感知卡拉受害時間的長度，然後再慢慢消退，像是情緒的餘震❺。當侵犯結束後，她縱聲尖叫，孩子們衝進房裡，她的驚駭顯而易見，鏡頭慌亂地在房間內四處環顧。「媽，屋裡沒人。」比利對她說，鏡頭朝兩人拉近，定住不動，畫框構成死亡空間❻。

殘忍的是，第二起攻擊事件稍後在同一晚再度發生，而且對觀眾而言更讓人擔心，因為觀眾知道接下來會發生什麼事❼。房裡燈亮著，卡拉坐在床上，整個房間突然開始搖晃，她聞到某種臭味，她呼出的空氣因為氣溫驟降變成霧氣，而鏡頭朝她衝過去❽。恐怖碰撞樂聲再度響起❾，震

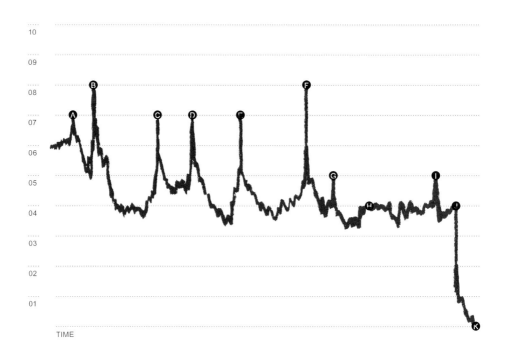

耳欲聾，卡拉帶著孩子們逃出家裡，跑到至交辛蒂（布里飾）家中。

從此刻開始，攻擊事件一次比一次暴力，在卡拉開車時發生，在浴室裡孩子面前發生。但是在辛蒂說服卡拉尋求醫療協助之後，靈異事件造成的恐懼，慢慢被體制壓迫導致的恐懼取代。

卡拉向施尼德曼醫師（西佛飾）詳細說明事情經過，此時的鏡頭以各種傾斜角度拍攝她，她的世界也隨之翻轉。她的房子本來就位於斜坡上，透過特殊角度拍攝後，更顯得房子好像在下陷。她看見的自己也同樣變得不穩定：每當她試著在不同的鏡子裡照出自己的模樣，鏡像總是模糊或分裂。誰忍心怪她呢？每一回的攻擊事件看起來都那麼怵目驚心，呈現方式又經過設計，觀眾也能感覺到卡拉的痛苦，她被壓制時鏡頭定格在她的雙眼上，浴室中她被推到鏡頭上，觀眾能感覺到她所承受的力道強烈。即使是比較冷靜的片段裡，畫面也瀰漫著不安感，比如辛蒂與卡拉睡同一張床時，觀眾看見窗外的樹枝剪影，彷彿拂弄的手指頭🕐。

一如《大法師》所示，醫療介入只會讓事態更糟糕。施尼德曼醫師將卡拉所述問題歸咎於她的過往（受到父親虐待），而醫師的同事，一群不具名的（男性）醫師則認為是自慰、「戴奧尼斯式性幻想」。卡拉的情人傑利（洛可〔Alex Rocco〕飾）一聽到發生的事情，立刻跟她分手，解釋著：「我可以忍受任何事情，不管是疾病、癌症……」但是這部電影中，真正的癌症是男性，卡拉從男性身上吃到的苦頭，一點也不輸給鬼帶

來的痛苦。「我已經厭倦聽到別人告訴我，只要我們能找到基本問題，這些都會消失，好像這都是我的錯一樣。」她對施尼德曼醫師表示，醫師雖然同情她的遭遇，卻堅持己見。

得要等到有權有勢的人開始相信卡拉，事態才有轉圜餘地──卡拉在書店遇見了兩位超心理學家（布列斯托〔Richard Brestoff〕、辛格〔Raymond Singer〕飾）。他們曾經拍下號稱「靈體」的照片，決定安排精密的實驗，以液態氦來抓鬼，並在體育館裡按照卡拉家的樣子搭了一座房子。

劇情高潮處的幾場戲，固然為之前發生過的恐怖事件添加了幾分科學感，對卡拉來說也有點像是療程。她可以在一個安全的場域，重新引發創傷經驗，而且得以藉此將一切攤在陽光下，盡可能消除這些經歷所帶來的影響。雖然實驗失敗了，她告訴靈體：「你能對我做出你想做的任何事。你能折磨我、殺了我、什麼都行，但你就是無法擁有我。你碰不了我。」就這樣，觀眾也祈禱，就這樣子就好。

悲傷的是，對卡拉／多麗絲而言，事情沒有那麼容易解決。卡拉回家後，一切看似都回復正常──連鏡頭角度都正常了──而卡拉聽到一個聲音說：「歡迎回家，賤人。[5]」雖然她撐過來了，也為自己挺身而出，事情卻再也不會像從前那樣了 [7]。片尾字幕告訴觀眾：「真正的卡拉‧莫蘭今天與孩子們一起住在德州。雖然攻擊事件的強度與頻率都降低了，卻依舊持續著。」

延伸片單

《靈動：鬼影實錄》

（*Paranormal Activity*，二〇〇七年）

這是一部去掉花招、回歸基本原型的拾獲錄像恐怖片。奧倫‧佩利（Oren Peli）的出道作品，以一萬一千元美元成本製作，是此類型電影史上最成功的作品，賣出一億九千三百萬美元票房，還展開了系列作品。惹人煩的雅痞凱蒂（菲德史東〔Katie Featherstone〕飾）、米卡（史洛特〔Micah Sloat〕飾）在自宅中遭到鬼魂騷擾，決定在臥室架設錄影機追查真相。夜間的錄影畫面是本作王牌，充滿藍光、雜訊、各種恐怖的可能性☻，呈現大力關上的門、會移動的被單，兩人最害怕的時候還出現了裂開的腳印。雖然觀眾從未看見究竟是什麼在折磨兩人，電影卻能將不安的情緒放大到臨界點☻——顯然史蒂芬‧史匹柏嚇到誤以為這部電影是真的，所以拿垃圾袋裝試播影帶，寄回原處。

《索命影帶》

（*V/H/S*，二〇一二年）

多段式拾獲錄像電影，由一群年輕電影新秀所製作。《索命影帶》有些片段非常精彩。〈業餘之夜〉導演為布克納（David Bruckner，二〇〇七年共同執導《信號》〔*The Signal*〕），頗有挑戰。一群哥兒們去酒吧找樂子，並把戰績錄下來（錄影機故障率不可思議地高）。回到汽車旅館後，這些男生從漫不經心的性別歧視言行威嚇，轉為性侵犯，受害人莉莉（佛爾曼〔Hannah Fierman〕飾）的反應卻大翻盤，結局頗有怪物感，讓人難忘☻。史旺柏（Joe Swanberg）執導的〈艾蜜莉小時候遇到的爛事〉則是關於艾蜜莉（羅傑斯〔Helen Rogers〕飾）、詹姆士（卡夫曼〔Daniel Kaufman〕飾）之間的故事，晚上艾蜜莉在公寓裡總是受到神祕攻擊，恐怖身影從她背後冒出來☻。最後一段故事〈10/31/98〉由沉默電台（Radio Silence）執導，精彩絕倫，萬聖節派對咖們跑到真正鬧鬼的屋子裡探索☻，厭女情結發酵。

《夜魔附身》

（*The Nightmare*，二〇一五年）

德國導演亞薛（Rodney Ascher）以恐怖電影探索睡眠癱瘓症——台灣俗稱鬼壓床，正在做夢的人會「醒來」，身體沒辦法動，並看到恐怖的畫面，如老巫婆、外星人、跟蹤狂——技術上來說本片是紀錄片，不過因為以演出重現惡夢內容的次數過於頻繁，又非常恐怖，所以感覺偏向虛構電影。本片目的是敘述「八個故事，是什麼在黑暗中等著這八個人」，以世界各地受苦當事人的訪談組成，交叉剪入充滿戲劇效果的片段，讓觀眾對情境感同身受。也就是說，本片有很多片段是攝影機在充滿暗示性的空間裡慢速位移，角落則有陰暗的身影守著☻，也有很多夜行生物慢慢朝鏡頭走來的雜訊畫面☻。亞薛時不時會打破第四面牆，在電影中呈現收音間裡的演員，或躲在鏡頭之外的攝影工作組員☻，直到觀眾很難分清電影裡面究竟什麼才是「真的」。

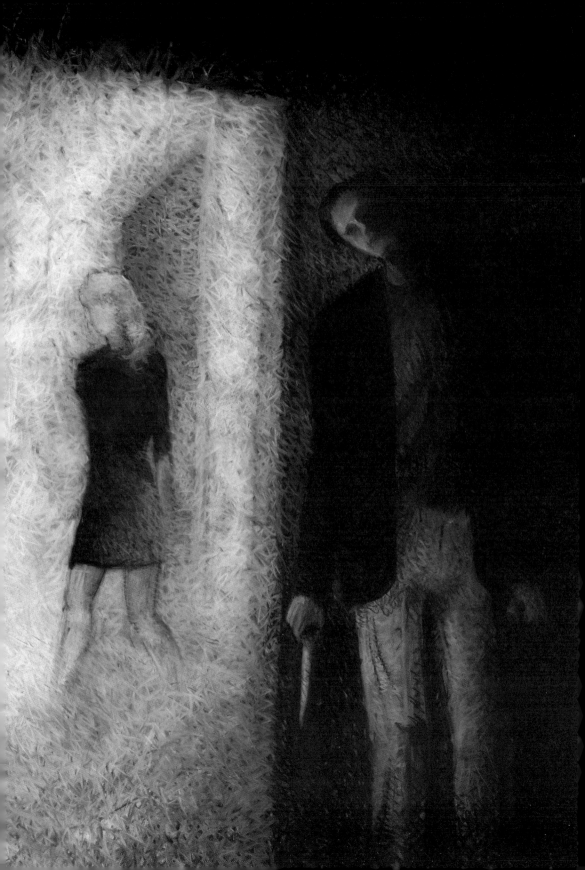

恐懼
大腦受損後所做的諸般惡夢

上映：一九八三年

導演：傑若‧卡格（Gerald Kargl）

編劇：傑若‧卡格、史賓鈕‧里布切斯基
（Zbigniew Rybczyński）

主演：艾爾文‧萊德（Erwin Leder）、羅伯特‧
宏俄布勒（Robert Hunger-Bühler）、
瑟爾賽雅‧萊德（Silvia Ryder）、
艾迪斯‧羅賽特（Edith Rosset）、
魯道夫‧戈茲（Rudolf Götz）

國家：奧地利

次分類：連續殺人犯

會強迫觀眾從連續殺人犯的眼睛去看世界的恐怖電影所在多有，但是很少有電影會著重在戲劇化地描寫殺人犯在犯罪時的感受。《恐懼》根據奧地利心理病態殺人犯維納‧克尼賽科（Werner Kniesek）的真實案例改編，並採用德國新電影浪潮中的疏離手法，帶著觀眾從及肩特寫的近距離看著這名剛出獄的罪犯（萊德飾）一路猛下殺手。導演暨共同編劇傑若‧卡格在 DVD 解說中表示：「我們想要提供深度視角，望進他那錯亂的神智之中，作法是大致採用即時並進的敘事時間線，加上他內心的聲音。」他的編劇合作夥伴是史賓鈕‧里布切斯基，同時也擔任本片的攝影與剪輯師。由於成果令觀影者過於不適，導致本片在歐洲全面遭到禁播。

本片反派人物（他人稱為「K」）雙眼圓睜、嘴唇濕濡，在片中幾乎沒說過半句話。他在離開監獄之後前往加油站的咖啡廳，囫圇吞下一條香腸──吃相噁心 😊 ──同時不停打量其他顧客。他離開時叫了計程車，心中計畫要用鞋帶勒死司機（凱斯泰利〔Renate Kastelik〕飾），卻功敗垂成，只得逃進森林裡。接著，他監視附近某棟房子，殺了裡面的幾位居民，又企圖開他們的車逃跑，

「恐懼在她的眼裡，刀子在她的胸膛裡。那是我對母親最後的印象。」──K

不料他回到了咖啡廳，發現自己已被警察包圍，故事完成了一個恐怖循環。

　　打從一開始，這部電影的文法就出了差錯。隨著 K 行動的旁白找了另一位演員擔任（宏俄布勒飾），語調冷靜地講述 K 內心的思緒，旁白內容也包含現實世界中其他殺人犯的自白──其中最知名的犯人是號稱「杜塞道夫的吸血鬼」的彼得・庫爾滕（Peter Kürten）。這種搭配不只讓人坐立難安❽，也讓觀眾只能從 K 的視野理解事件。

　　里布切斯基出色的掌鏡技巧也有相同的效果。片頭的開場畫面是以令人發毛的方式，從城市遠景往下游移到地面高度，但除此之外，本片沒有定場鏡頭。觀眾只有兩種視角，其一是從上方俯視 K，彷彿是距離遙遠的天神視角，無法或

不想阻止他的惡行；其二是透過「鏡盒」（mirror box）裝置，攝影機隨著他的動向而轉動，這會讓 K 的臉在畫面中顯得很大。卡格解釋：「攝影機固定在一個環上，大致上隨著演員擺動。這樣做會產生的效果是他總是會在焦距之內，跟周遭環境格格不入。他活在自己的世界裡。」

那個世界有多恐怖，恐怕再怎麼強調都不為過。在咖啡廳裡，K 狼吞虎嚥的模樣與兩位女子觀望的特寫畫面交錯剪輯，鮮紅的嘴唇與光裸的長腿。「她們真的在刺激我。」他內心的聲音這麼說，而觀眾瞭解到，他正盤算著當下就在那裡殺害她們。在計程車上，過去與現在交錯進行，他一邊回想拿皮帶對第一任女友施暴的場面，一邊對著司機的脖子虎視眈眈。

後來，他在房子內掃蕩，先勒死母親（羅賽特飾），再用浴缸淹死坐輪椅的兒子（戈茲飾），最後在房子底下的地下道裡拿刀刺死女兒（萊德飾），他自承感到害怕，但不是害怕被抓到。「我處在一種排除任何邏輯的心智狀態裡。」他的語氣平板到令人發狂，「我怕的是我自己。」

最後一場殺戮戲是該類型電影最為血腥的畫面，K 一刀又一刀地刺入女兒的臉，啜飲她的血，又嘔吐☺，然後跟她的屍體做愛，最後睡著了。根據萊德的說法，鮮血來自烏鴉，嘔吐物則是萊德自己吐的。不論事實如何，這些看起來都不像是假道具。

K 才剛睡醒，馬上就開始策劃下一次行兇➎。一段極為冗長的片段呈現他洗澡、換新衣服（一套白色西裝）、開車到地下道附近，再一具接一

具，把屍體拖進後車廂內。「我決定帶著這家人一起走。這個想法讓我興奮無比。」他說，「我想要盡快得到下一個受害者。我想要把這些屍體給新的受害者看。」

不料，他卻出了車禍，這一個場景讓人壓力爆棚，路人試圖介入，K 不停喃喃自語，鏡頭傾斜，以三百六十度角度捕捉這慌張無措的一刻。

K 又回到了咖啡廳，身邊的顧客還是同樣的人們，吃著同樣的食物，這一幕的既視感頗有張力❾：K 並未停止以掠食者的眼光來看世界。顧客們看著他，只覺得他內心深處是個扭曲的怪人，渾身是汗又有血漬，而他則把他們看作獵物。就連警察抵達現場來逮捕他的當下，他還在盤算怎樣做才是「拿下所有人」的最好方法——毫無懊悔，無意自制，就只是一股對暴力的渴望，難以安馴。他的旁白這麼說：「那種想要折磨人類的迫切心情，那是你永遠無法擺脫的東西。」

電影發行多年過後，卡格承認當初拍得太過火，尤其是女兒遇害的那場戲。不過，整部片都太過火了，這部電影就是在呈現過火的越線行為，踏入深淵，沉浸在 K 那令人窒息的主觀視角，直到這恐怖的八十七分鐘結束，你實在無法承受更多了。可能對卡格來說也太多了——他這輩子沒有再拍另一部電影。

延伸片單

《恐怖錄影》 ⋯⋯⋯⋯⋯⋯⋯⋯⋯⋯⋯⋯⋯⋯⋯⋯⋯⋯⋯⋯⋯⋯⋯⋯⋯⋯⋯⋯⋯⋯⋯

（*The Poughkeepsie Tapes*，二〇〇七年）
由約翰・艾瑞克・德華（John Edward Dowdle）執導之偽紀錄片，本片大致架構來自看似連續殺人犯所拍攝的影片，在惡意與墮落中融合了專業感，讓人坐立難安。警察突襲紐約波啟浦夕的某棟房子，發現上百捲虐殺實況影片，內容都是鏡頭外的兇手跟蹤、折磨受害者的畫面。道鐸將這些畫面與鄰居親戚的街頭訪談、執法人員的案件討論交錯剪輯──不過這些虐殺實況影片才是本片重點，從讓人不安（綁架女童）到令人反胃（把女子當狗來養），也有一段是要營造不祥預感。兇手闖入不知情的受害者家中，架好攝影機記錄一切，再躲入衣櫥裡，盡可能延長出手攻擊的節奏🌜。電影有句重點台詞暗示兇手可能就坐在你旁邊，正跟你一起觀賞這部片。不幸的是，本片沒能在電影院上映。

《看見惡魔》 ⋯⋯⋯⋯⋯⋯⋯⋯⋯⋯⋯⋯⋯⋯⋯⋯⋯⋯⋯⋯⋯⋯⋯⋯⋯⋯⋯⋯⋯⋯⋯

（*I Saw the Devil*，二〇一〇年）
韓國驚悚電影通常過於絢麗血腥，因而跨越類型分野，成為恐怖電影。導演金知雲端出的復仇電影殘酷程度已超過恐怖標準。開場就非常嚇人，連續殺人狂張京哲（崔岷植飾）動手傷害並綁架張周潤（吳山河飾）。「你的皮膚這麼細嫩，事情會很順利的。」他一邊肢解女子，一邊把屍塊放進旁邊裝滿人體殘肢的籃子裡☺。警察在河裡發現她被砍下的頭顱，那真的是令人毛髮悚然的一幕，頭顱隨著水流漂浮，慢慢轉過來正對觀眾😮。女子的丈夫金秀賢（李炳憲飾）是位警官，卻不想要正義，只想要報仇，他追蹤並折磨張京哲，慘無人道的手法已經接近精神異常了▶。張京哲殺害計程車司機與乘客時，兇猛無比、鮮血四濺，這一幕以三百六十度全景拍攝，鏡頭讓人頭昏眼花，暗示世界已經昏頭失序。

《肌膚之侵》 ⋯⋯⋯⋯⋯⋯⋯⋯⋯⋯⋯⋯⋯⋯⋯⋯⋯⋯⋯⋯⋯⋯⋯⋯⋯⋯⋯⋯⋯⋯⋯

（*Under the Skin*，二〇一三年）
喬納森・格雷澤（Jonathan Glazer）執導之科幻恐怖片，劇本原著小說為米歇爾・法柏（Michel Faber）二〇〇〇年同名作品，情節多有更動，電影探討外星人意識，詭異如幻。史嘉莉・喬韓森在電影裡一頭深色短髮，還帶著清晰的英國腔，卻是太空來的生物，在蘇格蘭開車遊蕩，狩獵落單男子。男人還真是什麼樣都有，從倨傲的俱樂部登徒子到寂寞的單身漢，觀眾跟著她的視角觀察眾男子：勾勾手指就自投羅網的可悲生物──落得「被轉化」成肉品的下場☺，進入她那頭美麗絲滑的黑髮裡面🌜。本片以隱藏式攝影機拍攝許多並非演員的一般民眾，格雷澤鏡頭下的人類世界混亂、令人困惑，而毫無表情的喬韓森搭上利維（Mica Levi）簡潔不和諧的配樂，讓電影有種庫柏力克式的森冷。喬韓森在海邊眼睜睜看著一對夫妻溺斃，而他們的寶寶在一旁哭泣，是本片最令人髮指的一幕😮。不消說，她的母性直覺完全沒有開啟。

連續殺人犯的一生
擁有電影鏡頭的男子

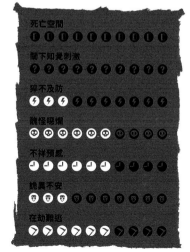

上映：一九九〇年（於一九八六年完成製作）
導演：約翰‧麥諾頓（John McNaughton）
編劇：理查‧費爾（Richard Fire）、
　　　約翰‧麥諾頓
主演：麥克‧盧可（Michael Rooker）、
　　　崔西‧阿諾（Tracy Arnold）、
　　　湯姆‧陶沃（Tom Towles）、
　　　雷‧亞瑟頓（Ray Arherton）、
　　　大衛‧凱茲（David Katz）
國家：美國
次分類：連續殺人犯

死亡空間
闇下知覺刺激
猝不及防
詭怪惡爛
不祥預感
詭異不安
在劫難逃

　　有時候，恐怖電影討論的不是躁動的幽魂、無法入眠的夜晚，而是深知人類能做出什麼好事之後，心中升起的那股憎惡。本片靈感來自美國連續殺人犯亨利‧李‧魯卡斯（Henry Lee Lucas）提供的自白——他後來撤回許多說詞——導演兼共同編劇約翰‧麥諾頓以此為出道作，製作費僅有十萬美金，為這類型的電影帶來罪犯醜陋而日常的生活元素。麥諾頓在「截稿日」訪談中表示：「了解到人類靈魂深處能做出來的事，最恐怖的是現實有多黑暗。重點只是在於如何讓它看起來像真的，彷彿觀眾跟這三個人共處一室、共乘一車，你人就在現場看著。」既然如此，本作在一九八六年於電影節首映之後，遲至一九九〇年才得到發行機會，可能也不足為怪。

　　本片開頭為實事求是類的恐怖片提供了一種使命宣言。片頭名單結束後，觀眾看到一連串的屍體，如洋娃娃般經過精心陳設。有一具躺在草地上（黛瑪斯〔Mary Demas〕飾），眼睛未閉，彷彿醒著⊙。有一具（也是黛瑪斯演出）半裸坐在馬桶上，臉上插著一只玻璃瓶⊙。有一具（蘇麗文〔Denis Sullivan〕飾）浮在河面上，動也不動，身旁漂過漂白水空罐：這不過是另一個漂浮

「睜大眼睛看看，奧提斯，看看這世界。如果不是你，就會是他們。」——亨利

垃圾。從背景音樂中，我們聽到大聲爭吵、尖叫的聲音——對扭曲的心靈來說是白噪音——不過暴力行為與後果之間是斷裂的，這讓觀眾踏入了兇手的視角。

亨利出場了（盧可飾），眼神銳利，他是詐騙前科犯，現在在芝加哥從事撲滅蟲鼠的工作。早些時候，觀眾看著他在商場尋覓受害者，又開車跟蹤一位女子回家（歐麥利〔Monica Anne O'Malley〕飾），配樂越來越緊張——陰鬱的和聲、尖噪的吉他、如腳步般的打擊樂❹。結果女子的丈夫（奎斯特〔Bruce Quist〕飾）出現了，亨利駛離現場。僥倖逃過一劫。

本片多數時候，觀眾只是看著亨利過日常生活。他與奧提斯（陶沃飾）一起住在髒亂的公寓

裡，奧提斯的姊姊貝琪（阿諾飾）來自外地，她想脫離虐待她的情人。雖然她與亨利之間萌生情愫，這段關係本身還是帶有張力❹，因為觀眾深知他能幹出什麼好事。

　　當貝琪問他是怎麼殺死母親的，他的故事卻前後不一，先以平板的語氣說他在家裡承受極端虐待，最後才承認自己開槍射殺母親。「我以為你剛剛說你是用刀刺死她的？」貝琪問。而他們一邊談論這種事，一邊握著彼此的手，已經足以讓觀眾明白，故事可不會有什麼好結局。

　　電影第二部分也是最讓人不安的部分，亨利傳授奧提斯殺人的藝術。他們在亨利的車上跟兩名妓女做愛（黛瑪斯與芬格〔Kristin Finger〕飾），背景又響起同樣的音樂，鏡頭從旁靠近車子的方式，像是掠食者或偷窺狂❹。亨利扭斷一女的脖子，另一位開始尖叫，所以他也接著扭斷了她的脖子——輕鬆自在——接著把兩人的屍體拖進暗巷。「她們的屍體被發現的時候會怎樣？」奧提斯問。「不會怎樣。」亨利回答，殺人對他而言已是家常便飯，「每次都一樣，每次都不一樣。」

　　噁心的奧提斯顯然頗為好學，自從他們竊取錄影設備之後，他們隨即開始監視郊區某棟房子，這是電影中最讓人不舒服的片段。麥唐諾告訴艾伯特（Rober Ebert）：「這段我們拍了兩次，第二次就是電影剪進去的那段。當下拍完之後我就跟大家說：『拍了這個，我們誰都別想上天堂了。』」

　　他們一定上不了天堂。亨利錄製的影帶畫面品質粗糙，觀眾可以看到奧提斯在影片中猥褻一

名尖叫的女子（譚波〔Lisa Temple〕飾），她先生（葛罕〔Bryan Graham〕飾）浴血倒在一旁，苦苦哀求。

兒子（歐瑞斯〔Sean Ores〕飾）試圖出手，所以亨利拋下攝影機，跑去抓兒子。接著，兩人殺了一家三口。敘事媒介帶有即時性，讓觀眾對暴力早有預期。「截稿日」訪談中，麥唐諾表示：「當你看見兩人攝製的影片的實際內容時，你看到的是他們拍攝時的模樣，那一刻就是現在這一刻，你也在那裡了。你躲不了。」

但是麥唐諾還有更倒人胃口的壓箱寶。事實上，亨利與奧提斯是在家裡觀看這段影片，看完後奧提斯按下重播鍵，觀眾眼看媽媽在慢速播放中忽快忽慢地掙扎，這時背景開始播起俗氣如馬戲團般的煽情音樂☺。觀眾第一次目擊兇殺案時氣氛是驚悚的，第二次則是猥瑣的。

危機終於爆發，亨利發現奧提斯性侵貝琪，兩人聯手拿刀刺向他的眼睛☺、肚子，讓他慘叫連連。終於有一次，亨利是出於個人情感而施暴，近距離的失控行徑。但是接下來的亨利處理屍體的方式一如往常，肢解、丟棄，帶上貝琪跑路去。

雖然觀眾不免期望兩人會一同駛向夕陽，但這次難堪的是觀眾。次日早晨，亨利獨自離開汽車旅館，途中路邊停車，丟棄一只染血的行李箱，隨即駛向下一個小鎮。「每次都一樣，每次都不一樣。」就是如此。

延伸片單

《紅・白・藍》

（*Red, White and Blue*，二〇一〇年）
乍看之下，英國編劇暨導演賽門・倫萊（Simon Remley）這部殘酷的復仇電影感覺像是平凡無奇的廉價酒吧戲碼，只是拍得很美、演得很好。場景設在德州奧斯汀，三名身在谷底的角色各自出場後，卻捲入彼此的生命道路，這一切只能以悲劇收場。艾莉卡（芙爾〔Amanda Fuller〕飾）不管遇到誰都能上床，即使性生活一點也不讓她快樂。伊拉克退役軍人奈特（泰勒〔Noah Taylor〕飾）跟她住在同一家廉價旅館，帶有精神變態的傾向，願意不計代價來保護她。業餘樂手法蘭基（山特〔Marc Senter〕飾）是艾莉卡的前任男友之一，他看著艾莉卡的母親因為罹癌而逐漸邁向死亡。這段三角關係不斷發酵，而切斯特（Richard Chester）所作的無調性配樂氛圍陰鬱，慌亂的鋼琴聲逐漸增強，彷彿在警告觀眾暴力將隨之而來🕓。而當事件發生時，畫面滿是凌虐、悶死、肢解☺。不過，即使角色們犯下滔天大罪，觀眾還是能感覺到他們所承受的痛苦有多深。

《束縛》

（*Chained*，二〇一二年）
導演珍妮佛・林區（Jennifer Lynch）是大衛・林區之女，本片詳細描寫怪物是如何養成的。提姆（由博德〔Evan Bird〕與法隆〔Eamon Farron〕分飾）與母親莎拉（歐蒙德〔Julia Ormond〕飾）在電影院看完恐怖片後，卻親身經歷了恐怖。他們招來的計程車司機（唐佛里歐〔Vincent D'Onofrio〕飾）不讓他們下車，把這對母子載回自家後，不顧莎拉的尖叫聲，一路將她拖進公寓地下室🕓。不過鮑伯卻沒有接著對提姆下殺手，反而強迫提姆當奴隸，替他改名叫兔子，訓練他丟棄自己綁架來的女子。鮑伯脾氣暴躁，喜怒無常，確實頗為嚇人，但是，他堅持要訓練兔子「破解人類拼圖」，恐怖之處才真正開始。鮑伯拿死去諸女的駕照當撲克牌用，在極度恐懼的受害者身上比畫、講解人體解剖學☺，他渴望傳授所知的樣子，是最純粹的凌虐。

《林中怪人》

（*Creep*，二〇一四年）
本片為拾獲錄像恐怖片，情節鬆散，頗有即興發揮感，編劇與主演為馬克・杜普拉斯（Mark Duplass）、派翠克・布里斯（Patrick Brice，身兼導演），場景設在偏遠小木屋。攝影師艾倫（布里斯飾）受雇拍攝癌末病患喬瑟夫（杜普拉斯飾）最後的時日，給他尚未出世的兒子日後觀看。喬瑟夫會突然跳出來嚇艾倫⚡，或跑進浴缸裡「洗香香」，顯然身上藏有些祕密，在狹窄的空間裡，他會突然從瘋狂煩人轉為極度憂鬱。不過，他古怪的個性究竟是源自病情，還是另有深層原因？艾倫在衣櫥裡發現一副詭異的狼面具之後，事態開始變得扭曲，喬瑟夫說面具叫「絨絨」，這也是紀錄片的暫定片名。後來，艾倫想離開他家時，喬瑟夫卻擋在門口，戴著面具👹。「你是想嚇死我嗎？」艾倫心神不寧地問道，而喬瑟夫只是點點頭作為回應🕓。

七夜怪談
怪物來訪

上映：一九九八年
導演：中田秀夫
編劇：高橋洋、鈴木光司（原著小說）
主演：松嶋菜菜子、真田廣之、大高力也、
　　　竹內結子、伊野尾理枝
國家：日本
次分類：日式恐怖

死亡空間
間下知覺刺激
猝不及防
詭怪嘿獗
不祥預感
驚異不安
往劫難逃

如果說，恐怖電影是我們為了理解死亡而告訴自己的故事，《七夜怪談》就屬於此類。許多神祕故事、都市傳說如霧般圍繞著這部電影，各種傳言不斷變形、散播——在被當成大眾文化之前就已走紅——《七夜怪談》開啟了日本恐怖片浪潮，淹沒了千禧年的類型電影文化。

鈴木光司於一九九一年出版的原著小說有滿多漏洞，在《七夜怪談》之前也曾於一九九五年翻拍成電視電影《環：完全版》。但高橋洋寫劇本時做了大幅更動，翻轉了主要角色的性別，記者變成女性淺川玲子（松嶋飾），還是位單親媽媽，撫養幼子陽一（大高飾），前夫是能通靈的大學教授高山龍司（真田飾）。本片核心是充滿不祥預感的推理故事，由兩大恐怖場面作為支撐骨幹。由於恐怖場景太過駭人，影評弗萊契（Rosie Fletcher）認為本片打破了「觀眾與電影之間未曾提及的默契——此前我們甚至並不必然清楚它存在」。

開場片段中，女學生智子（竹內飾）、雅美（佐藤仁美飾）聊到一捲受詛咒的錄影帶。看過錄影帶的人會接到一通詭異的電話，然後在七天之後死亡。事實上智子之前出遊的時候，就跟三

位朋友一起看過錄影帶了，而她在看到電視上的某個東西後，畫面凍結，她在驚恐中死去，她的朋友們也在同一天死亡。智子的阿姨玲子著手調查內幕。她找到了錄影帶，看完之後拷貝了一份給龍司，但陽一也看到了影帶內容。他們三個人必須在時限內解開謎團，否則就是死路一條。

　　電影第一幕，智子與雅美親暱談天的時光充滿了不祥氣氛❹。智子先承認看過錄影帶，又否認，二女咯咯發笑──然後電話就響了。她倆笑不出來，瞪著電話看，鏡頭以傾斜的角度照著時鐘，暗示時間就要到了。「那是真的嗎？」雅美問。智子點點頭，幾乎要掉下淚來。然後情緒又迅速反轉，原來是智子的母親打來的，她倆再度笑了，緊繃不再。但是，雅美去廁所的時候，電視突然自己打開了，觀眾看著雜訊畫面，智子轉身，命運已經來到眼前。

　　但是她碰上的究竟是什麼，要等到高潮處才揭曉，這更加強化了驚悚程度。本片一邊鋪陳氣氛、一邊延遲揭露的手法，確實讓觀眾感覺最後會現身的東西會恐怖到難以承受❹。難怪本片在英國發行家庭用娛樂版時，附帶警語，「在觀看本錄影帶的同時或觀看之後，若發生傷亡事件將不承擔任何責任」。

「這都是我的錯。先是智子，然後其他三個人也死了。當時就應該停止的，卻沒有停下來，都是因為我。」——淺川玲子

日本電影充滿怨靈。田中秀夫承認受到六〇年代好萊塢電影的影響，如《碧廬冤孽》、《邪屋》，不過《七夜怪談》與眾不同之處是本片雜揉經典，幾乎像是英國作家 M・R・詹姆斯（M.R. James），角色過於好奇心自負，搭配新科技衝擊千禧年所帶來的焦慮感、孤立氛圍，加上青少年自殺議題。

擁有超能力卻被殺害的貞子（伊野尾飾），她死後的怨氣成了錄影帶。但是就算沒有這個錄影帶，整部片還是讓人感覺蒼涼，世界灰藍慘澹，充滿了無法與人共享羈絆的角色，人人過著忙碌又寂寞的生活。陽一與玲子與其說是母子，不如說是室友，陽一與父親在雨中錯身而過的樣子更像是陌生人。導演似乎要傳達，這是個敗壞的世界，狩獵的時候到了。

玲子在發現錄影帶之前，看到了死去女學生的照片，她們的臉都模糊了，變得扭曲恐怖Ⓒ。看著人們從車中搬出死者屍體時，玲子暫停車禍影像，畫面定格停在驚恐的臉上，而背景音樂這時響起，像是呻吟又像是竊笑。

旁人告訴玲子：「她們的心跳突然停止了。」不過，究竟是什麼——還是什麼人——才能導致如此死法？

作為女主角，玲子沒有什麼特出之處，只有生命倒數計時的壓力，而她唯一做得還可以的調查工作，差點害死她自己。她拿了智子的照片，找到了智子住過的旅館房間，隻身前往尋得了錄影帶。

不用說，錄影帶就躺在旅館櫃檯一只平凡無

「根本沒有人拍下錄影帶，那不是人類製作出來的，錄影帶純粹是貞子怨氣的化身。」——高山龍司

奇的箱子裡，以粗糙的切出鏡頭呈現，搭配惡魔般的嘶吼作為背景音。同樣的邏輯，一陣不知打哪來的風，指引玲子發現了智子的照片，而看了錄影帶的陽一則宣稱：「是智子叫我看的。」顯然是捲很想被人發現的錄影帶。

電影的第一幕結束前，玲子看了這捲錄影帶：本身就是傑出的迷你影片，操弄詭異氣氛❶。一片黑白的雪地裡，一連串看似斷裂無關的影像：鏡中梳著黑色長髮的女子，在不同鏡頭之間移動位置；到處重複出現的文字「噴」；在地上爬行的人們；頭上戴著奇怪東西站在海邊的人；一隻眼睛，旁邊寫著「貞」；最後是空地中的一口井。

「我們不想給觀眾任何參照點，所以電影中沒有指出事情在哪發生的，也沒說場景的位置、光線或黑暗是怎麼發生的。」中田秀夫在網站「offscreen.com」上這麼說，「我們想要讓這個場景看起來有種夢境似的氛圍，你無法清楚辨識東西的感覺。」

這樣看來，這口井就是閾下知覺空間：能夠切換到不同世界的場所。這口井對中田而言也有特殊意義，他兒時造訪的親戚家農舍，有一口井。「我的父母告訴我：『你絕對不可以太靠近井邊！』」中田在網路影評人昆特（Quint）訪談中提到，「我總是幻想那口井是個無底洞，如果我把腳放進井水中，我就會淹死，或者會有奇怪的生物冒出來抓我。」

玲子關掉錄影帶之後，觀眾可以看到她身後站著一個白色的沉默身影，倒映在電視螢幕上❶，但她一轉頭就消失了。這時電話響起，但觀眾

沒聽見任何聲音，只有聽見高昂的弦樂響起❹。這是顯而易見的威嚇，倒數計時已經開始，她只剩下一個星期可以活。

電影後半部充滿劇情編排。兩人辨識出錄影帶中的人聲所講的方言後，玲子與龍司決定前往大島一探究竟——當地使用這種方言，他們在大島經歷了錄影帶背後的故事回溯，因為他們就那麼巧有超能力可以看到過去的回憶。這段往事有三個人，帶超能力的女子山村志津子（大岡雅子飾），她後來投火山自盡，回憶裡還有她的情人伊熊平八郎（伴大介飾）與女兒貞子（年幼的貞子由白井千尋飾演），平八郎害死了貞子，將她推入井裡。

至於那口井，原來就位於度假旅館下方。玲子與龍司趕緊跑回去尋找貞子的屍體，就深埋在井底的死水之中。玲子搜索屍體的時候，一隻慘白的手抓住她的手腕❼，手上的指甲都因為想要爬出去求生而折斷了。接著，玲子發現了一顆被黑髮覆蓋的頭顱，那頭長髮輕輕垂落，讓人毛骨悚然☺。玲子告知有關單位貞子屍身所在，她撐過了被詛咒的一週，看來詛咒解除了——龍司可沒這麼幸運。

這部電影最知名的場景，是龍司家的電視自己轉開，播著那口井的畫面，配樂嘎吱作響，充滿不祥噪音❹。貞子緩慢地從井底爬出來，朝著螢幕移動，長髮披垂、動作僵硬怪異❻。這段令人不安的動作效果來自歌舞伎表演者伊野尾，在錄影的時候讓她倒著走，在電影中以倒轉方式播放。電話響起，龍司趕緊跑去接，觀眾看著貞子越來越靠近，逼近了電視螢幕邊緣，然後不知怎的，她居然突破了螢幕，爬了出來❼。

接著她朝著龍司爬過去，腫脹的手指像蜘蛛般撐開，抵在前方。不久後，她已經站在龍司面前了，就要取他的性命，但是從她披散的長髮中，觀眾唯一可以看見的臉部特徵是一顆邪惡的眼珠，突出的眼白上布滿血絲☺。難怪龍司也在尖叫中死去，跟之前的智子一樣。

除了貞子可怕的外貌，這個場景之所以嚇人，是因為畫面暗示觀眾，我們正在觀看的內容，將可能傷害我們；恐怖電影有能力穿透電視、抓住我們，就像在中田兒時想像的恐怖井中生物。銀幕感覺像是屏障，但事實上也是個閾下知覺空間，介於我們所熟悉的世界，以及電影所虛構的可怕世界之間。《驚魂記》或許是讓觀眾覺得這種類型的電影讓人不安，而《七夜怪談》做到的是讓人對媒介本身感到不安。

　　電影尾聲頗為聰明。玲子明白，要解除詛咒，必須拷貝錄影帶再傳給下一個人 [7]。她將這個燙手山芋傳給自己的父親，以挽救陽一的性命。概念很簡單，但是威嚇力十足：不是只有故事可能——或必須——廣傳，恐懼也可以。

延伸片單

《惡魔之夜》

（*Night of the Demon*，一九五七年）

改編自英國作家詹姆斯一九一一年短篇小說《盧恩詛咒》（*Casting the Runes*），法國導演圖爾納（Jacques Tourneur）這部超自然驚悚電影，開場是杭里頓教授（丹罕〔Maurice Denham〕飾）哀求撒旦教首領克斯威爾博士（麥吉尼〔Niall MacGinnis〕飾）撤銷他身上來自羊皮卷的詛咒。沒用的，噴火惡魔找上門了➋，杭里頓在驚恐中死去。接下來登場的是懷疑論者霍頓博士（安德魯斯〔Dana Andrews〕飾），他承接了詛咒，也接管了杭里頓的外甥女（庫明斯〔Peggy Cummis〕飾），結果必須趕在期限內交還羊皮卷。克斯威爾是個非常稱職的反派，他會在孩子的派對上招來暴風雨，談論上古惡魔時臉上有妝、穿著小丑服。霍頓則很快地從傲慢的萬事通轉為目標人士，他在探索真相時總不忘瞻前顧後➍。一如克斯威爾所言，「有些事起頭容易，結束難。」➋

《東海道四谷怪談》

（一九五九年）

改編自十九世紀經典歌舞伎，導演中川信夫的作品節奏緊湊、拳拳到肉，《七夜怪談》導演中田秀夫公開承認受到本片啟發。浪人民谷伊右衛門（天知茂飾）與狡詐的僕人直助（江見俊太郎飾）為了娶老婆而謀害人命，而伊右衛門厭倦妻子阿岩（若杉嘉津子飾）後，下毒害她，且殺了她的按摩師（大友純飾），主僕二人毀屍滅跡，將屍體沉入河中。最後一幕描述伊右衛門如何被冤魂糾纏，其中最厲害的是毀容的阿岩，她突然現身，飄在他頭上的天花板➍，又從血色的河中浮出一隻圓睜的眼球，宛若貞子☺，還從裂開的地面冒出來。本片如同《七夜怪談》、《咒怨》、《鬼影》等九〇年代、二〇〇〇年代的亞洲恐怖片，都告訴觀眾，厲鬼就在我們身邊，他們的怨恨無法平息➋。

《再婚驚魂記》

（*Audition*，一九九九年）

導演三池崇史講述曾受折磨的女子，報復時會有多恐怖，要在不爆雷的情況下介紹本片頗有難度。中年男子青山重治（石橋凌飾）認為是時候再婚了，在從事製片業的友人（國村隼飾）幫助之下，他以電影試鏡為由，尋找約會對象。他對來試鏡的女性各種探問，話題涵蓋之廣，從性愛分離到塔可夫斯基，無所不問。重治最後決定選擇曾經是芭蕾舞者的山崎麻美（椎名英姬飾），他解釋：「我看得出來，你很認真地在過生活。」我們很快就會知道，到底有多認真。重治第一次打電話給麻美時，她蜷曲成團，批頭散髮像是日本鬼片裡的怨靈➍。房間角落有一個大袋子，電話鈴響的同時，袋子也動了起來➎。原來麻美並不是什麼鄰家女孩，而她究竟可以有多暴力☺，則讓她的報復行動多了一種近乎超自然的色彩。

厄夜叢林
你今天要是踏入森林裡的話

上映：一九九九年

導演：丹尼爾‧麥力克（Daniel Myrick）、
　　　艾杜瓦多‧桑其斯（Eduardo Sánchez）

編劇：丹尼爾‧麥力克、艾杜瓦多‧桑其斯

主演：海瑟‧唐納休（Heather Donahue）、
　　　喬舒亞‧李納德（Joshua Leonard）、
　　　麥可‧威廉斯（Michael C. Williams）、
　　　鮑伯‧葛里芬（Bob Griffin）、
　　　吉姆‧金（Jim King）

國家：美國

次分類：拾獲錄像

死亡空間
闇下知覺刺激
猝不及防
醜怪嘔爛
不祥預感
詭異不安
在劫難逃

「一九九四年十月，三位電影系學生消失於馬里蘭州柏萊克鎮附近的森林中，當時他們正在拍攝一部紀錄片。一年後，人們找到了他們拍下的錄影畫面。」這是恐怖電影史上最有名的片頭字幕。毫無潤飾的文字跟低品質的畫面頗搭，隨之而來的是恐懼感。最引人注意的是，除了一些剪輯處理有些粗糙，這邊是本片唯一釋出虛構訊號，告訴觀眾《厄夜叢林》是個故事的地方。

片長約八十分鐘，電影完全沒有使用常見恐怖片伎倆——沒有配樂、沒有特效、沒有任何跟畫面不同步的聲音——整部片就只有三位演員海瑟、麥可、喬舒亞（每一位在片中都以自己真正的名字當作角色名字，即興發揮對白內容），他們在森林裡迷失了，而且各個嚇得魂飛魄散。作為電影作品而言，十分獨特，在當時更是如此：不像是個故事，而像是一段多人共有的創傷經歷。

「我們的出發點很真實，想拍一部真的很嚇人的電影。」導演之一麥力克這麼說，「我們想要讓《厄夜叢林》變成一部你踏進電影院看戲，然後真的被嚇得半死的東西。」以這部片來說，任務圓滿達成。

麥力克與桑其斯是電影學校的同學，兩人都

「好，我來說你的動機。你迷路了，你在森林裡大發脾氣，而這裡也沒人能來幫你。」——喬舒亞・李納德

受到七〇年代偽紀錄片啟發，如《沼澤地傳奇》（*The Legend of Boggy Creek*）、《尋找古外太空人》（*In Search of Ancient Astronauts*），夢想著拍出利用限制來發揮創造的電影作品。他們的計畫很單純：讓演員帶著攝影機，帶他們到塞內卡溪州立公園去追蹤布萊爾女巫的下落，晚上用陰森的噪音嚇唬演員，再把拍攝成果當作事實來呈現。

以前當然也有人拍過「拾獲錄像」電影，最有名的是一九八〇年義大利導演魯格羅・德奧達托（Ruggero Deodato）的爭議之作《食人族大屠殺》（*Cannibal Holocaust*），分類隸屬穢物影帶，電影講述紀錄片製作團隊在亞馬遜迷了路，搜救團隊找到他們所拍攝的影片，故事是由這些影片

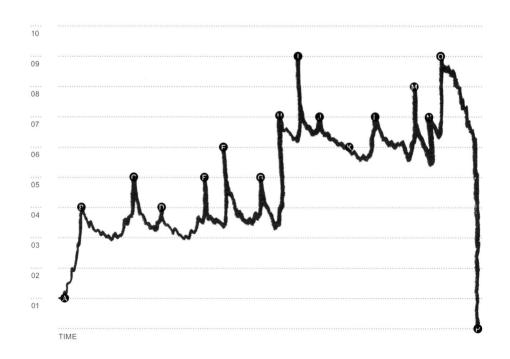

來敘述。在該片中，種種惡行被製片團隊拍了下來──最後變得永遠長存──某位教授檢視這些影片，電影透過教授講解來講故事。但《厄夜叢林》可沒打算給你時間稍微喘口氣。

本片以僅六萬美元的預算，在全世界的電影市場賺進了二億五千萬，而《厄夜叢林》開頭的一連串陰森畫面，是麥力克與桑其斯還在學的時候想出來的。根據麥力克的說法：「我們先想出的是電影最後一幕。我們只是覺得，如果你半夜在森林裡走著走著，突然看到一棟廢棄的房子，感覺應該真的很毛。」桑其斯說：「想像你帶著攝影機走進那棟房子，還不能切換攝影機畫面──這裡不做剪接，你不能用其他東西來分散觀眾的

「我不敢閉上眼睛，我也不敢睜開眼睛。我們都會死在這裡。」——海瑟·唐納休

注意力，他們被困在那裡，看著一部主觀鏡頭的電影❶。作為觀眾，你要麼起身離席，不然就得看到最後，走入這棟陰森的房子，往下進入地下室，一路上幾乎沒有停下來過。」

原本他們計畫拍一部較為傳統的紀錄片，以演員拍出的錄像為主軸來構成電影，不過，在經過許多剪輯後，剩下只有演員錄的影像，而成果讓人毛髮聳立。當敘事完全仰賴角色／鏡頭看得見或看不見的內容❻，電影中的每一分每一秒都變成內觀的此時此刻，夢魘中的所見所聞，惡夢般的邏輯。

不過，即使是惡夢，也需要故事脈絡，所以麥力克與桑其斯東拼西湊編造出背景故事，挪用了美國南北戰爭鄉野傳說、塞勒姆審巫案，再加上自己的想像力。在三位角色前往森林之前，以人物訪談的方式讓柏萊克鎮的居民述說明暗交織的小鎮歷史。

一七八五年，名叫艾莉·凱德瓦爾的少女遭控使用巫術，被驅逐出布萊爾鎮（也就是後來的柏萊克鎮）。自此之後，布萊爾女巫就成了民間奇譚愛用的元素，不論是死了人還是發生神祕事件，始作俑者都是布萊爾女巫，她的外形可能是「雙腳總是懸空的老太婆」❼，或是披頭散髮的陰森人影☺。最知名的事件發生於一九四〇年代，當地的隱士魯斯汀·帕爾殺害了七名孩童，明顯是受到女巫的指使。他行事風格尤其讓人發毛：把受害者兩兩帶到地下室去，強迫其中一人站在角落，同時殺害另一個孩子。他殺害最後一名受害者後，走到鎮上宣布：「我終於完工了！」

海瑟與另外兩名大男孩也知道，這些傳說故事互相衝突、情節重疊，不過民間傳說就是這樣子，細節清楚到足以讓人感到不安，情節卻也足夠籠統，讓人感覺森林裡不管發生什麼事都可能是女巫害的──就算只是普通的事情也一樣。而電影接下來的發展確實很普通。大多時候，路上讓角色感到真正具有威脅性的東西是一堆石頭（或說是石塚）、樹上掛著的火柴人、一顆有血漬的牙齒☺，不過這些東西已足以暗示此處有某種懷有惡意的超自然存在，即使無法消除模稜兩可的解釋。

確實，即使到了電影高潮處，還是看不到布萊爾女巫的本尊。「我們知道電影最後需要一個東西，」麥力克表示，「不能一直花力氣堆疊氣氛，最後卻什麼都沒有，結尾需要一個『靠夭喔』的瞬間。我們為了該發生什麼事情傷透了腦筋。」

一如電影中呈現的，最後一個場景裡，海瑟與麥可已經疲憊不堪、嚇得半死，喬舒亞前一晚失蹤了。他們在廢棄的房子裡跌跌撞撞，牆上有小孩的手印，感覺像是魯斯汀‧帕爾留下的痕跡，而遠方傳來喬舒亞的尖叫聲。他們到處都找不到喬舒亞。不過，當海瑟跟著麥可走進地下室的時候，「麥可站在角落裡，而他顯然還活著，他卻沒有要轉身看海瑟。」桑其斯說。麥力克接著說：「都到了這個時候了，到底是什麼會讓麥可‧威廉斯不願意轉過來幫助朋友？接著，過了一下子，有東西從背後攻擊海瑟⚡，她的錄影機鏡頭下墜，畫面變黑。你看了只能想『靠，有東西在這裡──有人在這裡──他們才會變成這樣。』但觀眾不能確定究竟是什麼。」

最後一個片段非常經典，也非常嚇人，不過也激發了一個疑問：這部電影明明避免採用多數已經證實有效的嚇人手法，為什麼還能這麼恐怖？

《厄夜叢林》跟一九九〇年代期間各製片公司發行的精緻作品不一樣，真實感很強烈。森林場景顯然不是人為陳設的──高聳細瘦的樹木、褪色的秋季落葉──電影中的漆黑，有時候是真的一片黑。麥力克表示：「很多人不知道黑暗究竟有多黑，大家已經習慣看到電影裡呈現的森林，劇組會用弧光燈幫森林場景打光，所以角色走在裡面的時候，你可以看到前方幾百呎。但這部片不是這樣──真的就是一片漆黑。這就是為什麼，當你看著電影中黑暗的空間時，你只能看到海瑟與麥可呼出來的空氣，那戲劇張力非常強。你知道他們倆身處這片虛無之

中，你不知道那裡到底有啥鬼東西，感覺真的很恐怖。」

　　畫面中無邊無際的負空間❶容易引起想像，讓人看見不存在的東西，而這部電影變成了某種羅夏克墨跡測驗。「大家都發誓自己真的看到了在森林裡的東西，次數多到數不清。」麥力克表示，「我是說，這是典型的投射行為，有人會說：『啊，營火那一幕，我有看到布萊爾女巫出現在背景裡。』才沒有！我們沒有安排任何人出現在那裡，但是人們觀影時傾向誇大畫面，不會只看到眼睛看得到的。」

　　根據桑其斯的說法：「這部片之所以恐怖的原因有一部分是它沒有給太多解釋。謎團還是存在，還是會有疑惑，就像幽浮、大腳怪、幽靈，這些東西之所以嚇人，是因為找不到確實的證據來證明什麼。人類總是想要有個說法來解釋事情，每件事都有其緣由，但是我認為好的恐怖片都會有個元素是，剛剛發生的是什麼鬼？有一些沒來由的東西，其實能讓電影更恐怖，就像人生這樣。」

　　《厄夜叢林》帶給觀眾的陰影面積很大：激發各式各樣的粉絲理論、衍生書籍、二〇〇〇年拍了續集，二〇一六年又出了第三部系列作。

　　不過或許箇中機密比麥力克與桑其斯認定的還要單純。恐怖電影的歷史，是觀眾看著演員在電影中假裝害怕的歷史。不過，海瑟、麥可、喬舒亞在片中常常是真的感到不安。片中最有名的鏡頭之一是海瑟因為過度害怕，幾乎呈現過度換氣的狀態，她還直接對著鏡頭道歉❶，認為自己害大家陷入險境。雖然不少人取笑這一幕大量噴淚、鼻涕橫流的表現，不過她的表演中的確有種未經修飾的自然緊張感，讓觀眾不免懷疑她到底是不是在演戲。畢竟，海瑟看起來疲憊、喪氣，不知所措，而她真的就是那樣。另外，《偷窺狂》也點明，觀看別人感到害怕——真正的害怕——是最恐怖的事情。

延伸片單

《靈異隧道實錄》

（*The Tunnel*，二〇一一年）

由雷德斯馬（Carlo Ledesma）執導，融合拾獲錄像與偽紀錄片形式，這部作品讓人頗有熟悉感，卻威力十足，內容講述一組新聞團隊在調查雪梨的地下隧道時遭受挫敗。事件藉由兩位倖存者的訪談重述──幹勁十足的女主播娜塔莎（黛莉亞〔Bel Delia〕飾）、大老粗攝影師史提夫（戴維斯〔Steve Davis〕飾）。電影的調性維妙維肖地模擬著糟糕的電視節目那種先射箭再畫靶的感覺。不過，劇情進入地下道之後，電影就開始催油門了。隧道裡有流浪漢自己動手挖的坑、廢棄的空襲避難所，還有地下湖，面積大到能淹死一個組員，場景的加乘效果頗佳，晃動的攝影機、不時出現夜間模式的錄像，都暗示每個角落都有東西潛伏在旁❶。有個嚇人的場景是收音師（阿諾〔Luke Arnold〕飾）從耳機裡聽見低語❷，也有不少突發式驚嚇❸，在幽綠無盡的地底空間裡，組員感覺自己成了獵物。

《柳樹溪》

（*Willow Creek*，二〇一四年）

哥斯威特（Bobcat Goldthwait）執導的短片，以拾獲錄像形式呈現，本作從《厄夜叢林》學了不止一招。一對情侶（吉爾摩〔Alexie Gilmore〕與強森〔Bryce Johnson〕飾）企圖在北加州六河國有森林裡拍攝大腳怪的紀錄片。此地也就是一九六七年據說拍到大腳怪的知名影片〈Patterson–Gimlin film〉的拍攝地點。他倆跟一般自己送上門來的怪物大餐不同的地方是，他們頗有魅力，掌鏡很穩，而且他們善待彼此──這很重要。電影中間，他們遇見一群龍蛇混雜的薩索斯奇國的人（其中並非完全由演員擔任），他們被警告❶不要繼續進行拍攝，卻被兩人回以嘲弄。當他們進入森林時，事態就完全不一樣了。劇情急轉直下，其中包含一段長達十一分鐘、簡單卻令人驚艷的鏡頭，兩人待在帳篷裡藉著手電筒照明，緊緊相依❶，外頭有著看不見的惡意存在徘徊不去。本片從隱隱悶著的害怕感發展到激烈的恐懼，是極簡風格的恐怖片傑作。

《女巫》

（*The Witch*，二〇一五年）

本片副標題是「新英格蘭民間傳說」，為編劇兼導演羅伯特‧艾格斯的出道作，氣氛陰鬱，講述一六三〇年代英格蘭開墾家庭的故事。這一家子因為宗教歧見被趕出殖民屯墾區，他們只得搬到森林旁的小型開墾地生活，在刻苦的環境中自力更生，祈禱、禁食，以求神庇佑。這些都完全沒有用。湯瑪辛（泰勒喬伊〔Anya Taylor-Joy〕飾）與弟弟玩捉迷藏的時候，弟弟消失了，家人認定是被狼帶走了──或者可能是女巫。接著，觀眾藉著火光瞥見了弟弟，還有一雙粗糙皺褶的老人之手❷，輕撫著他的皮肉，準備拿他獻祭。不過，多數時候，艾格斯在片中僅是營造不祥的感覺而已❸，他使用許多長鏡頭拍攝充滿窺視感的森林，搭配哭喊聲與淒切的弦樂。在這荒涼、被神遺棄的地方，大自然本身似乎墮落了，證據是一臉邪惡的野兔，還有家裡養的山羊黑色菲力普，小孩表示山羊生的小羊尾隨著他們❷。

神鬼第六感
原諒我們擅闖貴寶地

上映：二〇〇一年

導演：亞歷杭德羅‧阿梅納瓦爾（Alejandro Amenábar）

編劇：亞歷杭德羅‧阿梅納瓦爾

主演：妮可‧基嫚、菲奧娜拉‧弗拉納根（Fionnula Flanagan）、克里斯多福‧艾克斯頓（Christopher Eccleston）、阿拉濟娜‧曼恩（Alakina Mann）、詹姆士‧班特利（James Bentley）

國家：西班牙

次分類：鬼故事

《神鬼第六感》有經典英國鬼故事的一切，但是卻一再讓觀眾跌破眼鏡。導演兼配樂是西班牙智利混血兒，本片攝於西班牙坎特布里亞，演員來自澳洲，這部片一點也不英國。

背景設在一九四五年的英國澤西，格蕾絲（基嫚飾）與孩子安妮（曼恩飾）、尼可拉斯（班特利飾）等待爸爸查爾斯（艾克斯頓飾）自戰場返家。開頭第一句話是：「好，孩子們，你們的位子舒服嗎？」不過劇本不帶童話色彩，而充滿舊約聖經般的恐怖氛圍，靈薄獄（limbo）與天譴。

格蕾絲甫出場是在尖叫聲中驚醒，她有種冷若冰霜又脆弱的氣質。故事告訴我們，大宅的僕役在一週前經歷了神祕事件，都逃走了，現在的僕人是村裡來的米爾斯太太（弗拉納根飾）、塔特爾先生（賽克斯〔Eric Sykes〕飾）以及不會說話的莉迪亞（卡西迪〔Elaine Cassidy〕飾）。格蕾絲帶著米爾斯太太參觀大宅，一邊向她解釋孩子們對光線敏感，必須讓他們待在黑暗處。也就是說，大宅的每個空間都成了死亡空間❶。與此同時，安妮跟一個叫做維克多的小男孩講話，他也是「其他人」之一，這些「其他人」是一家子，裡頭還有個盲眼老太婆，維克多說她是女巫❷。

「有時候，生者的世界
與死者的世界混在一
起。」——米爾斯太太

雖然這部電影把清單上所有的鬧鬼元素都
搬來用了——大霧瀰漫的室外空間、宗教意味濃
厚又陰沉的肖像、看不見的手在彈奏音樂廳的鋼
琴——不過電影卻有種私人情感，因為導演阿梅
納瓦爾以自身童年回憶來創作本片。「我小時候
很容易感到害怕。」導演在「hollywood.com」網
站上表示，「鬼當然不用說，還有很多小孩會有
的恐懼，我以前都有過。」

電影的轉折很巧妙，一九七四年的英國電影
《眾聲》（Voices）也用過同一招。原來維克多與
他的家人不是鬼魂，格蕾絲與孩子們才是，而他
們不願意接受自己死亡的事實。由於劇本高明，
表演也頗為優秀，事實沒有減輕觀眾的驚嚇感，
反而加深了模糊感。

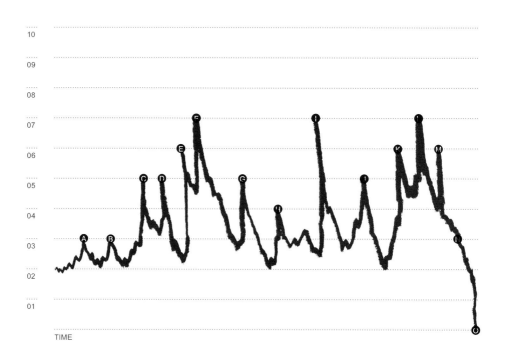

尼可拉斯躺在床上，安妮在鏡頭之外跟維克多對話。這段對話是真的，還是安妮想要嚇唬哥哥？

尼可拉斯說要叫媽媽來的時候，安妮又對維克多說：「你摸他的臉，好讓他知道你是真的。」下一個鏡頭緊緊跟著尼可拉斯的臉**L**，觀眾永遠不知道跑出來的那些手指頭**O**是安妮的，還是維克多的。

後來，格蕾絲聽到樓上傳來沉重的腳步聲，她覺得是莉迪亞──但立刻在花園裡看到莉迪亞的身影**D**。她趕緊上樓查看，該房間擺滿蓋著白色防塵布的傢俱，格蕾絲聽到耳邊傳來呼吸聲**M**，往後一退卻撞到了一尊耶穌像**O**，或許這才是真正的壞人。

《神鬼第六感》最駭人的時刻是由盲眼女士帶來的。安妮獨自一人在暗中試穿聖餐禮服，格蕾絲回到房間來，看到女兒坐在地上，她斥責女兒──卻看到衣服下的不是安娜，而是一隻枯槁的手**O**。她向前，看見面紗底下，盲眼女士瞪著自己，失聲尖叫：「你把我女兒怎麼了？」而安妮在驚嚇中尖叫。格蕾絲的反應如此激烈暴力，而基嫚的演出既驚慌又糾結。後來觀眾發現殺害她孩子的事實上就是她自己，也不至於太驚訝──那就是電影開頭她尖叫的原因。

後來，安妮與尼可拉斯躲在衣櫥裡，他們聽到粗重的呼吸聲**M**──卻不是自己的──然後盲眼女子猛一開門**O**。但是要等到後來這家人在降靈會中看到盲眼女士與維克多的父母（艾倫〔Keith Allen〕、法立〔Michelle Fairley〕飾）之後，他們

才明白，她是靈媒，而自己是鬼魂，雖然故事在之前也曾散落線索。

　　安妮說她的烤吐司味道很奇怪，她「比較喜歡以前的」。而查爾斯也曾因滯流靈薄獄，短暫跑進他們的生活中。連格蕾絲都透露了些蛛絲馬跡：「我開始感覺與世界斷了聯繫。」電影確實充滿了溝通不良：身為啞巴的莉迪亞（阿梅納瓦爾童年時從智利逃往西班牙，曾經歷過無法說話的感覺）、沒寄出的信件、只有亡者照片的相簿（裡面也有阿梅納瓦爾）。甚至連作為故事地點的澤西都是線索，這裡在戰時曾遭到佔領，如同格蕾斯的房子，而海峽群島代表中介之處，靈薄獄，在英國與法國之間。

　　千禧年的鬼故事電影結尾通常不太可怕，反而有點感人，最有名的是《靈異第六感》，本片也是如此。維克多與家人搬離大宅，並將房子出售，而格蕾絲與孩子們留守家園——暫時如此。格蕾絲對孩子們說：「我不知道是不是真的有靈薄獄。」她明白了一家人的命運真相，放棄了信仰。「我不比你們更有智慧。不過我知道，我愛你們。我一直都愛著你們。而這房子是我們的。」

延伸片單

《惡鬼》

（*The Haunting of Julia*，一九七六年）

改編自一九七五年史超伯（Peter Straub）小說《茱莉亞》（*Julia*），由理查・朗肯（Richard Loncraine）執導的成人鬼故事，場景設在陰鬱的倫敦之秋。開場的片段就震撼觀眾，茱莉亞（法羅〔Mia Farrow〕飾）的女兒凱特（瓦德〔Sophie Ward〕飾）吃蘋果噎到，媽媽想救女兒卻沒有成功，甚至還弄不明智地企圖進行緊急氣切手術。出院之後，茱莉亞離開丈夫（杜利亞〔Keir Dullea〕飾），搬到一幢大房子裡哀悼女兒，不過，她在這裡感應到一個像小孩的存在，會是凱特嗎？在一場叫人發毛的降靈會🌙與多起無法解釋的死亡案件之後，茱莉亞企圖找尋真相。朗肯比較不愛直截了當地嚇觀眾，偏好以推理呈現超自然力量，此外，茱莉亞在床上熟睡時，有隻小小的手指頭滑過她肌膚，那一幕完美詮釋了如何讓人心神不寧🌑。

《沉默之屋》

（*Silent House*，二〇一二年）

翻拍自烏拉圭同名電影（*La Casa Muda*），由克提斯（Chris Kentis）與拉吾（Laura Lau）執導的心理恐怖片，採用的招數跟一九四八年希區考克《奪魂索》一樣，看似一鏡到底，其實是由許多十二分鐘長的鏡頭，以無縫接合的方式組成。莎拉（歐爾森〔Elizabeth Olsen〕飾）幫助父親（翠思〔Adam Trese〕飾）、叔叔（史蒂芬斯〔Eric Sheffer Stevens〕飾）整理遠離人煙的避暑別墅，此處少有陽光。鏡頭隨著她走過一層樓又一層樓，她聽見奇怪的聲響🌙，還在身邊的死亡空間🌑裡看到入侵者，勾起她的創傷過往。本片善於維持懸疑感，將恐怖元素化至最簡：受困女子在黑暗中飽受驚嚇──到底還有什麼東西跟她共處一室？

《末日詭屋》

（*The House at the End of Time*，二〇一三年）

來自委內瑞拉，由亦戴果（Alejandro Hidalgo）編劇、執導，在母國上映時十分賣座。八〇年代的首都卡拉卡斯，身為母親的杜希（羅德利各〔Ruddy Rodriguez〕飾）深夜被尖叫聲驚醒，丈夫（庫貝羅〔Gonzalo Cubero〕飾）中刀倒地，血流不止，還有東西把兒子（布沙曼提〔Rosmel Bustamante〕飾）拖進陰影之中，孩子從此消失無蹤。當局以謀殺罪逮捕她。時間快轉到三十年後她出獄的時刻，她與神父（加西亞〔Guillermo Garcia〕飾）試圖釐清真相。她判斷：「是那棟房子幹的。」本片採用的手法觀眾並不陌生，如瞥見的身影🌑、砰砰作響的門🌙，探討不屈不撓的母愛，嚇人也出人意外地感人。

見鬼
她能看見死者

上映：二○○二年
導演：彭順、彭發
編劇：彭順、彭發
主演：李心潔、周俊偉、蘇日麗、盧巧音、
　　　高燕萍
國家：香港／新加坡
次分類：鬼故事

病人經歷器官移植手術之後得到特殊能力，在恐怖電影史上可說是最古老的情節之一，最早的是一九二四年《歐拉克之手》（*The Hands of Orlac*）。不過香港電影工作者彭氏兄弟運用老梗另闢蹊徑打造驚悚片，拼湊謎團，偶爾異常恐怖。

「故事靈感來自有點戲劇性的自殺新聞。」他們在《奧斯丁大事紀》（*Austin Chronicle*）週刊訪談中表示。「有個年輕女生在接受眼角膜移植手術一週後自殺身亡。我們就開始假設她可能看到了什麼，才讓她那麼痛苦。」

電影裡，汶（李心潔飾，後來與彭順結婚）是為盲眼的小提琴家，她從手術檯上醒來，張眼一看，卻看得不太清楚。醫師告訴她多休息，等眼睛傷好。她在病房裡遇到病友瑛瑛（蘇日麗飾），活潑大方的瑛瑛有腦瘤，她能活到出現在片尾工作人員名單的機會渺茫。

夜裡，汶看見有位年邁的病人隨著一個人影❶離開病房。醫院走廊上，她的視力可以勉強看見遠處的人，對方呻吟的聲音頗不自然❾。「您還好嗎？」汶詢問，但老太太（黃月笑飾）消失了，汶閉上眼睛，下一刻，呻吟聲突然在她身邊響起❼，老太太的身影一閃越過了汶，再轉身對

「我在醫院的時候看到一個男的，他帶走了那個老太太。隔天早上老太太就走了。」——汶

著她，朝她滑行，越來越靠近，老太太高喊：「我好冷啊！」然後消失無蹤。

汶不斷遇到這類的事情，這種經驗對任何人來說都很恐怖，但是對汶來說更難承受。根據彭氏兄弟所言：「她這輩子幾乎都是眼盲狀態，所以她沒辦法理解，也很難談論自己看到的詭異東西。」舉例來說，她跟姊姊（盧巧音飾）坐計程車回家時，看到一個上班族（梁圖飾）莽撞地走過大馬路上的車潮，但汶什麼也沒說。對她而言，一切都是新的日常。

當恐怖劇情終於開始運作的時候，主線劇情根本是照搬《七夜怪談》。華醫師與汶跑到泰國去尋找她的捐贈人，才發現她生前有預知眼（盧琴南儂〔Chutcha Rujinanon〕飾），預知的災禍

TIME

不被重視，才上吊自盡。不過在發現真相之前，電影提供了不少讓人印象深刻、坐立不安的場景。

女主角汶在奶奶的公寓外頭遇見一個死去男孩（潘明飾），男孩弄丟了成績單，還吃家人放在門口祭奠用的供品。書法課，汶聽到有人問：「你幹嘛坐我位子？」然後看見角落裡站著眼睛發黑的女子（蘇索瑞特〔Nittaya Suthornrat〕飾）**⑩**，汶嚇了一大跳，一轉身女子卻消失了，汶趕緊看看在教室後方顧著自己忙的書法老師（葉景文飾），鏡頭一切換，女子突然出現在汶的頭後方**⑥**，手指齊張，似乎預備攻擊。她問：「你幹嘛坐我位子？」女子眼睛變成白色，朝汶撲來**⑫**。

汶在燒臘店裡瞥見了一個帶著孩子的女鬼（何韻詩飾），就在沾滿霧氣的櫥窗另一邊。「你也看得見他們？」女店員（劉玉霞飾）問，「平常，他們並不想讓你看見的。」考量到這鬼的下一個動作是伸舌頭舔燒臘店裡的肉**⑥**，女店員這麼說或許也沒什麼好奇怪的，只是舌頭的特效動畫頗怪。女店員接著又說：「這附近的店鋪都被人收購了，可我老闆就是不賣，好像知道他們母子倆會回來。」這部電影確實反覆呈現消逝中的老派生活──過時的課程、取代傳統信仰的科學程序、喧囂群眾裡迷失而無人聞問的幽魂。

電影最後一幕令人失望──瓦斯氣罐車大爆炸，讓汶再度失明──不過在此之前有兩次非常棒的驚嚇橋段。汶在奶奶公寓大樓搭電梯，電梯角落有個老伯（庫明〔Sungwen Cummee〕飾），卻沒有出現在上方的監視器裡**⑥**。她很明智地等

另一部電梯，乘坐之前確定電梯沒人──真的沒人。她走進電梯後，視線變得清晰，男子突然又出現在她身後。接下來的片段非常折磨人🌓，電梯一路向上，汶極力保持鎮定，男子在她旁邊滑來滑去，腳不著地。他轉向汶，人卻只剩半張臉⊙──要不是絕佳的特效，就是極為駑鈍的選角──汶在被鬼抓到前趕緊逃離電梯。

　　下一個比較不直接。華醫師與汶一起搭火車，窗外景色昏黃，他們進入了隧道，車窗變成黑色，反映出一張臉❶，又在出隧道後漸漸消融於窗外的天空之中。電影中的香港看起來充滿鬼魂，只是人們未曾停下腳步留意。

延伸片單

《靈異第六感》

（*Sixth Sense*，一九九九年）
「我可以看到死人。」飽受困擾的九歲男孩柯爾（奧斯蒙〔Hayley Joel Osment〕飾）將自己的祕密告訴心理學家麥坎（布魯斯‧威利飾）。本片是名導奈‧沙馬蘭的票房冠軍作品。要是你猜不到劇情轉折的話，你可能需要測一下自己的心跳，不過這不影響柯爾困境的嚇人程度。場景設於費城，以迂迴長鏡頭敘事，再加上奧斯蒙令人心疼的演出，小男孩被鬼魂困擾的故事頗有張力：衣櫃傳來人聲❷、學校走廊吊著屍體、柯爾與母親（柯雷特飾）在車陣等待時，窗外站著死去的腳踏車騎士❹。其中最嚇人的是晚上造訪的女子（達達里斯〔Janis Dardaris〕飾），手腕上都是傷口☺，還有生病小女孩把祕密帳篷上的夾子都鬆開（巴頓〔Mischa Barton〕飾）❶。每個鬼魂都有祕密想要傾訴，只有柯爾能聽見他們的聲音。

《鬼魅》

（*A Tale of Two Sisters*，二〇〇三年）
《鬼魅》十分唯美，即使略帶玄幻元素，由金知雲編劇、執導，改編自韓國晦澀的童話故事。開頭是從精神療養院離開的秀美（林秀晶飾），畫面跟著她來到偏遠的鄉間別墅，她跟妹妹恩珠（廉晶雅飾）來找疏離的父親（金甲洙飾）以及氣焰高張的後母（文瑾瑩飾）。但事情不若表面。有人的時間再也不會走了，角色之間的互動暗藏玄機，氣氛就是不太對勁。夜裡，恩珠的房門悄悄開了❶，門板上出現了蒼白的手指抓著門。秀美看到一個脖子骨折的恐怖身影❷朝她撲來，兩腿之間還滴著血，片中的性暗示令人不安。水槽裡突然伸出一隻手來抓後母，時機完美的突發驚嚇❹。劇情解釋節奏雖然緩慢，電影卻頗有氣氛，似夢如幻到歇斯底里，超現實到超恐怖，都在一瞬間發生。

《鬼姊姊》

（*Dearest Sister*，二〇一六年）
寮國導演馬蒂‧杜（Mattie Do）的第二部作品引人深思，穿插著毛骨悚然的片段，劇情由「猴掌」經典故事改編，電影對貧窮有其觀點，而不平等讓所有人變得殘酷。出身寒微的鄉村姑娘諾珂（奉馬彭亞〔Amphaiphun Phommapunya〕飾）得為家人籌錢，所以她前往城市照顧富有的表親安娜（費瑪尼〔Vilouna Phetmany〕飾），她因為年邁視力衰退。「你昨晚有聽到尖叫聲嗎？」諾珂問家裡的幫傭（波倫〔Manivanh Boulom〕飾），卻得到冷酷的回應：「你會習慣的。」原來安娜能看到鬼，而鬼魂會告訴她樂透中獎號碼——諾珂很快就會利用這件事。片中的鬼怪生猛有力、恐怖無比，如安娜視線外圍徘徊的陰暗人影❶、長著長指甲又以成群蒼蠅遮面的老巫婆❷。而，每一張中獎的樂透，都伴隨著詛咒。

咒怨
別進屋

上映：二〇〇二年
導演：清水崇
編劇：清水崇
主演：奧菜惠、伊東美咲、松山鷹志、藤貴子、
　　　尾關優哉
國家：日本
次分類：日式恐怖片

東京練馬區，尋常街道上的一戶尋常住宅，因為承受了暴力行為而遭到了詛咒，踏入這座房子的人都會遭殃。這個設定聽起來像是挺有意思的電影開場，不過這已經是整部片的劇情了。由清水崇執導，這部典型日本恐怖片裡沒有真正的好人壞人，沒有陰森背景，特效也不多。本片不斷切換敘事時空，讓人非常難搞懂劇情，形式又不斷重複，不太像一部完整的電影，反而像是集結一堆 YouTube 影片湊成一串來播放。還有，這部片絕對可以把人嚇得心膽俱裂——像是一再重播《七夜怪談》裡面那一幕。

　　這部電影的素材第一次搬上銀幕時，是以錄影帶形式發行的短片，倒是很適合本片以重複為主軸的敘事風格，後來也不斷被翻拍、重製、變成跨國的系列電影。劇情非常單純，雖然有時頗難理解。開頭的字幕告訴觀眾「咒怨」意思是「含恨而死之人的怨氣所生出的詛咒，徘徊在該人生前居住與工作常去的場所，來到這些地方的人會遭受詛咒而死，因而產生新的詛咒」。也就是說，社工人員理佳（奧菜惠飾）所探訪的幸枝婆婆（磯村千花子飾），住的房子是佐伯剛雄（松山鷹志飾）殺害太太伽耶子（藤貴子飾）與寵物貓的地

「有個叫佐伯剛雄的傢伙在那裡殺了太太伽耶子，後來鄰居發現他死在路邊。」——五十嵐刑事

方，沒人知道夫妻倆的兒子俊雄（尾關優哉飾）後來怎麼了——而這段過往，角色們一無所知。

理佳在樓上聽到衣櫥裡有貓的聲音，卻發現俊雄也在衣櫥裡，理佳下樓詢問幸枝婆婆，卻發現婆婆搖晃著身體，怕得要命。但是，要等到鏡頭迴轉，奪命的咯咯聲同時響起，觀眾才知道，婆婆在看的並不是理佳🕐，而是厲鬼伽耶子，成團狀的黑眼圈怪物，就要奪人性命。理佳驚嚇過度，陷入昏迷。這個套路會在電影中不斷重複，咒怨奪走了幸枝婆婆家人的性命、理佳同事的性命，還有任何踏入房子一步的人，都會受到詛咒——即使那些地方看來再平常不過。

清水崇在 IGN 網站上表示：「我最想要《咒怨》做到的是，這些驚悚片段也能發生在日常生活中。」

而電影接下的片段就做到了這件事，幸枝婆婆的女兒仁美（伊東美咲飾）也遇上了伽耶子與俊雄。她在辦公室的廁所看到門外底下有腳經過，隨後聽到咯咯聲，伴隨而來是滑入廁所隔間來找她的長髮身影 ❻。仁美走過的地方，家中、電梯裡，每層樓都會出現俊雄的臉 ❸。最後，當仁美窩在床上看電視的時候，又聽到咯咯聲響，她害怕地四處張望，背景音樂是冷冽的鐘琴，腳邊的棉被鼓了起來，仁美往下望，而回望她的是俊雄慘白的臉孔 ❼。

電影大致上維持這個格式來嚇人，這麼做產生的不祥預感 ❹ 不斷發酵。俊雄不時出現在房子裡的死亡空間，從扶手中往下望，或是在受害者身後 ❶ 跑來跑去。電影還常常出現突發驚嚇 ❼，比如他從床下跳出來學貓叫 ❸。同時，電影採用高音配樂，搭配神祕詭異、像板塊移動的低音音效，以及伽耶子出場時一定會有的咯咯聲。

在觀眾看到伽耶子之前，受害者會先在驚怖中轉身面對她，這麼做更加深了意識上的恐怖感。幸枝婆婆的兒子（津田寬治飾）目睹老婆（松田珠里飾）驚嚇身亡之後的片段非常恐怖，他一邊哭一邊咬指甲，聽著鏡頭外的動靜，突然他僵住，一道黑影拂過他的臉 ❹。在他轉頭看之前，觀眾能清楚在他眼裡看見，他深知自己正面對難以言喻之事，而且知道事實也救不了他。

伽耶子不會讓你失望。電影高潮那幕，她從

樓上爬下來抓受害者，四肢細長、向外撐開❾，眼睛暴睜，彷彿曾目睹恐怖之事；伴隨著骨頭摩擦的咯咯聲，嘴巴大張，彷彿要吐出自己的魂魄。當命運降臨，死亡來得極為緩慢，卻無可避免，不是因為暴力，而是因為驚懼。

電影倒數第二個鏡頭是空蕩詭異的街景，牆上貼著失蹤人口的海報，暗示這股邪惡會持續擴散。故事沒有結局，觀眾的情緒無法抒發，也沒有能夠停止害怕的依據。畫面結束在閣樓裡，這裡是伽耶子屍身被人發現的地方，理佳現在坐在這裡，她已經死了，臉上有血漬。悲劇的詛咒注定要再度發生——咯咯聲也會再度響起。

延伸片單

《鬼來電》

（二〇〇三年）

本片依照日本恐怖片的標準來看反常地安靜，導演為三池崇史（《再婚驚魂記》），主題為對科技的恐懼與青少年自殺等常見元素，不過故事慢慢滲入內心的方式令人心驚。由美（柴崎幸飾）與朋友接到了被詛咒的電話，她們先是聽到令人發毛的電話鈴聲❼，手機顯示有一通未接來電，通知顯示的未接號碼卻是自己的，而語音留言則是自己死前最後說的話❹。片中殺人方式頗令人熟悉，有早期《絕命終結站》的風格，不過劇情在發現有心理問題的水沼媽媽（筒井真理子飾）後，加強了張力。由美的朋友夏美（吹石一惠飾）的死法奇特，被自己骨折的手勒死❽。但是本片最好的驚嚇手段倒是極為隱微。由美追尋真相的過程中去了水沼家，身後的櫥櫃裡卻有張白色的臉在偷看她❶，鏡頭微微一移，才透露這個毛骨悚然的瞬間，轉瞬即逝。

《母侵》

（*Mama*，二〇一三年）

身為股票證券員的父親（科斯特瓦爾道〔Nikolaj Coster-Waldau〕飾）計畫在森林小屋裡殺死兩個女兒再自殺，卻被一股神祕力量阻止。「爹地，外面有個女的。」其中一個女兒說，「她的腳沒有著地。❽」這段開場為本片奠定基調。這是安迪‧馬希提（Andy Muschietti）的出道作品，由他自己編劇。片中的陰暗細瘦的長髮幽魂由西班牙演員傑維爾‧伯特（Javier Botet）擔任，他身高將近兩百公分，也在《錄到鬼》與馬希提另一部作品《牠》中擔任怪物。時間快轉到五年後，人們找到了兩位女兒（查本提爾〔Megan Charpentier〕與尼爾斯〔Isabelle Nélisse〕飾），她們這幾年來過著野獸般的生活，叔叔路卡斯（同為科斯特瓦爾道飾）領養了二女，與搖滾樂手女友安娜貝爾（潔西卡‧雀斯坦飾）共同照顧女兒。不過，「媽媽」可不打算配合，她會在跟孩子們玩耍時在鏡頭外飄蕩❶，在模糊之中從衣櫃裡伸出墨黑的手，還會突然出現在安娜貝爾身後的暗處❼，她可沒打算輕易離開孩子們。

《凶鈴契約》

（*Satan's Slaves*，二〇一七年）

印尼票房冠軍，是導演安瓦（Joko Anwar）對一九八〇年代經典恐怖片的重新詮釋，整部電影很安靜，卻一直在嚇人。昔日的巨星女歌手（臘克斯米〔Ayu Laksmi〕飾）重病臥床，女兒蕾妮（巴斯洛〔Tara Basro〕飾）與三個弟弟一同照料母親，重病的她卻難以安心休養，飽受糾纏。一天夜裡，蕾妮聽到母親喚人的搖鈴聲，觀眾隨著長女走過房子來到臥室，卻看到母親站了起來，人對著窗戶，一副害怕的模樣❽。搖鈴聲又響了，觀眾明白站著的身影並不是母親❹。母親死後，她的魂魄卻沒有離去，在走廊上出沒披著床單的身影❼、在夜裡折磨睡覺的長子（亞非安〔Endy Arfian〕飾）。有一個片段是她透過收音機呼喚兒子的名字，隨後出現在房中的角落❼，要他再幫她梳頭，整理又黑又長的頭髮。

鬼影
暗房裡的恐怖故事

上映：二〇〇四年

導演：班莊‧比辛達拿剛（Banjong
　　　Pisanthanakun）、帕德潘‧王般
　　　（Parkpoom Wongpoom）

編劇：班莊‧比辛達拿剛、帕德潘‧王般、
　　　所奔‧蘇達皮席特（Sopon Sukdapisit）

主演：阿南達‧艾華靈漢（Ananda
　　　Everingham）、那塔威藍‧同米
　　　（Natthaweeranuch Thongmee）、
　　　阿奇塔‧西卡瑪那（Achita Sikamana）

國家：泰國

次分類：鬼故事

死亡空間
🌀🌀🌀🌀🌀🌀🌀🌀🌀🌀

閣下知覺刺激
❓❓❓❓❓❓❓❓❓❓

猝不及防
⚡⚡⚡⚡⚡⚡⚡⚡⚡⚡

醜怪嘎爛
😶😶😶😶😶😶😶😶😶😶

不祥預感
◐◐◐◐◐◐◐◐◐◐

詭異不安
🌀🌀🌀🌀🌀🌀🌀🌀🌀🌀

在劫難逃
▶▶▶▶▶▶▶▶▶▶

　　靈異照片是指意外或刻意在照片中拍到「鬼」，拿來當作恐怖電影題材，確實有許多可造之處，因為恐怖片所做的事情正是如此，只是並非出於意外，而是刻意為之。泰國鬼故事《鬼影》由比辛達拿剛、帕德潘‧王般共同執導，編劇也是兩人合作，再加上蘇達皮席特。劇情講述攝影師阿敦（艾華靈漢飾）、女友小貞（同米飾）的故事。他倆某次晚上在外面與友人喝酒，撞到了一名女子（西卡瑪那飾）卻肇事逃逸，而她將緊緊跟隨兩人，入侵他們的工作、生活。

　　本片採用了一些「真的」也真夠嚇人的靈異照片，而且鏡頭調度十分靈活，也巧妙運用暗房、廢棄工作室等場景。阿敦為一群畢業生拍照，卻在人群中瞥見該名女子——如今她化身為面色慘白的厲鬼❶——但是阿敦回頭掃視群中時，她卻又消失了。後來場景來到暗房，這裡有滴滴答答的水龍頭、暗紅色的燈光，阿貞走進暗房，發現水槽淹水了。她先是看到一團長長的黑髮，再看到水槽邊緣冒出來的手指，最後水中突然冒出女子的頭❷。

　　「就女鬼的造型而言，當時日本電影的厲鬼很流行，我們沒有想要做出特別不一樣的外觀。」

「靈異照片不只是有關死亡的都市傳說。這些照片是信號。死者回到生者的世界，怎麼會沒有話要說？」──編輯

比辛達拿剛解釋，「不過我們試著創造出新的出場方式，讓觀眾覺得新鮮、特別，而且從來沒看過。」

在攝影工作室拍婚紗的時候，阿敦獨自一人在黑暗中，只能藉著攝影機的閃光看東西。閃光之下，他身後出現了那名女子❶，他叫人來幫忙的時候，女子更加靠近❷。但是照片不只是看見鬼魂的媒介，而是女鬼怨恨的關鍵。還在學的阿貞在科學實驗室的照片中看到了女鬼──她叫娜妲──在追問阿敦之後才得知事情真相。娜妲性格內向，阿敦還是學生時，曾與阿敦短暫交往，阿敦卻提出分手。娜妲不願意放手，威脅自殺，為了擺脫她，阿敦的朋友們性侵害娜妲，而阿敦則在旁拍照。

這樁悲劇本該在娜妲自殺時畫下句點，但她卻回來報仇，一個接著一個送阿敦的朋友們上路，在他們晚上開車時，出現在車前，造成車禍。片中某個角色說：「有時候鬼想要跟心愛的人待在一起。」至於阿敦到底有什麼讓人忘不了的魅力，就是另外的故事了。

祕密揭曉之後，娜妲變得無所不在。王般在「Weekender」訪談中表示：「我比較怕可能會在日常生活中撞見的普通鬼。比如電梯裡面、車上、臥房等地方。」比辛達拿剛則表示：「我們想做的是盡量提高觀眾的驚嚇程度，外形、故事、調度、氣氛，每件事情都非常重要。」

阿敦與阿貞在夜間開車去找娜妲的母親（恰拉寇〔Vasana Chalakorn〕飾），阿敦在路上看到娜妲躺在地上，她起身，而他加速前進，但她又出現了，徘徊在副駕駛座的車窗外❶，配樂也隨著劇情激動顫抖。阿敦再度加速，他再轉頭查看，她不見了，阿敦把視線轉回路上，女子好整以暇地出現在車子前面，慘白的臉燦笑著❷。原來娜妲日前自殺身亡了，但是她的母親拒絕將屍體下葬。

阿敦與阿貞回到旅館房間。夜裡他驚醒，環顧房間，窗簾詭異地隨風飄動。他試著再度入睡，棉被卻越纏越緊，有什麼東西正拉著棉被❸，在恐怖的幾秒過後，他在床腳看見了娜妲❹──這招威力強大，來自《咒怨》。

娜妲朝他爬過去，意圖不軌，然後又消失無蹤。阿敦查看床底、環視房間，鬆了一口氣，但是下一刻當然又是女鬼的特寫鏡頭，就在阿敦的

身邊。

　　接著是一場出色的追逐戲碼，娜妲從旅館天花板❹尾隨獵物。阿敦在樓梯間奔跑，不斷回到四樓❺──四在東南亞是不吉利的數字──阿貞抵達四樓之前，娜妲露出割傷的手腕，尖吼：「你不是愛我嗎？」倉皇之下，阿敦在大雨中爬上火災逃生梯。鏡頭在他上方懸吊，而觀眾可以聽到遠處有金屬碰撞的聲響❻，不久娜妲就頭下腳上地朝他爬過來❼。

　　娜妲的屍體被火化後，阿貞找到了犯罪證據的底片，揭露影片有種殺人兇手的感覺，下殺手的當然是攝影機。自從車禍之後，阿敦總是感覺脖子痠痛、體重上升，當他在盛怒之下將拍立得相機甩在地上時，真相明朗了。相機拍到的他，肩膀上坐著娜妲，她一直都在❽：這才是她一心想要的靈異相片，阿敦罪有應得。

延伸片單

《鬼水怪談》

（二〇〇二年）

《七夜怪談》導演二度改編小說家鈴木光司的作品，本片可能是日本恐怖片中最為寂寞的鬼故事。正在辦理離婚的淑美（黑木瞳飾）想要找適合自己與幼女郁子（菅野莉央飾）的新家，她最後租下了一棟老舊公寓，卻發現天花板漏水越來越嚴重，是遭到失蹤女童美津子（小口美澪飾）的惡靈糾纏。最初，超自然現象的表徵很細微，淑美在電梯裡感覺有人牽著她的手➊，才發現不是郁子的手。再來，她在水杯中看到一根黑髮➋，美津子的便當盒不斷出現在奇怪的地方，淑美在走廊監視器中瞥見一個小小的身影➌。電影以營造不安感為基調，不過也刻畫了母愛的力量。

《運河怪談》

（*The Canal*，二〇一四年）

「有沒有人想看鬼啊？」在都柏林一間電影檔案室工作的大衛（伊凡斯〔Rubert Evans〕飾）詢問悶得發慌的學童們。由艾文·卡凡納（Ivan Kavanagh）執導，雖然老套卻頗有威力。大衛發現了一捲老舊的犯罪現場錄像，裡面是一九〇二年的兇殺案，就發生在他家，麻煩也因此找上門來。不久後，他跟蹤太太愛麗絲（霍克史崔〔Hanna Hoekstra〕飾）到外遇對象的住處。他心中充滿殺意，帶著一把鐵鎚，躲在運河旁的公廁裡，而隔間門縫傳來令人發毛的腳步聲➊。愛麗絲失蹤了，警察找到她的屍體時裡頭充滿了積水，而大衛開始聽到牆裡傳來耳語➋，還看到像鬼的身影➌意圖對兒子（希思〔Calum Heath〕飾）不利。本片有亞洲式的恐怖，但環境又是愛爾蘭，堆疊到高潮時，有東西冒出來取人性命，一如《七夜怪談》。

《鬼故事》

（*Ghost Stories*，二〇一七年）

由導演兼演員安迪·尼曼（Andy Nyman）、傑瑞米·戴森（Jeremy Dyson）改編自家同名舞台劇而成電影，採三段式敘事，貫穿三個故事的是古德曼（尼曼飾），他專門調查並破除神祕事件與魔法背後的謎團。某位神祕的超自然現象專家挑了三起靈異現象，邀請古德曼破除背後原理。第一樁案件最為有趣，廢棄瘋人院的夜間守衛馬修（懷豪斯〔Paul Whitehouse〕飾）很困擾，夜裡，燈光、收音機、對講機不時會故障或中斷運作➊。另外兩則故事力道較弱，分別是在森林裡遭到攻擊的青少年（勞瑟〔Alex Lawther〕飾），以及在家飽經鬼怪騷擾的商人（馬丁·費里曼〔Martin Freeman〕飾），但是故事細節還是能暗示觀眾此間有惡意作祟➌，比如，有個穿著帽兜的人影如影隨形。電影高潮處，故事線索之間的關聯漸漸明朗，觀眾終於明白古德曼的問題比他的案件還更棘手。

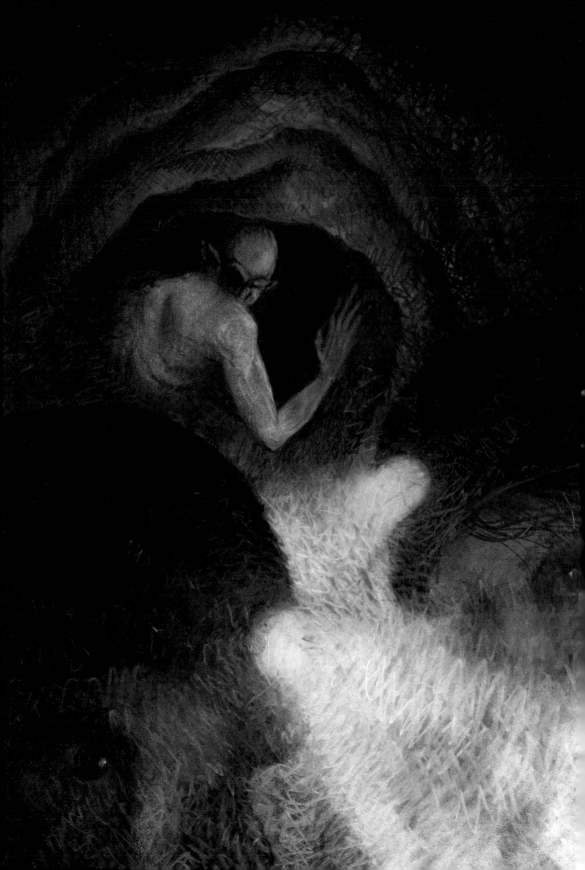

深入絕地
還有誰也在黑暗裡

上映：二〇〇五年
導演：尼爾·馬歇爾（Neil Marshall）
編劇：尼爾·馬歇爾
主演：薛娜·麥唐納（Shauna MacDonald）、
　　　娜塔麗·曼朵沙（Natalie Mendoza）、
　　　艾力克斯·瑞德（Alex Reid）、
　　　麥安娜·波林（Myanna Buring）、
　　　莎奇亞·募德（Saskia Mulder）
國家：英國
次分類：怪獸電影

如果生存系恐怖電影要有什麼原則的話，那就是把所有的角色放在極度危險的處境之中，連恐怖元素都還沒出現，觀眾就已經擔心到連椅子都坐不住。也就是說，怪獸出場前就好看的故事，在怪獸出場後只會更精彩——當然怪獸的強度還是會有影響。

《深入絕地》是編劇暨導演尼爾·馬歇爾的第二部作品（前作《閃靈戰士》〔*Dog Soldiers*〕），本片的怪獸令人難忘，幾百年來都在與世隔絕的地底下演化，有爬蟲類的特徵，具有人形卻目不視物，還會吃人。不過前五十分鐘，故事著重在角色描寫——幾位老朋友，每個都是愛冒險的女生——把她們帶到一個不存在於地圖上的地底洞穴，每個角落都危機潛伏。蕾貝卡頭腦清楚地指出：「裡面是一片漆黑。你可能會脫水、迷失方向感、幽閉恐懼症、恐慌症發作、變得偏執、產生幻覺、聽覺與視覺衰退。」

「我故意採用三幕劇概念，介紹角色，再把她們帶到地穴裡。」馬歇爾在「銀幕無政府」網站（Screen Anarchy）中的訪談表示，「第二幕就單純花在探查這洞穴有多恐怖、在洞穴裡面的生活、幽閉恐懼症，加上其他元素。就是盡量從中

榨出內容來，汲取這個設定可以出現的所有戲劇張力，趁觀眾覺得事情不可能更糟糕的時候，再把事態搞得更嚴重。」誠然，成果的恐怖力道十足，讓影評網站「Collider」的評論家丹尼爾斯（Hunter Daniels）說這電影「比把槍塞進我嘴裡」更恐怖。他應該是有所了解——在電影播映之後，他還真的經歷過這種事。

觀眾最先認識的是莎拉（麥唐納飾），一輩子的摯友貝絲（里德飾）、亦友亦敵的朱諾（曼朵沙飾），三人正在玩急流泛舟。回家的路上，電影安排了一場衝擊性極強的車禍⚡，莎拉的丈夫（米爾本〔Oliver Milburn〕飾）、女兒（凱爾〔Molly Kayll〕飾）被金屬管穿刺，釘在車上。而莎拉在醫院中醒來，身心受創，失去兩位至親。

一年後，好友們一同前往阿帕拉契山（事實上是蘇格蘭），探索波罕洞窟，成員外加好姐妹蕾貝卡、珊姆（波林飾）、朱諾認為實力堅強的朋友荷莉（努內〔Nora-Jane Noone〕飾）。「這是觀光客行程吧。」荷莉抱怨。

「這還沒有名字，是個新的洞穴系統。我想要讓大家一起進行探勘，所以沒人下來過這裡。」──朱諾

「乾脆多來個扶手跟他媽的禮品店。」雖然莎拉言談粗魯，看起來還是很脆弱，她清醒時總會聽見女兒的笑聲Ⓑ，做夢時那些管子則會刺入夢境Ⓓ。對莎拉而言，這個故事不只是在洞穴裡生存、從怪獸手中逃亡，重點也在於接納家人逝去的事實。

爬山探索的片段充滿豐富的管弦樂配樂，鏡頭優雅地移動，跟後半地下洞窟場景是極大的對比，導演讓地洞空間充滿了幽閉的壓迫感Ⓙ，而配樂改成電子樂，搭配喘息、回音效果，運鏡則改為特寫、侵略性高的鏡頭語言。地底洞穴由紅光籠罩，總是透著煙霧，恰如其分地帶有地獄的色彩──這些厲害的布景其實是出自潘伍德工作室場景設計師鮑爾斯（Simon Bowles）之手。

莎拉被卡在狹窄的通道之間，她慌了，貝絲回頭來幫助她恢復冷靜。「你所能遇到最糟糕的事情，早就已經發生在你身上了，而你還活著。」她說，「這只是個三流洞窟，沒有什麼好怕的，我保證。」話才說完，彷彿是因為她提到了莎拉喪親之痛，音樂突然大作，隨之而來的是落石崩落Ⓔ，兩人好不容易才逃到一旁的空間裡，空氣流動的聲音聽起來就像是洞穴會呼吸Ⓖ。

從此開始，事態急速惡化。朱諾揭露事實，她選的這個地點是地圖上沒有標示的──她們發現了古老的攀爬工具，透露出前人能抵達的位置──所以沒人知道她們身處何方，也不會有搜救團隊來找她們。

荷莉墜落，導致一隻腿開放性骨折，結果珊姆在情急（與不智）之下為她動手術Ⓕ。然後，

「目前看來，他們用聲音狩獵，像蝙蝠那樣。他們已經演化成最適合在黑暗地底生活的樣子了。」──珊姆

莎拉以紅外線掃描裝滿了動物骸骨的洞穴，一行人的不安轉為歇斯底里，貝絲身後的暗處出現了怪獸，可說是一回時機絕佳的突發驚嚇❹。

為了增加演員的驚訝感，馬歇爾讓扮成怪物的演員與主要角色們分開行動。「她們完全不知道怪獸會長怎樣。」導演在「Indie London」訪談中表示，「她們真的因此緊張得要命，所以我們拍這一個鏡頭的時候，怪物一進場，她們馬上驚呼，連聲尖叫往黑暗的地方跑。」麥唐納的說法不同：「尼爾事前把我們分開沒錯，但是我們早就知道那些是全身抹滿潤滑劑的蘇格蘭佬，我們知道那不可能會有多恐怖。」

不管是不是蘇格蘭佬扮的，馬歇爾在早期就細心埋下了怪獸存在的概念。她們在第一個洞穴空間時，莎拉環顧四周，鏡頭左邊遠處角落有個蹲伏的身影❶。遇到落石之後，莎拉曾用手電筒照上方的岩棚，發現了某種側影，一回來看又不見了❷。觀眾有可能重看好幾遍都不會發現這些細節，但是這些安排的效果會讓觀眾跟演員一樣，懷疑黑暗地底可能有什麼東西存在，即使無法確定究竟為何。

在第一波大驚嚇之後，麻煩真的來了。荷莉遇難，遭怪獸吞噬，一行人走散了，朱諾受了重傷──所以拋下貝絲──而貝絲則揭露了莎拉的怯懦，以及自己與莎拉的丈夫有染的事實。電影當然沒有留時間給角色進行內心戲。馬歇爾執導的對質充滿激烈的情緒，隨後的片段更是噁心到經典，十字鎬刺穿顱骨、手指戳進眼窩、頭部重擊牆面❺。

　　同時，還有運用想像力來倒人胃口的怪獸，牠們皮膚幽白，帶有光澤，口水直流☺，演化路徑也算是具有一定說服力，《深入絕地》可被看作是「快樂的怪獸社會被一群女生襲擊的故事」，馬歇爾對「KPBS」表示：「因為她們施予怪獸的恐懼與痛苦就跟怪獸回敬的一樣多。」確實，隨著電影發展，觀眾也看著莎拉脫離受害者身分，變身狂戰士。「她必須變得跟怪獸一樣原始且殘忍。」馬歇爾說，「她一手拿火把，一手拿骨頭站立的畫面，讓我心想：『這象徵著她的旅程。』她幾乎變成牠們的一分子。」

　　活到最後的只有莎拉與朱諾，她們得面對一整個洞窟的怪獸。莎拉以石頭終結貝絲的生命，好讓貝絲不再受苦，也得知朱諾的背叛，她以十字鎬攻擊對手的腿，隨後迎向自由。但是，就算是這一刻，還是有種威脅未除的感覺，沒有戰勝，只是成功閃躲，而且朱諾還被留在無盡的黑暗中，無聲的大軍在她上方集結➋。

　　莎拉也沒能逃出去。在英國發行的強化版，加了一段戲，她成功挖開地面，破土重獲新生。她跑向車子，盡速離開該地，遇到了運送木材的卡車，讓她想起奪走家人的悲劇。她終於開到離洞窟遠遠的地方之後，她停下車來，靠著車窗吐了，沒想到朱諾卻突然出現在她身邊➍，告訴她這不過是在做夢。

　　下一幕，莎拉在地底醒來，耳中充斥生物在身邊聚集的噪音。這段劇情翻轉不只是殘忍無比，還借力使力推翻怪物只不過是種隱喻的揣測。美國版的結局讓她真的得到了自由，而二〇〇九年推出的普普續集，劇情也是延續該版。

　　揣測理論的邏輯是這樣的：莎拉有創傷後壓力症候群，正在服用精神治療藥物，而藥效在這場歷險中持續消退，所以女兒的幻覺不斷入侵她的現實世界。此外，莎拉也是第一個看到怪獸的人，她的尖叫聲還曾一度與怪獸的尖叫聲融合成一體。有沒有可能怪獸是她幻想的產物，而她成了殺人兇手？或是，整個探勘活動都只在她潛意識之中發生，不同的朋友則是她人格的不同面向（貝絲是忠誠、朱諾是性慾、荷莉是冒險，以此類推），而怪獸則是精神世界的惡魔？電影中沒有太多東西能佐證這番理論，但也很難一笑置之。

　　電影開頭的醫院場景中，觀眾聽到了心律偵測儀器發出水平線的警告音，表示莎拉心跳停止了，然後才看到莎拉在黑暗中奔跑。後來，她的女兒在夢中變成怪獸。最後，也是最謎的設定，莎拉一直看到女兒的五歲生日蛋糕，但是電影結尾處，五根蠟燭變成了六根，六也是進入洞窟的人數。

　　雖然電影的小設定讓人非常想一探究竟，不過要是延伸得太遠，就忽略了作品本身的恐怖力道。洞窟裡的危險過於清晰可見，怪獸的實體感過於活生生，發生的暴力也太過血淋淋，很難說是莎拉的幻想。而且，創造出像是真實夢魘的處境，卻竟然真的只是場惡夢，也太殘酷。

延伸片單

《噬血地鐵站》

（*Creep*，二〇〇四年）

英國作家暨導演史密斯（Christopher Smith）的出道作頗為巧妙，與一九七二年薛曼（Gary Sherman）《末日狂城》（*Death Line*）極為相似，後者描寫倫敦地鐵的羅素廣場站，有食人魔出沒，專挑落單旅客下手。公司聚餐結束後，剽悍的倫敦女子凱特（彭特〔Franka Potente〕飾）遭到同事蓋伊（雪菲爾〔Jeremy Sheffield〕飾）襲擊，又受困於倫敦地鐵，無法離開。她遇上關切事件的地鐵員工、流浪漢，還有住在地鐵裡伺機狩獵的畸形殺人犯（哈里斯〔Sean Harris〕飾）。電影擅長運用場景，過於明亮的售票亭、漆黑無比的地下道，都讓人緊張，但是最令人注目的還是哈里斯的演出。他有著像鬆餅一樣的恐怖外皮，像隻爬蟲類😨，酷愛穿著外科醫師服動手術🕐，絕對是個壓迫感沉重、讓人印象深刻的反派角色。電影第一次的揭露場景還讓人聯想到《深入絕地》的紅外線嚇人把戲，手電筒在黑暗中閃爍，照亮了哈里斯殘破的面容⚡。

《忐忑》

（*As Above, So Below*，二〇一四年）

約翰·艾瑞克·道鐸執導的歡樂拾獲錄像恐怖片，女主角史嘉莉（維克絲〔Perdita Weeks〕飾）個性莽撞、與父親關係微妙，讓這部頗有蘿拉·卡芙特大冒險的風格。她找來了歷史專家（費德曼〔Ben Feldman〕飾）、攝影師（霍奇〔Edwin Hodge〕飾）與巴比為首的（西維〔François Civil〕飾）眾法國探險員，帶著一行人下探巴黎地底墓穴，尋找傳奇鍊金術師與賢者之石。他們行經崎嶇漫長、滿布骷髏、適合迷路的隧道，一切的危險還只是開始🕐。到了地底，他們經過正在舉行儀式的邪教徒，這些人赤身露體，還發現了一架老式電話☎，而電話居然還會響，也遇到了失蹤已久的探險家「鼴鼠」（尼柯梅德斯〔Pablo Nicomedes〕飾），後者語焉不詳地告知：「唯一的出口在下面。」這群人很快地就開始在原地打轉、嚇得不知所措，懷疑自己是否還有一線生機。

《肉獄》

（*Raw*，二〇一六年）

由茱莉亞·迪古何諾（Julia Ducournau）執導編劇，法國／比利時合拍的肉體恐怖電影，揉和以性為主題，感官強烈的象徵手法，電影畫面令人難忘。一輩子茹素的朱絲汀（馬里利埃〔(Garance Marillier〕飾）與姊姊（朗夫〔Ella Rumpf〕飾）在同一所獸醫學院就學，她與其他新生在「迎新週」活動上經歷了一連串不人道的折磨儀式，有個畫面呈現學生們慢動作朝著鏡頭爬去，非常令人不安😨，彷彿某種外來新生物或爬蟲動物。朱絲汀在活動中身上沾滿動物的血，還被迫吃下兔腎，導致她腹部長滿噁心的疹子😷。隔天她開始感覺到對肉食的渴望，人肉還更香。在劇情轉折處，她吸吮別人的斷指，吃得津津有味😋，此處畫面太過血腥，導致多位觀眾在電影節觀影時昏厥。隨著故事發展，姊妹倆在空無一人的大馬路上遊蕩，等車子經過時跳出來，以獲取新獵物。而朱絲汀既然已經開始殺人，怎麼樣才會讓她停下來？

鬼哭狼嚎
禁止在懸崖野餐

上映：二〇〇五年

導演：葛格・麥克林（Greg McLean）

編劇：葛格・麥克林

主演：約翰・賈瑞特（John Jarratt）、
納森・菲利普斯（Nathan Phillips）、
凱桑德拉・馬格拉絲（Cassandra Magrath）、凱斯蒂・莫拉希（Kestie Morassi）

國家：澳大利亞

次分類：連續殺人犯

死亡空間

閣下知覺刺激

猝不及防

瞠怪哭嚎

不祥預感

詭異不安

在劫難逃

販賣折磨的煽情片很少會讓人感到恐怖，因為那類電影誤解了恐怖電影的運作方式。重點不在施虐，而是觀眾對凌虐的恐懼；重點也不在角色逃不了，而是他們或許還有一線生機。

本片靈感來自澳洲內陸偏遠地區的殺人犯，如伊凡・米雷特（Ivan Milat）、布萊德・詹姆斯・梅鐸（Bradley James Murdoch）。不過，本片的威力多數不是來自暴力場面——在片中大多以暗示方式帶過——而是觀眾對主角們的關切之情，因為演員的表現頗為討喜，觀眾在他們落難前也跟角色相處了不少時間。

開頭是西澳布魯姆的陽光大海，第一幕主要跟著英國女孩莉姿（馬格拉絲飾）、克莉絲蒂（莫拉希飾）行動，她倆休學壯遊中——不過兩位演員其實都來自澳洲——同行的還有來自雪梨的大男孩班（菲利普斯飾），他們要橫越內陸去凱恩斯。這段劇情最大的戲劇張力來自莉姿與班之間的曖昧元素，兩人到底會不會在一起？（來爆雷：會。爆雷第二彈：其實也沒差。）而這段旅程將他們的生活脫離掌握，即使氣氛歡樂，敘事也暗示著危險將至。

南方怪譚元素上桌了，觀眾看到路標指示牌

上有著彈孔🕐、異國鳥類驚飛、荒漠中只有一台孤孤單單的車。不過，要等到車子開到鴯鶓溪才開始出現明確的威脅，一旦離開此處，要開很遠才能找到下一個加油站。班在酒吧付帳，有位缺牙的當地人（麥克非〔Andy McPhee〕飾）拿女孩們發揮，語出下流，雖然劍拔弩張的情勢很快就降溫了，但事後鏡頭額外秀出該男子和同夥，顯然暗示著，這路上將少不了沙豬男的威脅。

　　他們到了狼溪，這是個隕石巨坑，根據班的說法，也是「世界第五大看得見幽浮的地區」，三人發現手錶不走了，而車子也發不動了。「看來我們得在這過夜了。」班表示。「爛死了。」克莉絲蒂抱怨。「賤貨。」班低語。三言兩語間就證明了人與人之間的情誼遇到危難時可以多快崩毀。後來，米克・泰勒（賈瑞特飾）開著卡車路過，他熱愛吹噓，住在內陸，提議帶三人前往自家營地，位於廢棄礦場之中——這個設定很接近米雷特案。三人別無他法，只能同意前往，沒想到一覺醒來卻遭綁縛（莉姿）、凌虐（克莉絲蒂）、被釘十字架（班）。

　　「澳洲文化就是豔陽海灘、鱷魚先生之類的東西，而澳洲的陰暗面也是排外主義、恐同、性別歧視、種族歧視，我們把這些推到一旁視而不見，但這些確實

「我就到處走走，你懂的，我也知道接下來會在哪出現。」──米克‧泰勒

存在，還頗為盛行。」麥克林在「convictcreations.com」網站上表示，而他的電影中，上一分鐘還在開玩笑，下一分鐘就風雲變色❹──甚至還借用了鱷魚先生的經典台詞「那才不是刀子！」──米克是在這兩種極端之間轉換的絕佳人選，澳洲過頭的陽剛氣質與嚴峻的大自然環境，所孕育出來的有毒人格。「從雪梨來？那是澳洲娘砲集散地耶！」他對班這麼說，馬上接著：「跟你開開玩笑的啦，小老虎。我沒去過雪梨。」

米克就像《德州電鋸殺人狂》裡的家族，以殺戮「害獸」維生，直到現代防治藥物害他失業，他只得把注意力轉移到人類身上。他用鐵鍊拴著克莉絲蒂，讓她半裸、戲弄她，這時觀眾在背景裡看到一具無頭屍體☺，來自上一位受害者，她曾經在這裡「活了好幾個月」。麥克林告訴流行文化誌網站「Assignment X」：「對我來說，想到有個神經病會把人抓走，又不會讓對方死掉，是你能想像得到最恐怖的事情。」

莉姿開槍打中米克、拿刀刺中他之後，帶著克莉絲蒂逃跑，但是故事不斷折磨觀眾──她們先是必須在米克身上找鑰匙，再來又得折返營地以尋覓另一台車。在觀眾明白米克有多殘忍之後[5]，緊張程度更是有增無減。

「求求你不要離開我。」克莉絲蒂哀求莉姿，她的演出令人心碎，「萬一他又抓到我怎麼辦？」

米克的車庫充滿受害者的車，裡面有來自不同國家的貨幣，牆上釘滿駕照，觀眾開始明白米克的犯罪規模。莉姿還發現了班的錄影機，顯示早在他們待在鴯鶓溪之時，米克的車就已經停在

後面了。米克持刀在後座裡❶等著莉姿，彷彿要證明他隨時隨地都可能出現，他威脅切斷莉姿的脊椎，把她做成人頭樁。這也是米雷特案的特徵。

克莉絲蒂成功逃到了大馬路上，卻遭到米克射殺，彷彿是在打獵。同時，班努力掙脫，奔向自由，卻被指控殺害同行友人，兩人的屍體從未被發現。班與兩位女孩只有一度試圖找尋彼此，不過在電影中刪掉了那一幕，也顯示出作品背後的悲觀主義。

最後一個鏡頭中，米克拿著步槍，邁步走向澳洲內陸的赤紅夕陽。他的輪廓融入天空，才消失進入地平線中，暗示他不只是等待下一個受害者的殺手，而是環境元素之一，沒有人能阻止他──他就是本地風景的一部分。

延伸片單

《會客時間》

（*Visiting Hours*，一九八二年）

羅德（Jean-Claude Lord）執導的加拿大虐待殺人狂電影，比同時期作品高一個檔次，反派霍克（艾恩塞德〔Michael Ironside〕飾）刻畫詳實，是個有厭女情結的神經病，他對女權記者黛博拉（格蘭特〔Lee Grant〕飾）的電視節目非常不爽，闖進她家對她施暴。這段劇情非常緊繃，有兩處很棒的突發驚嚇❹──不過第一回是黛博拉養的鸚鵡脫籠後撲向鏡頭──黛博拉最後被送進醫院。她在醫院裡結識了好心的護士薛拉（保爾〔Linda Purl〕飾），卻導致霍克也對薛拉下手。霍克作為反派十分稱職，濕黏的皮膚、易怒的性格，在切斷老婆婆的維生系統後，還會把病人無助的樣子拍下來，又做得到在黛博拉麻醉生效時溜進手術房。

《顫慄》

（*Haute Tension*，二〇〇四年）

亞歷山大・艾亞出道之作，能列入影史上最能污辱觀眾的劇情轉折之一，不過以營造懸疑勝過實質的作品來說，本片難有敵手。瑪麗（迪法蘭斯〔Cécile de France〕飾）、愛麗（麥雯〔Maïwenn〕飾）這對戀人前往法國鄉間的老家度假，但晚上有人闖入（南宏〔Philippe Nahon〕飾），殺了瑪麗全家人，把愛麗綁到廂型車裡，瑪麗則緊追在後。電影配樂像是燃燒的細胞突觸，搭配砍頭灑血的噁心感☺，這部家園遭襲的電影名符其實，引起顫慄❶。瑪麗尾隨兇手到加油站試圖找人幫忙──不幸失敗──故事節奏沒有絲毫減速的意思➋。本片拍得很美，剪輯讓人喘不過氣，電影傳達出暴力運作的真實感，角色揮舞斧頭、鐵刺網木樁、圓鋸機來傷害彼此，盡可能製造創傷。

《噩夜》

（*In Fear*，二〇一三年）

新婚夫婦湯姆（迪西鐵克〔Iain De Caestecker〕飾）、露西（安格拉特〔Alice Englert〕飾）出門參加愛爾蘭的音樂節，途中想在偏僻的旅館留宿，慶祝結婚滿二週。問題是，根本找不到旅館，他們跟著路標前進，卻一直在原地打轉。湯姆抱怨：「我們迷路了。這根本是他媽的迷宮。」導演勒福林（Jeremy Lovering）為這段旅程中注入了私密、即興的氣氛，觀眾感覺跟角色一起坐在車裡，感覺他們的困惑漸漸變成驚恐。修長的樹木與狹窄的車道，一到了黃昏變得不懷好意❹。湯姆停車尿尿時，露西看到車燈照亮的黑暗中有個人影❶，後來兩人還發現露西的衣服被扔在路上。顯然有人在惡搞他們。第三幕雖然沒有令人意外的發展，整部電影卻有十足低氣壓，讓人想入非非。

靈異孤兒院
消失的孩子

上映：二〇〇七年

導演：胡恩‧安東尼奧‧巴亞納（Juan Antonio Bayona）

編劇：賽吉歐‧桑奇斯（Sergio G. Sánchez）

主演：貝琳‧洛達（Belen Rueda）、
費南多‧卡約（Fernando Cayo）、
羅傑‧普林賽普（Roger Princep）、
瑪貝‧蕾芙拉（Mabel Rivera）、
孟澤瑞‧卡魯拉（Montserrat Carulla）

國家：西班牙

次分類：鬼故事

導演巴亞納的出道之作，俐落又扣人心弦，本片結合了細膩的驚嚇手法與幾乎如史匹柏式的情緒衝擊，明顯受益於文壇前輩的滋養，如蘇格蘭作家巴里爵士（J.M. Barrie）《彼得潘》，以及描寫超自然現象的亨利‧詹姆斯《碧廬冤孽》。劇本由桑奇斯在一九九〇年代中期完成，執行製作人是多羅（Guillermo Del Toro），片中有個配角以後者命名，劇情層次鬆散，充滿各種企圖與過去溝通但沒有成功的人，而犯罪事件懸而未決，無人聞問、船過水無痕。本片的女主角（洛達飾）甚至從先生那裡得到了一條獻給聖安東尼的項鍊，他是掌管失物的聖人。至於電影最初的片名呢？「失蹤男孩」。

蘿拉與先生卡洛斯（卡約飾）帶著領養的兒子西蒙（普林賽普飾）搬回她成長的孤兒院，她希望有天能重啟孤兒院，給身障的孩子一個家。西蒙身上有人體免疫缺損病毒，總愛跟看不見的朋友玩──其中一個是他在附近海灘的洞穴裡遇到的。身懷祕密的社工貝林娜（卡魯拉飾）跑來孤兒院探門路。孤兒院開幕的派對上，西蒙失蹤了，數月過去，蘿拉必須學習跟看不見的朋友打交道，了解他們過去發生的事情，這些孩子其實

「你聽到了，但沒聽進去。眼見並不為憑，反過來才對，你得先相信，才會看見。」——蘿拉

曾經住在孤兒院裡。洛達的演出得到西班牙哥雅獎提名，如果你知道她在現實生活中的孩子真的有一個失蹤了，會更加敬佩她的表現。

電影前半小時花在鋪陳背景與提供暗示，第一次的超自然現象發生在派對上。蘿拉穿過人群，發現有個小男孩跟著她，頭上套著一個布袋面罩。原來他是湯瑪斯，是一個畸形的孩子，幾年前死在洞穴裡。巴亞納在「Indie London」訪談中表示：「我希望湯瑪斯的畸形對觀眾而言有感染力，這也是布袋上有個虛弱微笑的原因，那是愛他的媽媽縫上去的，帶著媽媽無條件的愛。」不管背後原因是什麼，看起來實在很毛，湯瑪斯站在走廊盡頭盯著蘿拉❶、衝向蘿拉❶想把她鎖在浴室裡，都很詭異。蘿拉脫困後，卻到處找不到湯瑪斯，

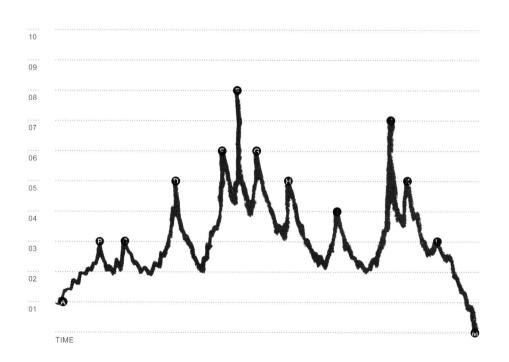

也找不到西蒙，只瞥見有個小孩孤孤單單地站在海邊洞口，而潮水漸漲。

六個月過去，所有的人還是寄望能找到活著的西蒙。不過電影並不想照著觀眾的期待走。貝琳娜沒有全盤托出自己所知——她曾經在孤兒院工作，湯瑪斯是她兒子，而且她下毒害死了院裡讓湯瑪斯溺斃的孩子們——但貝琳娜很快就下台一鞠躬了，還附送雙重突發驚嚇，先是她被救護車撞了，然後短暫地恢復生命跡象⚡，臉的下半部卻全毀☠。

本作大部分的劇情著重在角色描寫，而不是超自然現象。有一幕鬧鬼場景倒是很棒，卡洛斯上床躺在蘿拉身邊，蘿拉把心事告訴先生，但是卡洛斯卻突然從浴室冒出來，原本跟蘿拉躺在一起的身形不見蹤影，不管那是什麼🌙。故事也有一場典型且冷靜的降靈會，藉此講述貝林娜對孩子們做了什麼；再來就是本片最有名的場景，蘿拉試著以玩一二三木頭人來與孩子們溝通。

這段劇情不尋常地以手持攝影機拍攝，結合驚慌感與情緒渲染力。蘿拉倒數、敲打牆壁，再轉身查看身後空蕩蕩的房間🎞。她第一次回頭，什麼都沒有，第二次，門開了🌙，再來，出現了小孩的鬼魂，然後越來越多。她最後一次轉身時，鏡頭停駐在她的臉上，有隻手摸著她的肩膀，而孩子們穿越房子，帶她到西蒙長眠之地。

令人傷心的是，西蒙其實一直都在房子裡，被關在隱藏地下室，他在派對當天跌了下去，折斷了脖子。更糟糕的是，這是蘿拉害的——她在樓上櫃子裡找東西的時候，搬動了一些建築材料

擋住了出口，害他出不來，他的命運因此走到了終點。蘿拉找到西蒙屍體的時候，觀眾可以看到暗處有個人影❶，不過這一幕的感覺不太恐怖，反而較為奇幻，淒涼而美麗。巴亞納表示：「我熱愛恐怖類型片，但是我也想要超脫它。」

　　蘿拉獨自坐在西蒙的屍體旁，服下過量的安眠藥，「醒來」之後看見廢棄燈塔的光。在這裡，西蒙還活著，房間裡有許多孩子──包含湯瑪斯──他們挨著她想聽故事。「很久以前，海邊有座房子，失蹤的孩子們都住在那裡。」她開始說故事。這位母親照顧的男孩女孩，都永遠不會長大。

延伸片單

《重生墳木》

（*Wake Wood*，二〇〇九年）
由基丁（David Keating）執導的愛爾蘭民間傳說恐怖電影，講述派翠克（吉倫〔Aidan Gillen〕飾）、露易絲（布里斯托〔Eva Birthistle〕飾）年幼的女兒愛麗絲（科訥力〔Ella Connelly〕飾）遭瘋狗咬死，夫妻倆搬到醒木村療癒心中哀慟。情節讓人聯想到《禁入墳場》（*Pet Sematary*），當地人亞瑟（史拜爾〔Timothy Spall〕飾）表示兩人可以用古老儀式讓愛麗絲復活三天，儀式內容包含挖出愛麗絲的墳墓、切斷她的指頭☺，並在一場火焰、泥濘、鮮血交織的混亂中，讓她借別人的身體復活。村中居民問愛麗絲問題時，她露出了犬隻般的利牙❓，還踰越了村中的界線，導致大量出血⚡，看起來像是要再度死去。第三幕轉為常見的兒童殺人戲碼，尾聲的殘酷則難以言明。

《被遺忘的男孩》

（*I Remember You*，二〇一七年）
改編自作家伊莎·西格朵蒂（Yrsa Sigurðardóttir）二〇一〇年同名小說，由阿克塞爾森（Óskar Thór Axelsson）執導、共同編劇，本片為冰島懸疑恐怖電影，描述失蹤兒童帶來的悲傷與陰影，採雙線敘事，一是愛子失蹤的博士弗烈爾（喬罕納森〔Jóhannes Haukur Jóhannesson〕飾），二是卡特琳（關蒙斯朵蒂〔Anna Gunndís Guðmundsdóttir〕飾）與先生（克里斯楊森〔Thor Kristjansson〕飾）、好友（愛蘭斯朵蒂〔Ágústa Eva Erlendsdóttir〕飾）在冰島小島上整修荒廢老屋。卡特琳想從溪水裡拿冰鎮啤酒時，身後出現了戴兜帽的小孩身影⚡，總是趁她獨自一人時糾纏她，不論她走去哪——包含令人感到幽閉空間恐懼的地窖🌙。同時，弗烈爾則看到兒子的幽魂帶他前往醫院的太平間，那裡有具老年女性的屍體，原來就是串起這兩個故事之間的線索。

《魔鬼的門口》

（*The Devil's Doorway*，二〇一八年）
本片的基本設定不脫二〇一三年作品《邊緣禁地》（*The Borderlands*），不過導演克拉克（Aislinn Clarke）另闢蹊徑，拍出了一部拾獲錄像恐怖片。這是影史上第一部由女性導演執導的北愛爾蘭恐怖片，以天主教瑪德蓮洗衣房事件為主題，描述懷孕少女被迫工作，遭受的虐待還經過國家認可。一九六〇年，湯瑪斯神父（羅迪〔Lalor Roddy〕飾）、約翰神父（佛林〔Ciaran Flynn〕飾）前往一間修道院記錄一起通報的神蹟，修女長（貝倫〔Helena Bereen〕飾）頗有威嚴。他們在夜裡被孩童的笑聲驚醒😨，意外發現地下室裡有名被鐵鍊鍊住的懷孕少女（寇〔Lauren Coe〕飾）。兩人跟著一個不說話的長髮身影🌙來到了祕密房間，該處是為了黑魔法彌撒所設。導演善於利用形式製造陰森，質疑失蹤兒童、大量墳墓等尖銳問題也絲毫無懼。湯瑪斯神父提醒觀眾：「我見過的邪惡，總是人類。」

錄到鬼
對社區發動攻擊

上映：二〇〇七年

導演：豪梅‧巴拿蓋魯（Jaume Balagueró）、
帕卡‧布拉扎（Paco Plaza）

編劇：豪梅‧巴拿蓋魯、路易斯‧貝爾德侯
（Luis A. Berdejo）、帕卡‧布拉扎

主演：曼蕊拉‧薇拉斯朵（Manuela
Velasco）、巴布羅‧羅索（Pablo
Rosso）、費蘭‧特拉扎（Ferrán
Terraza）、戴維‧維特（David Vert）、
候何亞曼‧瑟蘭諾（Jorge-Yamam
Serrano）

國家：西班牙

次分類：拾獲錄像

死亡空間

閻下知覚刺激

猝不及防

詭怪喧嘯

不祥預感

詭異不安

在劫難逃

巴拿蓋魯與布拉扎合作執導的拾獲錄像作品將背景設在巴塞隆納一間正在隔離的公寓，從一樓一路往上拍到頂樓，張力也不斷升高。套路頗為簡單：深夜電視節目《當你安睡時》主持人安琪拉‧維黛（薇拉斯朵飾）帶著攝影師巴布羅（羅索飾），跟著消防員曼努（特拉扎飾）、艾力克斯（維特飾），拍攝例行的外勤工作，卻發現一行人落入了殭屍感染的一級戰區。本片以電視攝影機的單一視角拍攝，將觀眾推到事發現場，壓力爆表，驚慌感幾乎將人淹沒。

安琪拉一行人剛抵達大樓，就發現住戶在大廳徘徊。有位憂慮的母親帶著生病的女兒珍妮佛（希爾瓦〔Claudia Silva〕飾），說自己聽到二樓公寓傳來尖叫聲。而這尖叫聲原來是來自一位老婆婆（卡波內〔Martha Carbonell〕飾），現場已經有警察抵達了。消防員朝老婆婆的公寓前進，破門而入，鏡頭捕捉到她在走廊底端的模糊身影，她身上沾血、衣衫不整、狀態困惑。他們一靠近老婆婆，她突然攻擊較年長的警察（吉爾〔Vincent Gil〕飾），咬破他的喉嚨，鏡頭猛烈震動、歪斜。樓下的住戶發現政府單位下令封鎖大樓，混亂頓生，人們互相攻擊，艾力克斯倒地

不起，發出好大的聲響❼。

　　由於演員事先並不知情，所以他們真的被艾力克斯之死嚇了一跳。巴拿蓋魯與布拉扎在事前只有給演員部分劇本，也讓他們維持緊繃、不知情的狀態。與此同時，每出現新的恐怖事件，就讓鏡頭以真誠反饋的方式來移動。「我們希望觀眾跟恐怖的距離更近。」巴拿蓋魯告訴「IGN」，「讓觀眾感覺他們也身在其中。」

　　接下來的故事透過衛生督察員（譚波雷〔Ben Temple〕飾）帶觀眾理解感染的根源。督察獲准在穿戴全身生化保護服的狀態下進入大樓。他向民眾解釋，有隻狗感染了類似狂犬病毒的東西，經由追蹤，那隻狗在這棟大樓裡。那其實是珍妮佛的狗，而珍妮佛也出現了一些症狀。「她只是扁桃腺發炎！」在住戶施壓下，媽媽堅持宣稱，但珍妮佛隨即吐血在媽媽身上，然後跑到了樓上去。

　　老太太的公寓裡，屍體不見了，地上有血痕。安琪拉與同事從走廊❹小心翼翼地移動到大廳，而珍妮佛就站在暗處❶，臉色慘白、雙眼發黑，撲向塞吉歐警官（瑟蘭諾飾）❼。主角群落跑，卻撞上殭屍老奶奶，曼努一棍打在她臉上。從此開始，病毒迅速擴散，居民陸續遭到感染，對著鏡頭狠撲、大叫❺。

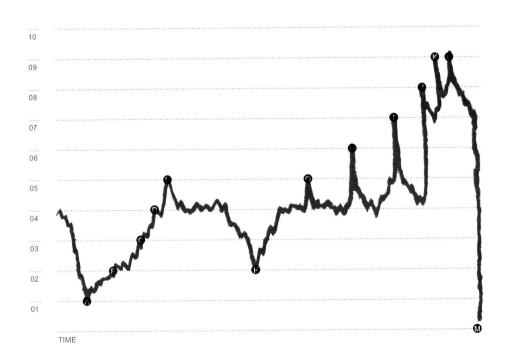

「今晚的《當你安睡時》節目將會跟著一隊消防員，看他們在城市裡巡邏一圈。不僅如此，我們還會帶你看看以前沒看過的東西。」──安琪拉·維黛

　　大樓斷電之後，巴布羅的攝影燈成了唯一的光源。上一秒，閃燈在公寓裡慌張亂轉，因為巴布羅與安琪拉正在找逃跑用的鑰匙Ⓘ，下一秒，這束光打進樓梯間，暴露出所有的人都被感染了，而且他們就是下一個目標。沒有地方可以跑了，只能朝頂樓去。他們在那裡的經歷，是此類型電影中，最令人緊繃的橋段之一。

　　他們把自己反鎖在黑漆漆的公寓裡，卻發現許多宗教肖像、簡報──在電影世界中總是壞消息──一台收錄音機，解釋了感染來源。看來，這座公寓的住戶為梵蒂岡工作，試著治癒一位被附身的葡萄牙女孩，名叫翠絲塔娜。可是，她身上的酵母卻卻產生變異，變得具有傳染性，疫情也因此爆開，而她人被關在頂樓等死。話到此處，天花板的活板門突然打開了，當巴布羅前往查看時，鏡頭旋轉了三百六十度，被感染的孩子縱身一躍進入畫面裡Ⓙ，攝影機的燈光熄滅。

　　最後一幕是以病綠色的夜間模式拍攝而成，安琪拉彷彿溺水之人，伸手想抓住巴布羅，但鏡頭掃過房間時，觀眾可以看見有個可怖的身影站在走廊盡頭Ⓛ。那是身體特徵突出的演員傑維爾·伯特所飾演的恐怖翠絲塔娜──過於高大、過於細瘦、修長到怪異的境界Ⓚ──她正朝兩人前進，腳步笨拙，手上鐵鎚高舉，安琪拉眼中的恐懼如果是真的，也很能想像。

　　巴布羅在一陣暴打中身亡，剩下安琪拉獨自與攝影機相對，隨後她也被拖進黑暗中，下落不明，直到二〇〇九年的精彩續集《錄到鬼2：屍控》（[Rec]²）。「曼蕊拉一直問我們，『我最後會不

會死？』我們告訴她：『想辦法活下來，我們也不知道劇情會怎麼發展。』」布拉扎在「Tout Le Cinema」訪談中表示。「她真的很害怕，可以感覺得到。」觀眾真的感覺得到。搖晃的鏡頭、崩潰的尖叫、突如其來的暴力，都讓《錄到鬼》看起來不太像虛構故事電影，反而像是第一線新聞報導。安琪拉最後在絕望中所說的最後一句話，是重複她曾說過的話：「我們得把一切都錄下來，巴布羅，看在該死的分上！」——這可能就是此類電影的座右銘了。

延伸片單

《活死人之夜》

（*Night of the Living Dead*，一九六八年）
以低廉成本、高效率拍攝而成的黑白電影，由喬治・安德魯・羅梅羅執導，是殭屍電影的里程碑作品，幾乎所有的驚嚇橋段都在開頭前十分鐘發生。在一處偏遠的墓園裡，芭芭拉（歐迪亞〔Judith O'Dea〕飾）、強尼（史專納〔Russell Streiner〕飾）姊弟在父親墳前獻花，卻在墓園裡遭到一個衣衫襤褸、腳步跟蹌僵硬的老人攻擊●。強尼遇害，芭芭拉逃到附近的農家，卻在樓梯上發現一具染血的屍體●，屋外聚集起成群的活死人。雖然故事節奏、演員表現並不是很工整，但電影有種永無止境的虛無氣氛，才是真正恐怖之處。殭屍一再出現●，孩童攻擊──甚至吃掉──自己的父母。身為主角的非裔美國人班（強森〔Duane Johnson〕飾）是唯一令人同情又演得不錯的角色，卻不由分說地被民兵擊斃。

《索命影帶2》

（*V/H/S/2*，二〇一三年）
採用拾獲錄像分五段敘事，有鬼、有殭屍、有外星人，最為傑出的片段是「避風港」。由提摩・塔堅德（Timo Tjahjanto）、蓋瑞斯・艾文斯（Gareth Huw Evans，另有作品《全面突襲》〔*The Raid*〕）合作執導的另一部大亂鬥作品，讓人腎上腺素直飆。新聞工作小組得到印尼邪教教主「父親」（庫南德〔EpyKusnandar〕飾）首肯，得到機會前往「天堂之門」一探究竟，團隊包含亞當（阿爾巴〔Fachry Albar〕飾）、麗娜（拉許德〔Hannah Al Rashid〕飾），不料這次機會卻超出他們所想──尤其是麗娜。她稱讚學童很美，孩子卻告訴她：「比不上你未來的小孩。」然後，在父親一聲令下，大屠殺開始了。背景音樂播著讓人頭皮發麻的經文唱誦●，亞當在聚會所裡奔跑，經過的諸房間裡有中毒孩童，還有信徒讓自己腦袋開花，還恰好看到東道主在浴室爆炸，鮮血飛濺，噁心巴拉。不過，等他發現人在產房的麗娜，事情才剛開始變瘋狂。

《煉獄迷宮》

（*Basking*，二〇一五年）
本片身是短片，為土耳其導演肯・艾弗諾（Can Everol）出道作品，像杯有毒的雞尾酒，混合後設不祥預感●與噁爛畫面●，威力極端，連英國恐怖作家巴克（Clive Barker）可能都得喊暫停。一組警察小隊在路邊享用看起來真的很噁心的烤肉，接到通知前往一座位於荒山野嶺的廢棄警察局，旅途也是場惡夢。好不容易抵達之後，藉著手電筒的光，進入建築內往下探──恐怕真的是下地獄。他們發現了一名面目全非的男子（切拉荷谷〔Mehmet Cerrahoglu〕飾），他正在進行的事情喪心病狂，就算放到波希的恐怖畫作中也很合理。挖眼珠、破肚腸，活生生的毛蜘蛛在人嘴裡跑來跑去，一旁有罩著布袋的惡魔尖叫、交配●。學到了什麼教訓？「地獄不是某個等你去的地方。」男子說，「你帶著地獄同行，每分每秒。」

陌路狂殺
死亡的臉孔

上映：二〇〇八年
導演：布萊恩・柏提諾（Bryan Bertino）
編劇：布萊恩・柏提諾
主演：麗芙・泰勒、史考特・史畢曼（Scott Speedman）、奇普・威克斯（Kip Weeks）、潔瑪・沃德（Gemma Ward）、蘿拉・瑪哥里斯（Laura Margolis）
國家：美國
次分類：家園遭襲

死亡空間
☻☻☻☻☻☻☻☻☻☻☻

閣下知覺刺激
❓❓❓❓❓❓❓❓❓❓

猝不及防
⚡⚡⚡⚡⚡⚡⚡⚡⚡⚡

醜怪噁爛
☻☻☻☻☻☻☻☻☻☻

不祥預感
◔◑◑◑◑◑●●●●

詭異不安
☻☻☻☻☻☻☻☻☻☻

在劫難逃
➤➤➤➤➤➤➤➤➤➤

　　家園遭襲這個次分類充斥著廉價又難看的驚嚇手法，布萊恩・柏提諾倒是端出了一部俐落的巧妙之作，還有頗為少見的縝密。電影中的入侵者有三位（威克斯、沃德、瑪哥里斯飾），沒有名字，戴著毫無表情的雜貨店面具，偷偷摸摸有如鬼魅，也像是《月光光心慌慌》裡的麥克・邁爾斯。他們的計畫不只是凌虐，還想玩弄受害者，也就是片中瑟瑟發抖的夫妻，克麗絲汀（泰勒飾）與詹姆斯（史畢曼飾），他倆在深夜抵達地處偏僻的家族避暑小屋。

　　柏提諾的靈感來自曼森家族命案，以及兒時鄰里間發生的多起闖空門事件，為故事注入個人情感，甚至把兒時的地址拿來用在電影中。「我想要讓電影盡可能貼近現實。」他在網站「comingsoon.net」如此表示。

　　電影開頭借用了《德州電鋸殺人狂》的技巧，透過字幕與旁白暗示觀眾電影所演的是真實事件，而且由於事件本身過於恐怖，其中細節「依然尚未完全被了解」🕐。接下來的是以車上視角帶觀眾看周遭的其他房子，天色逐漸轉黑，這是希區考克的老伎倆，暗示觀眾這種事可能發生在任何一棟房子裡。最後是兩位摩門教徒（費

「哪有人會站在那邊還那樣盯著我們看？他們一定是有什麼打算。」──詹姆斯

雪〔Alex Fisher〕、克萊頓路斯〔Peter Clayton-Luce〕飾）發現作案現場，並報警處理。「這裡到處都是血跡。」他說。是誰的血，則有待故事揭曉。

　　開頭短短幾分鐘可說是盡力在吸引觀眾注意力，因為接下來有足足半小時幾乎都在描繪角色，沒有想要驚嚇觀眾。克麗絲汀與詹姆斯剛離開一場婚禮會場，詹姆斯在那裡求婚了，克麗絲汀卻沒有接受。所以，他們回到家時，身上穿的是禮服，而家裡事先已撒滿了玫瑰花瓣，氣氛雖然緊繃卻帶有柔情，兩人處在一種尷尬狀態，還沒來得及回神，是彼此最親密的陌生人。正當他們準備要像一般恐怖電影典型受害者進行性行為之時，致命的敲門聲響起。「塔瑪拉在家嗎？」有

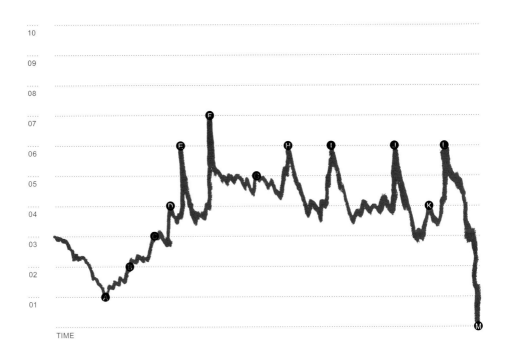

TIME

個女孩問，黑暗中只能看見她的側影。「真是奇怪。」詹姆斯送走訪客，把前門的燈裝回去。但這一切只是開始。詹姆斯開車出門散心，同一個女生又走回來了，還問了同一個問題，這回屋裡的回應更加短促。

她走後，克麗絲汀鎖了門，廣角鏡頭呈現出她孤零零地在空蕩蕩的房子裡，突然顯得脆弱無比。接著是類似運用死亡空間的驚嚇手法，也是本片最為人稱道的常用技巧。克麗絲汀朝廚房移動，心裡沒什麼想做的事，有點緊張，為自己倒水喝，她身後的畫面中，似乎浮現了一張戴面具的臉（威克斯飾）**E**，越來越靠近**F**、越來越清晰可見。直到導演切換到另一個角度的鏡頭，畫面中的面具才消失。

後來，該男子再度出現在窗邊**F**，劇情也開始加速發展。克麗絲汀大叫一聲，音樂不斷循環重複**G**，讓人發狂。前門開了，一位戴面具的女子（沃德飾）站在那裡。克麗絲汀退到臥室裡，事情看似不能更糟了。不過，一如喜愛本作的史蒂芬・金曾對「EW」所言：「恐怖作品重點不在於奇觀排場，那永遠不會是重點。恐怖是，你不認識的女演員，可能是鄰居小女孩，拿刀躲在櫥櫃裡，而我們知道她永遠沒機會用那把刀。恐怖是《陌路狂殺》裡的麗芙・泰勒企圖躲到床底下……然後發現她擠不進去。」

入侵者大舉侵門踏戶的時候，詹姆斯回來了。電影出現了一個模式：兩人企圖逃跑，三個壞人之一會從暗處冒出來阻止他們，而他們會落入比逃跑前更脆弱的處境，不斷強化兩人被入侵

者玩弄在股掌之間的氣氛❼。

　　詹姆斯的朋友麥可（哈沃頓〔Glenn Howerton〕飾）到他們家來接詹姆斯，就是個殘酷的例子。麥可走過一片狼藉的房裡，觀眾看到他身後有個陌生男子拿著斧頭伺機而動❹，就在麥可正要轉身的瞬間，詹姆斯開槍射殺麥可❼，誤以為麥可是入侵者之一。

　　電影的訊息很明確，即使帶點虛無主義的氛圍。當人面對真正的邪惡之時，本應拯救我們的人事物，都派不上用場──克麗絲汀解除的火災警報器、在錯誤時機開的槍、只能倒退開的車、所愛之人，無一例外。電影見真章的一幕裡，克麗絲汀與詹姆斯被綁在椅子上，三名陌生人走進來準備殺了兩人。坦白說，很難找到比這一幕更能解釋平庸之惡的案例。一如史蒂芬‧金所寫：「『你為什麼要這樣對我們？』克麗絲汀低聲問道。娃娃臉面具女語氣平淡地回答：『因為你們在家啊。』說到底，一部好的恐怖片所需要提供的解釋，僅此而已。」

延伸片單

《他們》 ···

（*Them*，二〇〇六年）
法國／羅馬尼亞電影，片長幾乎不到七十五分鐘，主要演員只有三人，由默胡（David Moreau）、巴路（Xavier Palud）共同執導的家園遭襲恐怖片，片名點出劇情的沉重感。電影據說是真實事件改編──製作方如此宣稱──大概要過半小時主角才會開始遇到危機。法國夫婦克萊門汀（波娜米〔Olivia Bonamy〕飾）、盧卡斯（柯漢〔Michaël Cohen〕飾）住在布加勒斯特的郊外的別墅裡，附近少有人跡，這個設定大致上表示，本片有許多充滿暗示意味的長鏡頭，空蕩蕩的走廊🕐、到處都是灰綠色調，是法國新極端主義特愛的作風。不過，戴著帽兜的入侵者闖進家裡，偷走了寵物貓，讓夫妻倆飽受折磨，事情越演越烈。電影中間，可憐的克萊門汀遭到追趕，在布滿古董的閣樓與房子之間來回奔逃，給觀眾十足的壓迫感，地下室的場景尤其如此。地下室的天花板掛著許多塑膠布，入侵者隱藏身影🕒，等她在其中匍匐移動，經過身邊時再下手。

《F》 ···

（*F*，二〇一〇年）
帽兜恐怖片，是難得真的恐怖片，由羅伯茲（Johannes Roberts）執導的校園殺人狂電影，有威脅、有惡意，張力十足。在倫敦北部任教的安德森（修菲爾〔David Schofield〕演得維妙維肖）的人生卡關了，太太離開了他，女兒（班奈特〔Eliza Bennett〕飾）看不起他，他跟學生大吵一架之後還在上班時間喝酒。這一晚他在學校進行課後輔導，一群兜帽人士來勢洶洶，包圍校園。除了故事設定頗具說服力，攻擊場景也別出心裁，調度頗為高明。圖書館的場景中，帽兜入侵者掠過層層書架，像是跑酷運動員，追趕圖書館員（克里斯比〔Emma Cleasby〕飾）🕐。接著他們不慌不忙地尾隨年輕女教師（麥基〔Roxanne McKee〕飾），彷彿自己是麥克・邁爾斯的小弟。即使給他們特寫鏡頭，觀眾還是沒辦法看清他們的真面目，而殘酷結尾戛然而止，鮮血四濺。

《我們》 ···

（*US*，二〇一九年）
《逃出絕命鎮》導演皮爾第二部自編自導之作，將國族焦慮融入家園遭襲，營造驚悚。故事序章設在一九八六年，年幼的雅蒂蕾德（柯瑞〔Madison Curry〕飾）跟父母到加州聖塔克魯茲海灘樂園玩，卻自己亂跑，在鏡子迷宮裡撞見自己。「我這輩子都感覺她好像還是在找我。」長大後的雅蒂蕾德（尼詠歐〔Lupita Nyong'o〕飾）帶著先生（杜克〔Winston Duke〕飾）與孩子（喬瑟夫〔Shahadi Wright Joseph〕、艾力克斯〔Evan Alex〕飾）來到同一個地點度假。一天夜裡，他們看到四個人站在房外的車道上，一語不發🕐。雅蒂蕾德最深的恐懼成真了。入侵者是複製人，穿一模一樣的連身工作服，兒子傑森說：「那是我們。」這些人是「被銬者」，在美國各地出沒，想取代老百姓過他們的人生。片中有殘暴😊、詭異❓、擦邊球諷刺──而片名可說是「我們」，也可看作是美國的英文縮寫「U.S.」，端看觀者角度而定。

蒙哥湖
照片裡的地方女孩

上映：二〇〇八年
導演：約爾·安德森（Joel Anderson）
編劇：約爾·安德森
主演：羅希·崔諾（Rosie Traynor）、
　　　大衛·普萊傑（David Pledger）、
　　　馬丁·夏普（Martin Sharpe）、
　　　塔利雅·祖克（Talia Zucker）、
　　　坦妮亞·藍提尼（Tania Lentini）
國家：澳大利亞
次分類：鬼故事

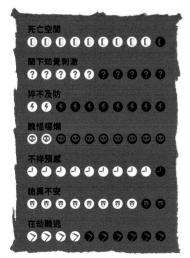

死亡空間

闇下知覺刺激

猝不及防

詭怪曖爛

不祥預感

詭異不安

在劫難逃

「二〇〇五年十二月，發生了一起悲劇性的意外，一連串奇特的事件，讓悲痛的家人與維多利亞省小鎮阿拉特成了媒體焦點。」這是澳洲編導約爾·安德森出道作品的片頭字幕。本片讓人背脊發涼，故事鑽研人們經歷失去與悲愴的過程。「本片記錄了那些事件。」

導演運用各種影像格式來呈現不同觀點，從三三釐米影片到手機錄影各種形式交叉呈現，打造出的偽紀錄片有平鋪直敘的訪談、家庭式電影，還有電視新聞畫面。開場是一系列古老的靈異照片，結尾則是電影自製的靈異照片，本片暗示：「鬼無處不在。」這也是靈媒瑞·克曼尼（喬卓〔Steve Jorell〕飾）之語。

少女愛麗絲·帕爾默（祖克飾）意外溺斃湖中，家人悲痛萬分。父親羅索（普萊傑飾）得要確認屍體身分，觀眾也因此看到了警察拍攝的照片紀錄中，蒼白浮腫的屍體☺。葬禮過後，帕爾默一家開始在房子各處聽到、看到奇怪的東西。媽媽茉安（崔諾飾）不斷做惡夢，夢中「愛麗絲會走到大廳裡，身上滴著水，就站在我們的床邊看著我們❶」。而羅索則想到自己也在愛麗絲的房裡見過她：「她會慢慢轉過來，看著我的眼睛，

「死亡最終會帶走一切。那是世上最惡毒、最愚蠢的機器，它什麼都不在乎。」——茱安・帕爾默

時間彷彿凍結，然後她就突然朝我撲過來。」他說，顯然很害怕。「她站起來說：『出去！出去！』」

很快地，哥哥馬修（夏普飾）拍攝的照片、影片裡都有愛麗絲的身影。所以他們還把愛麗絲的屍體從墳墓裡挖出來，確認那真的是她。DNA測出來的確是，但是深入調查顯示，她在學校的朋友金（阿姆斯壯〔Chloe Amstrong〕飾）說：「愛麗絲有祕密。她連自己有祕密都沒說。」最大的祕密究竟是什麼？她跟著學校出遊到新南威爾斯州的蒙哥湖時，曾預見自己的死亡。

從片頭幾個畫面開始，愛麗絲的焦慮就讓整部電影都陷入詭譎的氣氛。「我覺得會有壞事發生在我身上。」她以旁白坦承，「我感覺壞事已

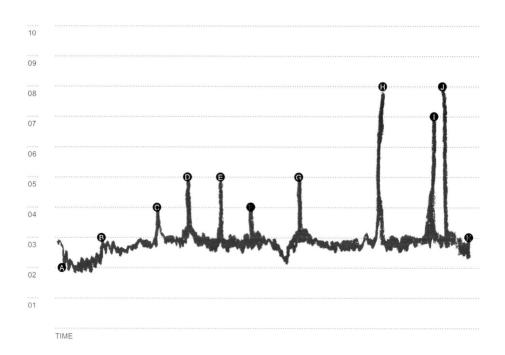

經發生了，只是還沒來到在我身上而已，但是就要來了。Ⓙ」愛麗絲承認自己做了跟茱安類似的夢——她站在夢裡，又濕又冷，「嚇得動彈不得」，就在父母的床邊——過去與未來間的對話頗為不祥，但沒人能從中釐清意義。

「我喜歡呈現不安感。」安德森在卡坦納（John Catana）訪談時表示，「我不覺得從衣櫥裡跑出來的畫面有什麼好嚇人的。」為了達到目的，電影擅長運用事後照片、錄影畫面，來慢慢醞釀不安的低氣壓。馬修是業餘攝影師，他每三個月就會在家中後花園拍攝同樣的照片，二〇〇六年四月，他發現愛麗絲出現在最新的花園照片裡，鏡頭不斷拉近，直到觀眾可以看見她在圍籬旁邊的身影Ⓒ。接著，馬修在家中架設的

「屋裡到處都是員工。屋頂的噪音、窗外傳進來的聲音。」——羅素・帕爾默

攝影機顯示出有個人影穿過走廊進入愛麗絲的房間。再來，他重看家人與克曼尼舉行失敗降靈會的錄影畫面時，又在螢幕角落看見了愛麗絲的臉❶。這些讓人寒毛直豎的片段累積起來的威力強大，觀眾開始害怕每個角落都可能潛伏著什麼，無法信賴眼見所有畫面❷。

觀眾的確不應該太過放心。原來馬修錄下來的畫面是合成的，他企圖讓父母感覺愛麗絲依然跟他們同在。接下來的劇情翻轉讓謎團變得平淡無奇，影片中的身影之一原來是以前的鄰居（泰瑞爾〔Scott Terrill〕飾），他偷跑進來是想要拿走他跟愛麗絲的性愛影片。雖然這條線索最後無疾而終——鄰居搬家後就找不到人了——倒是能讓人明顯看出，本片受到大衛・林區《雙峰》（Twin Peaks）所啟發，該片描述死去少女（李〔Sheryl Lee〕飾）身上的祕密。愛麗絲的家人在找到她的日記之後，也更接近真相，日記裡有克曼尼的名片，還提到那場命定的校外旅行。

蒙哥湖是座旱湖，人們曾在此處發現二萬年前的原住民遺骸，不過此地不只有考古用途，也充滿暗喻。旱湖沒有未來——就跟愛麗絲一樣——片中不時會出現頗有氣氛卻沒有人跡的風景照，湖中的沙土貧瘠也是其中之一。由於金用手機拍下了愛麗絲在黑暗中掩埋物品的影片，家人旅行到當地搜尋她埋藏的東西，發現一個袋子，裡頭有愛麗絲的手機、手環、項鍊：她最寶貴的東西，就在這個時光膠囊裡，對抗即將來臨、不可名狀的恐怖之事。

他們在手機裡找到一段拍得很糟糕的晃動影

片，看了讓人心頭一涼❶，連結電影後續小心翼翼營造的氣氛。夜間漆黑一片的澳洲內陸背景中，出現了一團模糊的白，距離遙遠、難以看清。當觀眾慢慢靠近時，片頭開場又出現了，影片旁白說：「我覺得會有壞事發生在我身上。」而那團白影也逐漸清晰，是一張臉──愛麗絲的臉，慘白、浮腫，觀眾曾經看過，她從水中被打撈上岸之後的模樣❷。「我想小麗看到了鬼。」羅索語重心長地下了定論，「只是她不知道那是她自己。」

不過，本片不只是讓人深感不安，也非常動人──連靈異照片都看起來很悲傷。雖然多數靈異照片是讓鬼臉憑空出現，有一張呈現的卻是橫越東非大裂谷拍掌的雙手，另有一張是男子往旁邊望，鬼手朝他伸去，但觀眾感覺該男子可能永遠不會察覺鬼手。當然還有，當我們看著一般的相片時，我們的確看到了鬼──過去的幽魂、已逝的時光、人們往昔的模樣。

在靈異照片秀之後，出現了一張帕爾默全家站在屋前的照片。要是他們來看這張照片，他們看到的不會是自己，而是已經不在身邊的家人。「失去你所愛的人，」安德森表示，「是非常人性、非常真實的恐懼。而我覺得就戲劇張力而言也是很好的素材，因為這能讓人探索許多事物，對人來說什麼是重要的，人們如何處理難以想像的事情，如何處理悲傷、毫無道理的事情。而你沒辦法用聰明才智來解決，我想你得要透過哀悼來處理，我想你得要透過掙扎來處理，去理解你的世界。」

當有人詢問羅索是怎麼面對愛麗絲之死時，他坦承自己會保持前門的燈亮著，「搞不好用得到」。「為什麼呢？」訪談者追問。羅索停頓了一下，有點不好意思，似笑非笑，瞇著眼睛以免哭出來──這段演出真的非常精彩，完全不像是在演戲。「搞不好她會回家吧，我想。」馬修穿著愛麗絲的外套走動，也有自己的原因──這讓人在遠處拍到他的時候造成了誤會，而他也隨即偽造她的影像。最後是茱安，她溜進別人家。「我猜我真的很想過別人的生活一陣子看看。」她承認。「我成長的地方，人們會遮住鏡子，以免死者跑回來。」匈牙利人克曼尼表示。每個人看起來都有自己的哀悼儀式，大致上都在表達死者不會真的完全離開。「他們可能依然存在，以超自然的角度來看，就是有一部分的他們可能留了下來──這個想法非常有力，人們也非常喜歡這樣的想法，因為這帶來了希望。」安德森說，「那是種奇異的希望，但是比什麼都沒有好得多。」

　　這股希望在電影尾聲得到了回應。帕爾默一家挖掘出愛麗絲的祕密之後，傷痛也開始癒合，他們賣掉房子，準備繼續過日子。電影結束在片頭曾出現過的家庭合影。馬修、羅索、茱安站在屋外，而觀眾有了新的脈絡來解讀這個畫面，他們正在揮別過去的生活。但是，還有個回馬槍，他們身後的陰暗窗戶裡，愛麗絲的鬼魂向外看著❸。片尾播放工作人員名單的同時，也出現了許多例子：粗糙的生日錄影帶畫面陰影處出現了愛麗絲的臉、她站在離湖遙遠的地方。二〇〇六年四月馬修所拍的花園照片中，她出現了兩次——一次是哥哥偽造的，而真正的鬼魂是在遠處的角落❹。電影想說的很明確，雖然令人心神不寧：無法安歇的鬼魂總是在我們身邊，不論我們能不能看見。

延伸片單

《凶兆》

（*Sinister*，二〇一二年）

由德瑞森（Scott Derrickson）執導的巧妙懸疑驚悚電影，以畫面粗糙的錄像開頭，描述一家人在後院遭到私刑處死。接下來主角艾利森（伊森·霍克飾）出場，他是位處於人生瓶頸的真實犯罪小說家，帶著太太與孩子搬家，卻沒告訴家人新家之前的住戶遭遇了什麼事，而吊死人的大樹就矗立在窗外🌙。艾利森著手調查該案，在閣樓發現一箱錄影帶，裡面有各個受害家庭與殺人兇手，交叉剪輯組成。本片的確有些令人發毛的片段——比如兒子（達達里歐〔Michael Hall D'Addario〕飾）做惡夢時，他突然在搬家紙箱上四肢齊張，大聲尖叫🌀。有個家庭被綁在躺椅上、淹死在自家泳池中，這段的配樂也頗為出色。黑暗中，艾利森在朦朧中看見水中竟漂著惡魔的臉🌑。

《野蠻地帶》

（*Savageland*，二〇一五年）

美國亞利桑那州緊鄰墨西哥邊境的地帶被戲稱為「野蠻地帶」，因為那裡人命輕賤。由古迪（Phil Guidry）、賀伯特（Simon Herbery）、韋藍（David Whelan）三位新秀共同編導，電影政治立場明確，以偽紀錄片形式，透過隨街訪談、災後重建的畫面，講述人口僅五十七人的小鎮，是如何在一夜之間詭異地遭到全滅。有些人把事情怪在販毒集團頭上，但嫌疑最大的是非法移民薩拉查（孟提斯〔Noe Montes〕飾），他因此受審並遭到處決。但是薩拉查也拍了一捲相片——氣氛壓抑——卻呈現了截然不同的故事，從沙漠裡冒出來一種像殭屍的模糊身影🌑，背景裡能約略看見不少惡魔的臉🌒。觀眾對案件所知越多，就得到越多詭異的細節，比如八位受害者寧願從水塔上跳下去自殺，也不願意面對鎮裡的情況🌙。

《影音部落客之死》

（*Death of a Vologger*，二〇二〇年）

由格雷罕·修斯（Graham Hughes）一人團隊獨力編導、製作、剪輯兼演出而成的低成本蘇格蘭恐怖電影，以網路聲量為題，帶來不少令人驚豔的驚嚇手段。採用如《蒙哥湖》一樣的偽紀錄片形式，調查影音部落客格雷罕（修斯飾）失蹤／死亡案，主角生前曾在部落格上發表記錄公寓鬧鬼的影片。導演善用主角直接對鏡頭說話的格式來營造死亡空間🌒，讓鬼突然在他身後出現——長直髮、慘白臉的日式恐怖片風格。這招在降靈會中達到巔峰，這一幕有騙子靈媒（康卓其〔Paddy Kondracki〕飾）與好友艾琳（羅根〔Annabel Logan〕飾），以三百六十度環景拍攝，奇招讓鏡頭在角色之間旋轉，營造懸疑氣氛🌙，並讓鬼影自行出場🌀。「你很少會聽到這種『新建案』裡會發生什麼怪事。」主角說。導演善於使用手上所有的資源——比如床單、街景——讓日常的一切看起來都陰森可怖。

極限：殘殺煉獄
唯痛苦，得榮耀

上映：二〇〇八年

導演：巴斯卡·勞吉哈（Pascal Laugier）

編劇：巴斯卡·勞吉哈

主演：米蓮·將潘諾依（Mylène Jampanoï）、
　　　莫喬娜·安勞以（Morjana Alaoui）、
　　　凱瑟琳·貝襄（Catherine Bégin）、
　　　伊莎貝·恰斯（Isabelle Chasse）、
　　　盧貝·圖旁（Robert Toupin）

國家：法國／加拿大

次分類：法國新極端主義

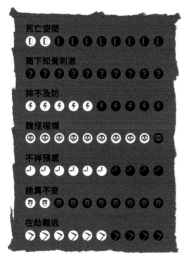

本作或許是法國新極端主義運動中，最極端的一部電影，大多數的人看過一次就再也不想重溫——卻也畢生難忘。不過這部電影也不只是帶給觀眾精神創傷，它本身就是一部關於創傷的故事，裡面的暴力場面多不勝數，似乎連故事都被砍成兩半。

露西（潘〔Jessie Pham〕飾）小時候遭到不明人士綁架，她逃出來時已傷痕累累、害怕至極。露西在育幼院裡認識了安娜（史考特〔Erika Scott〕飾），兩人形影不離。時間快轉至十五年後。貝爾馮一家是再平凡不過的中產階級家庭，他們正在享用早餐時，長大成人的露西（將潘諾依飾）登門造訪，開槍打死了全家人❹──連小孩都不放過。不久後，安娜也來了，她幫露西收拾殘局。但是，這家人真的曾經害露西被囚禁嗎？

這一段總是在爭執、瘋狂、混亂之中，像是場惡夢，讓觀眾不斷感到坐立難安❶。觀眾第一眼看到貝爾馮一家人，是女兒（高思朗〔Juliette Gosselin〕飾）遭受攻擊時放聲尖叫，不過畫面很快就呈現她是在跟弟弟安東尼（由日後會成為導演的多藍〔Xavier Dolan-Tadros〕飾演）打鬧，這只是電影中惡意翻轉劇情的其中一次。後來，媽

「殉難者是特別之人。他們撐過了痛苦，他們撐過了全然剝奪。他們擔負著世上所有的罪惡。」──夫人

媽（土拉〔Patricia Tulasne〕飾）遭受攻擊後看起來好像還活著，露西馬上用鐵鎚在她頭上敲出一個洞來☺。觀眾不免思考，要是女主角能幹出這種事，接下來電影會演到什麼程度？「我喜歡的情況是，觀眾看了一陣子之後，心裡會想：『我到底在看什麼鬼東西？』」勞吉哈在「觀影之眼」（Eye for Film）網站上如此表示。

不過，露西即使犯下令人髮指的暴行，觀眾也從來不會完全失去對她的同情心，因為她的痛苦是那麼明顯易見，而她施予的暴力，也難比她曾遭受的暴力。觀眾第一次接收到露西也深受鬼怪糾纏所苦的信號，是在她還在育幼院的時候，她驚醒發現一個野蠻的身影（恰斯飾）匍匐在床邊☻，還發出野獸般的吼叫聲，朝她撲過去⚡

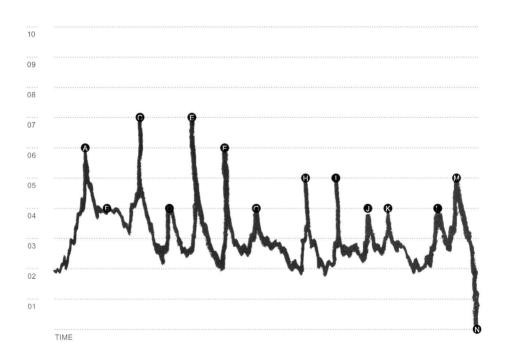

。那個身影身上滿布傷疤，赤身露體，露西記得在被囚禁時曾看過她。她下次出場是在貝爾馮家，佝僂慘白、身上染血，把露西狠狠扔向傢俱，還拿刀片在她背上劃來劃去☺。雖然她出場的頻率很像日本恐怖片裡的鬼怪➐，但是她的攻擊可一點也不像鬼，感覺充滿憤怒，而不是報復。

只有觀眾從安娜的視角來看時，才知道這個身影並不存在，而是具象化的創傷，而能阻止她的唯一方法，是讓露西自我了斷，而露西確實這麼做了，她割斷了自己的喉嚨➑。似乎對有些人而言，遭受凌虐的陰影永遠無法逃離。

電影到此劇情大轉彎。安娜在房裡發現一道樓梯，通到祕密地下室，裡面有個可憐兮兮的瘦弱女孩（米斯瓊〔Emilie Miskdjian〕飾），頭上戴著金屬圈，蜷縮在黑暗之中。安娜試圖幫助女孩，但是一組人馬突然出現，他們開槍打死女孩，並用鐵鍊將安娜綁在地下室的椅子上。這時出現了一位謎樣的夫人（貝襄飾），她解釋這一切是怎麼回事。原來這裡是個祕密組織，他們的任務是打造殉難者，方法是找來少女反覆凌虐，直到她們進入超脫的境界。

雖然這個故事有多層次的比喻值得探討──宗教、種族（施虐者都是白種人，而被囚者則否）、社會（上方是中產家庭、下面是受壓迫者）、歷史（電影向二戰期間曾向德軍輸誠而遭到剃髮羞辱的女子致意）──安娜的命運倒是不怎麼脫俗。她不斷遭受毆打，幾天、幾週、幾個月，直到暴力變得無趣。

當她再也不能承受時，她遭到剝皮、被吊在

鐵架上☺，這也是為什麼這部片以凌虐色情片聞名，雖然勞吉哈並不認同。

「這並不是關於凌虐的電影，而是關於受難的電影，還有我們如何處理痛苦。」他表示。這麼說來，安娜的痛苦帶著她，連同整部電影，前往陌生的領域。鏡頭拉近到她的眼瞳，似乎進入了宇宙中心的某種元素之光。觀眾聽到如天籟般的樂音、低語，再慢慢淡出。這真的是超脫嗎？

接下來的劇情頗有討論空間。安娜告訴夫人她所看到的景象後，不再說話，夫人召來組織人員齊聚一堂，準備向眾人分享這份難能可貴的成就。但是夫人的心情不太像是得勝。「你能想像死後將會如何嗎？」她問身邊的助手。「不能，夫人。」他承認。「那就繼續懷疑吧。」她告訴他，隨後拿槍打爆自己的頭。這一段有多種解讀方式，其中有個說法滿美的：安娜跟可憐的露西不同，她的創傷賦予她恩慈的新力量，而她憑藉此力征服了敵人。或許安娜對夫人說的是，死後世界是空無一物，一切的痛苦都沒有價值。或許安娜告訴夫人的是來生很美妙。或許安娜說的是謊話。電影幾乎就像是在說，每個人可以自行選擇如何詮釋，一如創傷經歷。

延伸片單

《鮮胎活剝》

（*Inside*，二〇〇七年）

布思提羅（Alexandre Bustillo）與莫瑞（Julien Maury）合作拍攝的法國新極端電影，兇狠異常。年輕又有孕在身的莎拉（帕拉迪絲〔Alysson Paradis〕飾）在車禍中失去丈夫，決定自己一人過聖誕，至少本來是這樣。先是來了個怪女人（黛兒〔Béatrice Dalle〕飾）敲門，想要借用電話，然而，她遭到莎拉拒絕後，站在門外，鏡頭中只有側影🌑，突然以戴手套的手爆擊窗戶🌑。同一夜，警察走後，屋裡開始上演全武行，一連串的片段呈現原始暴力，手撕齒咬、血漿四濺、眼球創傷☺，搭配各種家庭整修工具的創意用法。二女架勢十足，互不相讓，警察形容房子「像他媽的戰線」◑。雖然有些人會批評布思提羅與莫瑞就愛找美女演員來演戲，再讓她們在戲中毀容，但他們兩個真的很擅長做這件事。

《無限殺人意料之外》

（*Kill List*，二〇一一年）

導演懷特利（Ben Wheatley）與穩定合作的夥伴強普（Amy Jump）搭擋創作劇本，再加上演員的即興演出，推出的第二部作品描述強盛的地下邪教，從社會寫實角度起頭，無縫接軌轉為恐怖片。殺手傑（馬斯克爾〔Neil Maskell〕飾）與妻子（波林〔MyAnna Buring〕飾）、兒子（辛普森〔Harry Simpson〕飾）同住，某次出任務失利，他的家庭關係也成為問題。傑身上流著殺手的血，搭檔（史麥利〔Michael Smiley〕飾）說服他為神祕客戶（羅傑〔Struan Rodger〕飾）再次接案，還要求以鮮血封緘契約。本片氣氛詭異，配樂更是不和諧，有種奇異的威力，尤其是搭檔陰陽怪氣的女友（芙萊兒〔Emma Fryer〕飾）在傑的鏡子背面刻邪教符號、站在旅館外頭像鬼魅一樣揮手🌑。更詭異的是，傑所殺的人都會在死前對他感恩道謝。暴力昇華後，在部分片段裡突然引爆成為野蠻◐，比如劇情轉折處的鐵鎚殺人法，連最不怕噁心的觀眾都會想吐☺。

《詭宴》

（*The Invitation*，二〇一五年）

庫薩瑪（Karyn Kusama）執導的邪教電影，表面溫文儒雅，核心惡貫滿盈。地點設於洛杉磯，威爾（葛林〔Logan Marshall Green〕飾）喪子後難以走出傷痛，他應前妻伊甸（布蘭查德〔Tammy Blanchard〕飾）之邀，參加她與新任丈夫（俞斯曼〔Michiel Huisman〕飾）舉辦的家庭晚宴，那也是他上段婚姻的房子，位於好萊塢山上。這趟行程出門就出事，他在路上撞到了一隻動物，而他踏進房子的那一刻，氣氛很快就變得更加不祥🌑。赴會賓客是有頭有臉的老朋友，以及有些怪異的新朋友，氣氛詭異、如履薄冰。威爾不斷想到往昔生活☺，搞得他頭昏腦脹。隨故事發展，伊甸與丈夫已經加入了某個組織，該群體助人走出傷痛的想法異於常人。賓客們懷抱恐懼聽著席間言談，布魯特（林區〔John Carroll Lynch〕飾）述說自己的生命如何得救，雖然他一拳打死了太太。然後，眾人發現前門是鎖死的……。

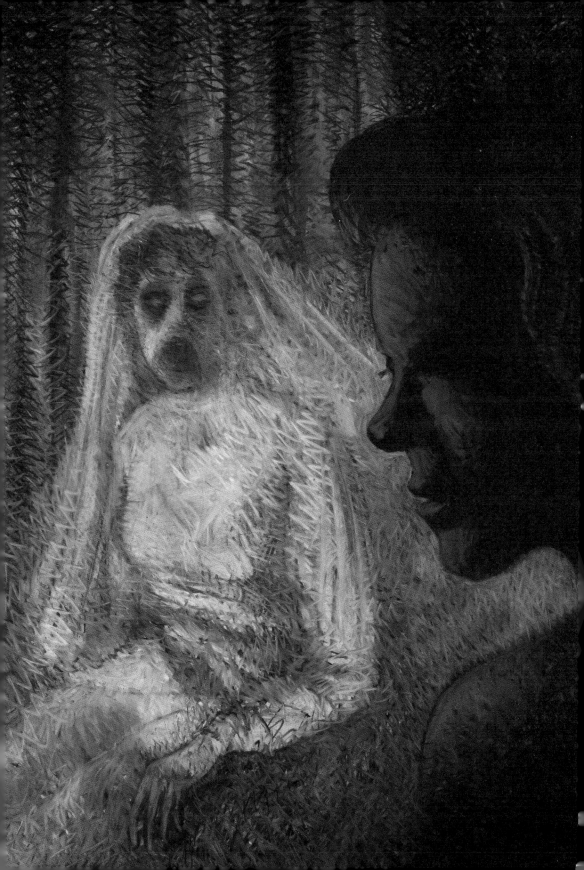

驚懼旅社
鬼新娘

上映：二〇一一年
導演：提·威斯特
編劇：提·威斯特
主演：莎拉·派斯頓（Sara Paxton）、
　　　派特·希利（Pat Healy）、
　　　凱莉·麥吉莉絲（Kelly McGillis）、
　　　布蘭達·庫尼（Brenda Cooney）、
　　　喬治·瑞斗（George Riddle）
國家：美國
次分類：鬼故事

死亡空間
闇下知覺刺激
猝不及防
驚悚喝爛
不祥預感
詭異不安
在劫難逃

　　編劇／導演提·威斯特（《鬼屋禁地》）的恐怖片作品主題比較不是命定，而是一場旅程，節奏不疾不徐，揭露手法也不脫窠臼，善於操弄戲劇張力，直到緊繃極限，這對比較性急的觀眾而言，褒貶兩極。

　　康乃狄克州的洋基旅舍沒落多年，終於決定結束營業，在關門前的最後一週，只有兩名閒得發慌的員工上班，克萊兒（派斯頓飾）與路克（希利飾），他們除了打發最後幾名住宿客人——後來變成靈媒的演員黎安（麥吉莉絲飾）、曾在此度蜜月的老阿伯（瑞斗飾）——其餘時間都在旅館四處找鬼嚇自己。據說這座旅館有個地縛靈，她是瑪德琳·奧馬利，在十九世紀初成婚在即時被拋棄，而她的屍體被藏在地下室裡。黎安警告克萊兒遠離地下室。「我想要拍一部老派的傳統鬼故事，但是裡面要有格格不入的現代角色。」威斯特對「IndieWire」表示。「電影裡可以沒有鬼，那也沒關係，但是一旦讓鬼出場，危機感就會大增。」

　　這部電影確實大部分是完全沒有鬼的，而故事中的事件時間感似乎跟現實世界同步，比如克萊兒出去買咖啡時，觀眾得看完整個付帳過程——

「這間旅館裡有鬼，我有拍到影片，這可不是蓋的！」——克萊兒

拖戲程度就連昆丁·塔倫提諾可能也會在剪接時三思吧。同時，路克拿給克萊兒看的網路恐怖影片——漫長的雜訊畫面拍攝沒有人坐的椅子，突然冒出一張恐怖的臉——彷彿是戲謔地模仿威斯特刻意拖沓的敘事節奏。

　　雖然你也能理解為什麼一般觀眾會看到恍神，不過持續堆疊的不祥預感，倒是能讓耐著性子看下去的觀眾一旦碰到幽微的觸發點就會深受影響。克萊兒獨坐櫃檯，聽到怪聲，走去沒人的走廊查看——當然是慢慢走——手上拿著捉鬼儀器（電子聲音現象錄音機）準備開始調查現場❹。接下來的突發驚嚇，不過是路克突然出現在他背後❼，卻證明了以簡馭繁的威力有多強。

隨著故事發展，鬼怪也越來越常能被人察覺，至少克萊兒是有感覺啦。四十分鐘之後，她在耳機裡聽到捉鬼儀器捕捉到的鋼琴聲，而她走到鋼琴旁邊的時候，音樂又停了——然後有東西按了琴鍵發出一個音，她差點嚇得魂飛魄散 **G**。

再來，她躺在床上，觀眾聽到背景音樂中傳來低語聲，鏡頭定在她的臉上，看著她努力入睡卻睡不著，音樂轉低沉，她坐起身來，身後被單自行滑落 **I**，她渾然未覺、揉揉眼睛，滑落的被單露出了一張腐爛的人臉 ⊙，是穿著婚紗的瑪德琳・奧馬利。

瑪德琳雖然是導演捏造出來的，現實生活中的洋基旅社據說倒是真的鬧鬼。在拍攝期間，待在現場的演員與劇組人員都經歷過各式各樣的詭異事件。「莎拉・派斯頓曾經半夜驚醒，心想房間除了她還有別人。」威斯特回想當時情況。「每個人都有小故事可以分享，不過我當時只顧著說：『我們快來拍吧！我們只有十七天可以用！』」所謂慢慢醞釀的恐怖片，也不過爾爾。

地下室場景是本片發生最多超自然活動的重心，克萊兒與路克在這裡舉行降靈會，身邊一堆不祥徵兆：吱嘎作響的門、閃爍不停的燈泡、遠處時鐘的滴答聲 **J**。電子聲音現象儀動了，背景音樂中的低語聲也變強了 **G**，克萊兒對路克說：「她就在你背後！」他嚇得立刻跑掉。

等到克萊兒獨自一人時，旅館的幽靈才紛紛現身，這段高潮安排非常精彩。黎安警告克萊兒離開旅館，她跑去警告老伯，卻發現他死在浴缸裡，手腕上有割傷 ⊙，雙眼無神地大大睜著。

克萊兒趕緊撤退，卻氣喘發作，她還看到天花板吊著瑪德琳的屍體❼。然後，在地下室樓梯的頂端，老伯出現在她背後，她往下墜，跌入黑暗之中。她死前在地下室揮舞著手電筒，非常害怕。黑暗中，瑪德琳和老伯都在追她❹，背景音樂中有個扭曲的聲音，若有似無地呼喚著她的名字，路克在外頭瘋狂敲門，卻救不了她。她因為氣喘發作而死，沒有留下鬧鬼的證據。但是如果要說鬧鬼只是她的幻想，卻是說不通的──因為觀眾之前已經先看到好幾次的鬼了。

最後一幕讓人想起路克給克萊兒看的網路惡作劇恐怖影片，也以詼諧的方式總結了威斯特風格。鏡頭走過空無一人的走廊，進入空無一人的房間，停在房裡一動也不動，顯然沒有要拍什麼，過了很久很久，門突然大力關上❼。

不過，要是你細看那窗簾，你可以隱約看出某個身影正向外看❼──是克萊兒嗎？這個身影一點也不急著跟世界自我介紹。

延伸片單

《邊緣禁地》 ···

（*The Borderlands*，二〇一三年）

果德納（Elliot Goldner）執導的偽紀錄片出道作，背景設在英國德文郡最黑暗的深處，這裡的一切都是以緩慢的速度進行。本片大致上是兩位主角的對手戲，鄧肯神父（甘迺迪〔Gordon Kennedy〕飾）與科技專家格雷（希爾〔Robin Hill〕飾）前往偏僻教堂調查，據說這裡發生了神蹟。他們的裝備有頭戴式攝影機，以供梵蒂岡查看一切過程——這是個聰明的設計，如此一來不管兩人發生什麼事，都可以繼續錄影記錄——電影頭一個鐘頭幾乎都是主角喝酒、開彼此的玩笑，有時加上跟當地人的口角。「去找愛德華·伍華德（Edward Woodward，英國演員兼歌手）的時候祝你好運！」格雷打趣說。不過，在祭司（尼爾〔Luke Neil〕飾）自殺之後，情況越來越詭異。鄧肯持手電筒前往教堂時，在黑暗中看見了一個影子🕯️，還聽到嬰兒哭聲🔊。而他找來驅魔師加爾文諾神父（高弗里〔Patrick Godfrey〕飾）後，發現該教堂有古怪的異教關聯。在充滿幽閉恐怖的電影高潮處🌙，鄧肯與格雷下探迷宮，奇幻而精彩🎃。

《嚎宅禁地》 ···

（*Housebound*，二〇一四年）

約翰史東（Gerard Johnstone）的出道之作，由他編劇、執導、剪輯，這部紐西蘭驚悚喜劇電影特色十足，爆點滿滿。戒毒中的凱莉（歐蕾莉〔Morgana O'Reilly〕飾）因搶劫提款機失敗，而被判居家監禁，必須與媽媽（黛維塔〔Rima TeWiata〕飾）同住，腳上還戴著電子腳鐐。「你可真幸運呀，可以在腳上戴那麼潮的科技裝置。」媽媽讚嘆，喜感出擊。問題是，媽媽相信這座房子鬧鬼——尤其是地下室，她在那裡見過一個披白布的身影。「白布？可真有創意。」凱莉發牢騷。不過，凱莉發現有人在她睡覺時監視她🌙，還在夜間聽到老式摩托羅拉手機鈴聲🔊，甚至自己在地下室遭遇詭異事件：有一隻突然冒出來的手抓著她🕯️。這會是因為這棟房子曾經是矯正中途之家嗎？

《窗中的女巫》 ···

（*The Witch in the Window*，二〇一八年）

本片一開始比較不像恐怖片，倒像是角色介紹，不過編導米頓（Andy Mitton）的作品以細膩醞釀驚嚇，出人意表。單親爸爸（卓佩〔Alex Draper〕飾）這個夏天要投資翻新老房以出售，他的兒子（塔克〔Charlie Tacker〕飾）幾乎是個青少年了，父子在屋裡都感覺到了前屋主莉迪雅（史坦翁尼〔Carol Stanzione〕飾）的存在，她因保護房子而死。本片幽微的鏡頭調度，讓父子倆的家常交流中，藏有她的身影，映照在畫面之中👁️。之後，兒子整理機車、父親修理屋頂，而觀眾能察覺她就站在房子中心，靜靜等待🌙。莉迪雅的力量越來越強，只是導演喜歡用一閃而逝的鏡頭堆疊，不太有大張旗鼓的揭露場面。比如，兒子的立體圖隱藏的畫面從拼寫自己的名字，變成顯示莉迪雅的名字——刷存在感不遺餘力。

喪妖之章
開收音機，對準頻道，準備嚇死

上映：二〇一三年

導演：布萊爾·艾瑞克森（Blair Erickson）

編劇：布萊爾·艾瑞克森、丹尼爾·
希里（Daniel J. Healey）

主演：凱提雅·溫特（Katia Winter）、
泰德·拉文（Ted Levine）、
麥可·麥克米蘭（Michael McMillian）、
珍妮·加百列（Jennie Gabrielle）、
柯瑞·摩薩（Corey Moosa）

國家：美國

次分類：宇宙恐懼

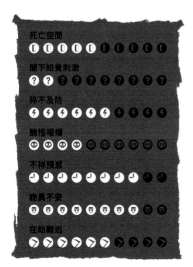

「一九六三年，美國政府開始拿民眾做實驗，希望能藉由化學藥劑來控制人類心智。該計畫名稱為『MK-Ultra 計畫』。實驗成果非常恐怖。」以上是艾瑞克森出道作的開場白，本片巧妙地將陰謀論融合宇宙恐懼，感覺像是《X 檔案》加上洛夫克拉夫特（本片粗略改編自他的作品《來自遠方》〔From Beyond〕），核心概念頗為奇異，執行呈現又非常到位。這麼說吧：你哪時看過用 3D 畫面拍成的拾獲錄像類型片？

開頭片段營造的詭異氣氛頗具說服力。詹姆斯（麥克米蘭飾）從 MK-Ultra 計畫得到靈感，服用致幻劑 DMT-19，並讓朋友（喬納波留斯〔Alex Gianopoulos〕飾）錄影記錄過程。「欸，我不想在 YouTube 上面看到自己在嗑什麼藥的影片喔。」詹姆斯開玩笑說，但是輕鬆的氣氛很快就消失了，他聽到詭譎的冰淇淋餐車音樂、收音機傳來詭異的呻吟尖叫聲，還感覺有東西正在靠近房子。突然，窗外掠過黑影，而鏡頭隨即失去控制。詹姆斯的最後一個畫面是雙眼發黑空洞，臉部變形、嘴巴吐血、內臟流滿一地。

記者安妮（溫特飾）是詹姆斯的大學同學，故事中的她開始調查詹姆斯案，而電影從拾獲錄

「我們可以走了嗎？已經凌晨兩點四十五了，我的眼睛都要流血了。」──湯瑪斯·布萊克伯恩

像的格式轉為手持紀實攝影風格，少了點尷尬感，還是維持身歷其境的急迫氛圍。安妮發現，詭異的音樂是來自某個廣播電台（使用短波波段的祕密電台，通常由間諜運作），該電台只有夜時能在沙漠裡收聽。當然啦，她就開車到沙漠去聽廣播了🄴，但她的行動受到黑暗中潛伏的身影 [3] 干擾而中斷。

安妮循線追查迷幻藥來源，找到了湯瑪斯（拉文飾），這是一位帶有杭特·湯普森（Hunter S. Thompson）風格的聳動作家，湯瑪斯騙她服下迷幻藥。「買票入場，享受好戲！」他說，沒想到這場戲可不太享受。藥效發作時，安妮看到湯瑪斯的幫手凱莉（加百列飾）怔怔發愣，喃喃自語：「有東西過來了，我不喜歡這樣，他看得見我。

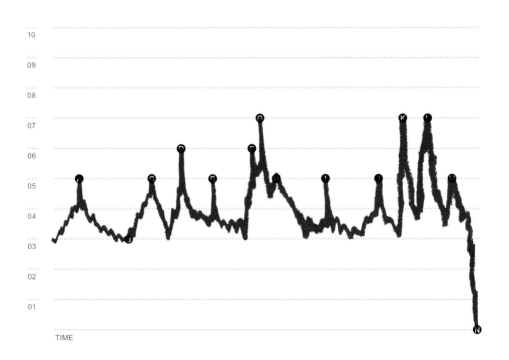

❶」突然傳來詭異的音樂，而窗邊出現奇怪的生物❷，房子遭到團團包圍。

「它想要把我們拿去穿。」凱莉語焉不詳❸。接著她就像片頭的詹姆斯，觀眾看到她的最後一眼是雙眼發黑、無神吐血❹。

片名充滿想像空間，艾瑞克森卻從未多加解釋，而電影也從來沒有告訴觀眾，攻擊角色的東西確切為何。「你大概看得出它能掏空人體，再把人穿在身上。」導演向「comingsoon.net」網站表示，「這個設定來自真正的 MK-Ultra 計畫。他們當時想要讓人能像蘋果去核一樣去除內心，不留一點意識良心，完全洗腦他們，以便像人偶一樣操控他們。」

這些場景之所以嚇人是因為內容常常是有憑有據的。隨著故事發展，電影剪接將安妮的調查過程畫面與（偽造的）MK-Ultra 計畫實驗影像穿又呈現，後者地點是神祕的五號房，以黑白攝影機定點拍攝，呈現遭到束縛的病人接受 DMT-19 注射後，產生恐怖的幻聽與幻覺，遍布整個環境❺。電影概念一如洛夫克拉夫特小說，藥物讓人類的心智能夠接收到不同星球存在的生物。觀眾甚至會發現藥物的來源——人類屍體中的松果體（被稱為「主要來源」）——並思索這藥究竟是中情局的想法，還是怪物的建議？

電影高潮處，安妮與湯瑪斯追蹤訊號來到了沙漠中破敗的放射性落塵避難所，這裡也是五號房的所在地。他們進入其中一個隔離艙，內有舷窗，而窗中冒出了一個茫然的臉孔——會是主要來源嗎？之後，有個身影一路跟著他們走過幽長

空蕩的走廊，可能是詹姆斯🕐，也可能不是，也可能是詹姆斯的殘軀。湯瑪斯果真帶有杭特・湯普森精神，他寧願開槍自殺，也不願被怪物佔有。安妮則澆油縱火燒了實驗器材，在黎明破曉時踉蹌離開。不過，惡夢真的結束了嗎？尾聲來到一間警察偵訊室，裡面諷刺地貼滿反對毒品的海報，暗示終點尚未來臨❷。

最後一幕稍微解釋了湯瑪斯的過往，提醒觀眾真正的壞人是我們投票選出來的。「我們最終想讓觀眾心中埋下一種恐懼，政府可能會放出某種永遠不會消失的東西，會一直跟著你到天涯海角，對你帶著滿滿的惡意。」艾瑞克森向「恐懼中心」（Dread Central）網站表示，「看看美國國家安全局這類的組織，這種想法真的很不切實際嗎？」

延伸片單

《錄到鬼 2：屍控》

（〔*Rec*〕2，二〇〇九年）

劇情緊接著《錄到鬼》結尾繼續演下去，本片力道兇猛，堪比擬《異形 2》之於《異形》的精彩程度。續作的編導一樣出自巴拿蓋魯與布拉扎兩人之手，故事隨著特勤小組展開，一行人深入馬德里這座爆發疫情的公寓大樓裡，小組任務是護送歐文博士（梅勒〔Jonathan Mellor〕飾）到頂樓，他是個偽裝成醫療人員的牧師。本片以特勤小組的頭戴式攝影機視角拍攝，感覺很像多人電玩，前段有許多瀰漫不祥氣氛的場面🌒。小組沿著血跡斑斑的階梯往上移動，而公寓大樓不時呻呀作響。遭到感染的居民發動攻擊時，會直撲鏡頭，或是從屋頂上跳下來⚡，血漿畫面極多☺，殺戮場面也很殘暴➹。就連運鏡方式也透露著暴力，收音中斷、電池沒電、螢幕畫面消失轉黑🌑，而特勤小組即將迎接極度混亂血腥的結局。

《永久失蹤》

（*Absentia*，二〇一一年）

多產編劇兼導演弗拉納根（Mike Flanagan，名作《鬼遮眼》〔*Oculus*〕）的出道作，以奇異的設定包裝情感親密的劇情。孕婦特里西雅（貝爾〔Courtney Bell〕飾）的丈夫（布朗〔Morgan Peter Brown〕飾）失蹤已久，她即將為他辦理申請死亡證明的法律文件，姊姊卡莉（帕克〔Katie Parker〕飾）則搬來協助她。但是，街道另一端的地下道裡怪事頻繁，特里西雅又不斷在午夜夢迴中看見丹尼爾。一開始，丹尼爾只是個遠處一閃而過、眼睛凹陷的人影👁，但是他出現的次數越來越頻繁：在特里西雅簽署文件時站在律師背後🌑，最嚇人的一次還有在她要換衣服出門約會時，站在衣櫥裡⚡。不過，真正的丹尼爾卻回家了，身上都是血，顯然歷劫歸來，而劇情添加了一絲洛夫克拉夫特式的不安感。丹尼爾怎麼解釋失蹤時的去向呢？「那時我人在下面。」

《鬼寄身》

（*The Possession of Michael King*，二〇一四年）

「我決心拍一部家庭紀錄片，告訴全世界我有多幸運。」麥可（強森〔Shane Johnson〕飾）對著鏡頭直說。這是瓊恩（David Jung）所執導的拾獲錄像類恐怖片。下一刻，麥可的太太（比芙可〔Clare Pifko〕飾）就被車撞死。哀痛欲絕的麥可開始鑽研黑魔法，希望能明白死後到底會發生什麼事，同時將每件事錄影做紀錄。接著就是一連串越來越詭異的通靈實驗。他按照一位惡魔學家的說法，服下迷幻藥，發現自己被綁在地下室，幾個戴面具的身影圍在他身邊跳著舞🌒。他接著在墓園裡服用了另一種迷幻藥，夜視鏡頭裡的他蜷曲在陵墓前哀求：「我不想死。」很快地，他開始聽到叫他殺人的聲音🌒，並在窗外看到暗影徘徊⚡。

鬼遮眼
魔鏡呀魔鏡

上映：二〇一三年

導演：麥克・弗拉納根

編劇：麥克・弗拉納根、傑夫・
哈沃（Jeff Howard）、傑夫・塞德曼（Jeff
Seidman，原短片）

主演：凱倫・吉蘭（Karen Gillan）、
布蘭頓・思懷茲（Brenton Thwaites）、
凱緹・薩克霍夫（Katee Sackhoff）、
洛里・考區藍（Rory Chochrane）、
安娜黎斯・巴索（Annalise Basso）

國家：美國

次分類：超自然

死亡空間
◐◐◐◐◐◐◐◐◐◐◐◐
閾下知覺刺激
❓❓❓❓❓❓❓❓❓❓❓
猝不及防
⚡⚡⚡⚡⚡⚡⚡⚡⚡⚡⚡
醜怪噁爛
☻☻☻☻☻☻☻☻☻☻☻
不祥預感
◷◷◷◷◷◷◷◷◷◷◷
詭異不安
♨♨♨♨♨♨♨♨♨♨♨
在劫難逃
◑◑◑◑◑◑➤➤➤➤➤➤

編劇／導演／剪輯師麥可・弗拉納根（《永久失蹤》）的第二部作品，清楚展示人類無法掌控自身命運，叫人心頭一涼。本片前身是他於二〇〇六年發表的短片《妖鏡故事》，他也明白這種故事沒說好就會讓人覺得是胡說八道，電影以循序漸進的方式將恐懼放入觀眾心中，像故事中的妖鏡一樣，擾亂人心。

雙親十一年前在家中同時詭異喪命，如今二十一歲的提姆（思懷茲飾）可以離開精神療養院，由姊姊凱莉（吉蘭飾）來照顧。不過，雖然提姆這幾年來已經能夠接受雙親之死的打擊，凱莉卻策劃摧毀她認為造成悲劇的那面鏡子。

電影初期的橋段主要在鋪陳鏡子有催眠能力。原來這面鏡子是凱莉緣於工作之故，在房屋拍賣會上為客戶購入的，鏡子本身的造型也很有戲：帶有紋刻的黑色木框、裝飾外框朝兩側延伸，有如臂膀❷。「你好呀。」凱莉一邊說一邊坐下，在擁擠的房間裡等待搬運工人到來。「你一定餓了吧。」觀眾可以看到她身後有兩座小雕像，用白布覆蓋❶。「我希望這還是會痛。」她說，看著鏡面上的裂痕。突然間，雕像變為三座，其中一座還在動❸，她一轉身，又不見了。

「因為科學裡沒有字詞
可以代替有鬼作祟，我
們只會說至少四十五人
因這個東西而死。」——
凱莉‧羅素

　　凱莉將鏡子安置在幼時的房間後，對提姆訴
說鏡子的歷史，背景音樂傳來貝斯低沉的共鳴●
。依照凱莉的估計，這面鏡子在四百年來至少害
死了四十五人，鏡子能藉由恐怖的創意，說服擁
有者自殺或自殘。比如一九四三年的所有人愛麗
絲‧卡頓，就用水槽把自己的孩子淹死，接著拿
鐵鎚打碎自己身上幾乎所有的骨頭，只有持鐵鎚
的雙臂除外☺。

　　這話強調的倒不是事發原因，而是鏡子的威
力。「世上的邪惡不需要有什麼答案。」弗拉納
根告訴「極客窩」網站（Den of Geek）。「我們
這個文化不斷試著用各種方式創造出一個答案，
而我覺得，在我們的虛構故事裡，當我們不賦予
邪惡這類的解釋時，它就真的比較嚇人。」

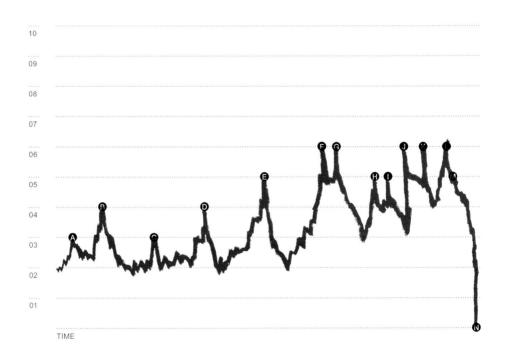

凱莉的計畫是要證明這面鏡子有超自然的力量，這計畫本身幾乎就跟它可能犯下的罪行一樣恐怖——而且古怪得不得了。

如提姆所言：「哪一個比較有可能？你把十一年前的事情記錯了，還是這面鏡子會吃狗肉？」凱莉企圖用錄影機錄下鏡子如何操弄他們，記錄現場真正發生的事情：她設下鬧鐘，確保兩人按時吃飯、補充水分；找來一隻（可能會犧牲的）狗與許多盆栽；再加上「緊急按鈕」，也就是在天花板上安裝重錨，如果兩人最後變得失去行為能力，就會用這個錨來砸碎鏡子。故事進行的同時，導演也不斷將過去與現在的時空交錯剪輯呈現，交換太過頻繁，觀眾很難辨識正身處哪個時間點——這也是鏡子卑劣手段的一環。弗拉納根告訴「電影線上」（Movies Online），目的在於「製造出一種扭曲、失去方向的感覺，是觀眾所熟悉的，也是提姆和凱莉在房間裡所經歷的感覺。」

他倆小時候總是會看到一名女子（席歌〔Kate Siegel〕飾，後來與導演結婚），她的眼睛上覆蓋著玻璃碎片Ｂ，她是鏡子前所有人之一。弗拉納根表示：「這來自猶太教信仰，人們會在葬禮上把鏡子蓋住，以免靈魂跑回人間。我覺得那個概念很恐怖。」

對小凱莉（巴索〔Annalise Basso〕飾）、小提姆（依瓦德〔Garrett Ryan Ewald〕飾）而言，更讓他們擔心的是眼睜睜地看著母親（薩克霍夫飾）發瘋、父親充滿殺意。父親（考區藍飾）開始在夜裡聽到辦公室有奇怪的聲響亂竄——鏡子掛在那裡——他還把自己的指甲拔掉Ｄ。母親在鏡中看見

自己的映像，卻是詭異地老化了◉。「每一面鏡子都稍微有些變形。」弗拉納根表示，「玻璃不完美，呈現給我們看的，我們卻以為是真實，但並不是。我們覺得鏡像是客觀現實，把它視為理所當然，但並不然。」

　　變形與扭曲延續進入現在的時空，不論是觀眾還是角色，都無法信賴眼前所見。長大後的凱莉一邊吃蘋果，一邊換下壞掉的燈泡，燈泡不亮是妖鏡邪惡力量的副作用。突然之間，下一個鏡頭中，凱莉一口咬下的是燈泡玻璃，她滿嘴都是沾血的碎玻璃◉，這卻只是個幻覺。

　　姊弟倆短暫離開妖鏡的勢力範圍後，再度回到房間裡，發現盆栽都死了──又是副作用──而攝影機被轉了方向。而且，錄影畫面還顯示的確是兩人自己動手把攝影機轉向，但兩人卻對此完全沒有記憶。當他們好不容易逃到屋外，決定等到按下緊急按鈕時再進屋，回頭看房子，卻看見自己◉站在錨下方，準備領死。但到底哪一個他們才是真的？

　　兩人走到命運終點，又是一齣悲劇。電影似乎暗示，人們受到詛咒，不管多麼努力，最後總會讓歷史重演▶。但更讓人心驚的是，想到有天我們會照著鏡子，鏡中的我們，受到歲月、疾病、瘋癲或邪惡之力的影響，再也不是我們認得出來的自己。

延伸片單

《糖果人》

（*Candyman*，一九九二年）
由羅斯（Bernard Rose）執導，改編自小說家克里夫‧巴克作品，搭配菲利普‧葛拉斯（Phillip Grass）配樂，本作製作陣容堅強，咸認是殺人狂電影，不過本片蘊含的才智與促成的迴響已接近經典。碩士生海倫（麥森〔Virginia Madsen〕飾）在調查芝加哥的都市傳說時，發現露絲‧珍的故事，她住在社會住宅裡，據說遭到糖果人（陶德〔Tony Todd〕飾）殺害，糖果人則是專門殺人的奴隸，一隻手是鉤子做的。如果你對著鏡子唸五次糖果人，他就會出現❶。但這部電影並非一般的靈異殺手。片中最嚇人的一幕，海倫在某座社會住宅公寓浴室裡醒來，卻不記得自己是怎麼來的，她在門外發現被砍下的狗頭❷，有位年輕媽媽（威廉斯〔Vanessa A. Williams〕飾）因為寶寶失蹤而尖叫。原來，糖果人最想要的不是鮮血，而是信念。

《亡靈契約》

（*The Pact*，二〇一二年）
由麥卡錫（Nicholas McCarthy）編劇、執導的出道之作，劇情不斷翻轉，非常現代的鬼故事，舞台中心是洛杉磯，不斷成長的都市空間裡一座不起眼的房子。安妮（科慈〔Caity Kotz〕飾）、妮可（布魯克〔Anges Brucker〕飾）姊妹在母親死後，百般不願地回家參加喪禮，妮可卻在跟女兒（布萊特〔Dakota Bright〕飾）視訊時失蹤了。「媽咪，你背後是什麼東西？」小女孩天真地問❶。在警探（范迪恩〔Casper Van Dien〕飾）、靈媒（哈德森〔Haley Hudson〕飾）的幫助下，安妮努力破解謎團——十分巧妙的推理設計，靈感來源還有幾十年前的連續謀殺案。導演善用場景中壓抑、老派的氣氛，搭配詭異的運鏡，還在某一刻安排了嚇人的側影，暗示邪惡存在❷。此外導演也不放棄使用夢境、網路幽靈來製造更多驚嚇。

《燈塔》

（*The Lighthouse*，二〇一九年）
導演羅伯特‧艾格斯（《女巫》）又一部歷史課電影作品，這次的劇本是跟弟弟麥克斯合寫的。溫斯洛（派丁森〔Robert Pattinson〕飾）、維克（達福〔Willem Dafoe〕飾）兩位燈塔看守員在新英格蘭的岩岸上，工作、喝酒、慢慢變瘋狂。連電影選用老派的畫面長寬比、黑白畫面，也有幽閉恐懼效果❶。維克帶著奇特的妒意看守燈塔，溫斯洛心底則暗藏祕密，夢見章魚海怪☺、妖豔美人魚，人魚身上包覆海草、嚎叫聲像海鷗❷。在只能沉浸在彼此陪伴中的世界裡，電影注入了孤寂感，而他們的理智逐漸崩塌。溫斯洛的想像入侵日常生活，維克則帶著斧頭上救生艇，好像《閃靈》裡的傑克。很快地，兩人都無法分辨威脅究竟來自現實還是想像，時間就像流沙消逝——更糟的是，他們的存酒就快喝完了。

鬼敲門
格林童話故事

上映：二○一四年
導演：珍妮佛‧肯特（Jennifer Kent）
編劇：珍妮佛‧肯特
主演：艾絲‧戴維斯（Essie Davies）、
　　　諾亞‧威斯曼（Noah Wiseman）、
　　　海莉‧麥克林尼（Hayley McElhinney）、
　　　丹尼爾‧亨歇爾（Daniel Henshall）、
　　　芭芭拉‧韋斯特（Barbara West）
國家：澳大利亞
次分類：心理驚悚

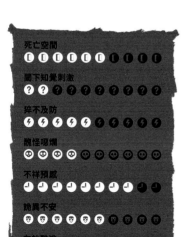

死亡空間

閣下知覺刺激

猝不及防

醜怪噁爛

不祥預感

詭異不安

在劫難逃

　　沒有多少電影可以做到只用片名就能嚇到觀眾，不過澳洲導演暨編劇珍妮佛‧肯特的出道作卻做到了。角色靈感來自塞爾維亞語的抓小孩的鬼「babaroga」，巴巴度是以不安打造而成：稚氣、神祕、略帶威脅感，不論是這個角色，還是電影本身，表現都名符其實。

　　澳洲阿德雷德郊區有座死氣沉沉的灰藍色房子，寡婦艾蜜莉亞（戴維斯飾）養育行為乖張的六歲兒子山繆（威斯曼飾），感到挫折連連，還必須面對寂寞、憂鬱症、睡眠不足等問題。山繆是個問題兒童，想像力過度豐富，自己打造漫畫般的裝備要殺怪物，因為他怕怪物會把媽媽也奪走。觀眾看著母子倆在晚間檢查床底、衣櫥●來驅趕怪物。

　　他們顯然彼此相愛，但是他們也很明顯地無法適應彼此。山繆保護媽媽的決心讓人窒息——觀眾會目睹他打斷媽媽自慰的場面——兒子的特立獨行也讓媽媽害怕，所以她的床上才會放著兒子的照片，他像外星人一樣熟睡。肯特在《衛報》訪談中表示：「這是大家略而不提的大問題。身為女性，我們都被教導、被制約了，會以為母愛是件簡單、會自然發生的事情。但並不總是這樣。

「才不是我，媽，是巴巴度弄的！」──山繆

我想要呈現一位真實的女性，她快被自身處境給淹沒了。」

　　雖然恐怖電影比起其他類型，提供給女性電影工作者的機會稍微多了一點點，肯特還是覺得自己是個異類。她告訴「極客窩」：「還不如說我執導的是色情片。人們會說：『嗯，那也不算是真的電影。那個很噁心。還有，女生怎麼會想要執導那種東西？』」她曾在頗具爭議的丹麥導演拉斯・馮・提爾（Lars Von Trier，《撒旦的情與慾》）手下接受訓練，也於二〇〇五年拍攝短片《怪物》測試概念，肯特不畏艱難，這是艾蜜莉亞做不到的。

　　一晚，山繆選的睡前故事是媽媽從來沒看過的書：《巴巴度先生》，這本立體繪本所描述

的怪獸，一旦請進門，就再也不離開。這本書不只把山繆原有的恐懼變成具體事物，還讓恐懼有了一套運作邏輯，而一身黑的巴巴度是個會變形的東西，頭上戴帽子，手上是爪子，原形為一九二七年布朗寧（Tod Browning）電影《倫敦午夜後》（*London After Midnight*）中的「戴海狸帽的男人」。

「先是一陣隆隆聲，再來三聲刺耳的敲門聲：巴巴度！度！度！那時候你會知道他就在附近，如果你查看，就會看到他。」書上這麼寫。「他頭上戴的就是這個。他很搞笑，你不覺得嗎？要是你晚上在房間裡看到他，你會連睡也睡不著。」這一頁也語帶威脅。

接下來的幾天，山繆開始搗蛋，又把事情都怪到巴巴度身上。艾蜜莉亞去地下室的時候，發現過世丈夫奧斯卡的東西遭到翻箱倒櫃，她在慌亂中收拾東西，卻以為自己的眼角餘光看到了巴巴度而停了下來，事實上那只是奧斯卡掛在牆上的西裝ⓖ。但是觀眾不會錯過其中意涵——悲傷才是這裡真正的怪獸。

很快地，艾蜜莉亞與山繆發現，事情如故事書所說：「如果它在字裡面，或是一眼看過去，你無法擺脫巴巴度。」一開始，艾蜜莉亞把書藏在衣櫥頂端，接著她又把書撕毀，但她之後聽到一次小聲的敲門聲，接著一次大聲而兇惡的碰撞聲ⓘ，而她一開門就看見那本書躺在那裡，完好無缺，還多了新的頁數，描述主角殺了她的狗、勒死她的小孩、割斷自己的喉嚨。她做了明智的決定，用烤肉爐把書燒了，這讓背景配樂中詭異

「我跟你賭，我們來打賭。你越拒絕我，我就越強大。」──巴巴度先生

的聲音❺平息了下來──只是暫時的。

　　艾蜜莉亞想不出法子來，只好致電妹妹克萊兒（麥克林尼飾），自從山繆不小心害外甥女露比（宏恩〔Chloe Hurn〕飾）受傷之後，克萊兒就顯得不太想幫忙。「去找警察吧。」克萊兒如此建議，然後掛斷電話。接著電話馬上響起，「克萊兒嗎？」艾蜜莉亞遲疑地問。沒有回應。「哈囉？」依然沒有回應。然後怪聲音出現了，像是從喉嚨深處發出來的，語氣淫穢，尾音拉長到像是尖叫：「巴巴度！度！度度度度度度！❹」

　　艾蜜莉亞很快開始感覺不管走到哪都能看到巴巴度的蹤跡。到了警察局，她試圖報案，說自己被跟蹤，卻遭到執勤員警（摩根〔Adam Morgan〕飾）草率對待。「有人寄給我一本童書。」她說，語氣有點虛，隨後承認她把證據給燒了。當員警朝她靠過來，她看到了巴巴度的帽子、披肩、長爪高掛在員警身後的牆上❺，她馬上倉皇逃跑，害怕又羞愧。

　　後來，當她望著友善的鄰居老太太（韋斯特飾），巴巴度又從黑暗中現身❶。當晚，山繆入睡後，艾蜜莉亞清醒地躺在他身邊，她聽到門外嘎然作響，原來是狗狗巴格西，她讓狗進門，但門又自行打開了，有東西快步衝進房間，附帶像是昆蟲般的聲音❺。艾蜜莉亞縮進棉被裡，而熟悉的叫喚聲又來了：「巴巴度！度！度度度度度度度！❹」當艾蜜莉亞再度往上望的時候，巴巴度滑過天花板，呼吸粗重，像隻蝙蝠般地掛在燈具上☺，然後在她嚇得動彈不得的狀態下，降落到她身上。

　　她拉起山繆，兩人下樓去看深夜電視節目。但是當她累到閉起眼睛時，電視上原本是輕柔無害的音樂、法國導演梅里葉的黑白奇幻電影，卻突然冒出了巴巴度❷。天漸漸亮了，陽光灑在她蒼白、飽經折磨的臉上，觀眾再也無法忽略電影中的暗示：巴巴度並非真實怪物，而是內心如怪物般的感受之體現。

　　自此開始，事態急轉直下，電影巧妙地將敘事觀點從艾蜜莉亞轉到山繆身上，自擔憂的家長換成害怕的小孩。有天晚上她端上來的晚餐湯裡有草，之後她又看見牆上跑出蟑螂☻。過不了多久，她的行為真的變得失控。「你為什麼一定要一直講、一直講、一直講話？」她朝山繆大吼，重複音節呼應著巴巴度獨特的叫喚❸。「你要是真的那麼餓，怎麼不去吃大便？」

　　拍攝這些場景的時候，威斯曼當然並不在場，他不需要承受實際創傷也能發揮強大的演技。「艾蜜莉亞對山繆言語霸凌的那些鏡頭裡，我們安排大人跪在山繆的位置點上跟大吼大叫的艾絲對戲。」肯特對《電影誌》（*Film Journal*）表示。「我不想要為了拍一部電影而毀掉他的童年。」

　　至於山繆這個角色，觀眾倒會希望他最多只是童年不幸而已。當艾蜜莉亞看著新聞上有媽媽拿菜刀刺死兒子的時候，電視播報的現場畫面窗戶裡，出現了她自己的臉，笑得燦爛❸。地下室裡，已逝的丈夫鬼魂（溫斯皮爾〔Benjamin Winspear〕飾）安慰她：「我們將會在一起。你只需要把那個男孩帶來給我。」

　　艾蜜莉亞殺了狗狗巴格西之後，攻擊山繆，直到他哭喊：「我知道你不愛我。巴巴度不會讓你愛我的。但是我愛你，媽。我會永遠愛你。你讓它進來了，你得把它趕出去！」戲劇高潮場面稍長，媽媽終於驅逐了巴巴度。

　　肯特似乎是想表示，這才是真正的事實：無可名狀的恐懼要比任何怪物都更恐怖。有時理應保護我們的人卻是傷害我們最深的人；有時他們痛恨我們，或者離棄我們，或者死去；有時不受歡迎的入侵者──悲傷、恐懼、瘋癲──慢慢滲透到我們的生活之中，不論怎麼做都無法驅離。

　　「我認為當恐怖電影能驅動情緒與內在的時候，就是電影出彩的地方。」肯特告訴《衛報》。「恐怖電影從來就不是『欸，我想要去嚇人。』完全不是。我想要討論的需求是，去面對我們生活中和我們自己的黑暗。對我來說這是作品的核心，一個遇到糟糕處境時真的會逃避很多年的女人，讓她必須去面對。恐怖的部分就真的是副產品。」

　　艾蜜莉亞與山繆活了下來。兩人在尾聲時看起來比較快樂，正準備慶祝山繆的生日，這可是第一次。花園場景裡，鏡頭從泥土中升起，頗具暗示意味，畫面呈現艾蜜莉亞正在照顧一朵深到幾乎是黑色的玫瑰。母子一起抓蟲放進碗中，媽媽拿到地下室去。「我什麼時候會看到它？」山繆問。「總有一天，等你大一點的時候。」她回覆。下面的黑暗中有個東西──觀眾預設，是巴巴度──對她吼叫，她安撫它而它平靜了下來，拿了碗之後匆匆跑走了，又回到了樓梯下面。

　　「它還好嗎？」山繆問回到外頭的媽媽。「今天很安靜。」她回答，她接納的態度說明了一切。畢竟，「你沒辦法殺死怪物，你只能將它納入其中。」一如肯特告訴「溶解」（The Dissolve）網站的話。

延伸片單

《闇影之下》

（*Under the Shadow*，二〇一六年）

「比起任何事情，女人最要害怕的應該是暴露自己。」有人這麼對翁希德（拉希迪〔Nardes Rashidi〕飾）說。這是巴巴克·安瓦利（Babak Anvari）以波斯語拍攝的驚悚電影，意涵豐富。背景設在一九八〇年代晚期，兩伊戰爭導致德黑蘭飽受戰火摧殘，女主角的丈夫正在服役，由她獨自照顧女兒朵莎（曼莎迪〔Avin Manshadi〕飾）。翁希德不是個好穆斯林——她違背沙里亞，會開車、拍攝有氧運動影片、修習醫學——但，她也擔心，自己不是個好媽媽。各種焦慮情緒，隨著可疑鄰居的舉動，在背景發酵，加上突如其來的空襲轟炸，而母女兩人發現自己遭到伊斯蘭惡靈（djinn）騷擾。在片中許多壓迫之中，最恐怖的也是最單純的東西，在畫面邊緣拍打❶的一塊白布❷。不過這塊布也有其沉重的寓意。觀眾了解到，翁希德的生活並不只有一道闇影——連自己在鏡中的倒影也能嚇到她，她的面紗在她身上蓋了一層恐懼。

《懼嬰》

（*Still/Born*，二〇一七年）

有多恐怖就有多遲鈍，加拿大編劇／導演克里斯丁森（Brandon Christenson）的出道作請來外甥女格蕾絲來演新生寶寶亞當，父母親則是瑪麗（伯克〔Christie Burke〕飾）與傑克（摩斯〔Jesse Moss〕飾）。亞當的雙胞胎兄弟在出生時死亡。產假結束，傑克則回到工作崗位，瑪麗則難以承受喪子之痛，也無法應付新手媽媽的工作量。她開始聽到寶寶監視器裡傳來尖叫聲❷，然後，她在做別的事情時，看見有人闖進寶寶房要抱走亞當❹。接著，當她哄寶寶的時候，她聽到空的嬰兒床裡傳來哭聲❶，轉身查看卻發現有個寶寶躺在血泊中❷。這究竟是產後憂鬱症還是更邪惡的東西呢？換個角度看，如果瑪麗真的瘋了，她去看的諮商師卻是老是演壞人的艾倫賽（Michael Ironside），是能有什麼幫助？

《靈蝕》

（*Veronica*，二〇一七年）

帕卡·布拉扎的鬼附身經典之作，開場是驚慌失措的報警電話，以及跟著警察去到現場的攝影機。此番作風不只讓人想到導演前作《錄到鬼》，還強化了本片作為（內容薄弱的）真實故事的資格。本片根本不需要什麼資格。在馬德里上學的維若妮卡（艾斯卡西娜〔Sandra Escacena〕演得極好）責任沉重，得為忙碌的媽媽照顧手足。有天在學校遇到日蝕，她和朋友玩起通靈板，要跟死去的父親溝通，但卻導致恐怖後果。回家路上，眼盲的「死亡」修女（楚吉琉〔Consuelo Trujillo〕飾）瞪著她瞧❷。晚餐時，她的手不由自主地發抖，嘴唇掉出肉丸，宛如吐血❷。而她很快就在公寓裡看到奇怪的東西：黑暗中，電視螢幕上反映出惡魔的身影[1]、父親赤身露體站在房間角落❹；她開始想，自己到底召喚的是什麼人——還是什麼東西？

靈病
朝你附近的電影院而來

上映：二〇一五年

導演：大衛·勞勃·米契爾（David Robert Mitchell）

編劇：大衛·勞勃·米契爾

主演：瑪嘉·夢露（Maika Monroe）、
麗麗·賽普（Lili Sepe）、
凱爾·吉克瑞斯特（Keir Gilchrist）、
奧莉維亞·露卡迪（Olivia Luccardi）、
丹尼爾·在瓦托（Daniel Zovatto）

國家：美國

次分類：超自然

米契爾第二部作品的靈感來自幼時反覆出現的惡夢，電影緩慢、凝重的質地有如夢境。

片中年輕氣盛的主角群們總是在玩，從來沒有大人管。不同場景中呈現的季節總是在變，片中的科技產品、服裝、汽車也無法被歸納到任何特定的時期。「重點是把時間抽離電影。」米契爾在「恐懼中心」訪談裡表示。「讓電影感覺像一場夢──或說一場惡夢。」

開場的片段明確暗示這可不是什麼好夢。穿著高跟鞋的青少女（史普萊利〔Bailey Spry〕飾）跟蹌步出郊區房屋，面帶驚恐地左顧右盼，彷彿她在穿衣服的時候受到了驚嚇。鏡頭三百六十度轉動，「災難和平」（Disasterpeace）所作的電子配樂響起，每個音都表示凶多吉少◔，她驅車離開。路上停在湖岸邊，她打給爸爸說她愛他，到了早上她已經死了，腿不自然地往後翻折☺。

接著出場的是青春年少的潔依（夢露飾）、妹妹凱莉（賽普飾）、朋友雅拉（露卡迪飾）、保羅（吉克瑞斯特飾），保羅喜歡潔依。潔依的父親（巴爾達〔Ele Bardha〕飾）失蹤了，可能已經死亡，媽媽（威廉斯〔Deborah Williams〕飾）整天酗酒，姊妹平常消遣度日的方式是，在後院

「它可能看起來像是你認識的人，也可能是人群裡的陌生人。只要能靠近你都行。」──修格

泳池游泳、打牌、看老電影。

有天潔依出門跟修格（威里〔Jake Weary〕飾）約會，他們有了性行為，他把她迷昏之後，綁在輪椅上，留在廢棄建築裡。他告訴她，自己把詛咒傳到了她身上，會有東西出來殺她，擺脫詛咒的唯一辦法是找另一個人發生性行為。

想當然，「它」很快就出場了，化身成一個裸體女子（哈里斯〔Ruby Harris〕飾）不屈不撓地朝兩人走來。雖然他們設法逃脫，心裡卻很清楚，總有一天自己會逃不了。「我的基本想法是，拍一部恐怖電影的恐懼來自某個動作非常緩慢的東西，慢到你是有辦法可以脫逃的。」米契爾告訴「IndieWire」：「但它會永遠存在、冷酷無情──恐懼由此而生。」

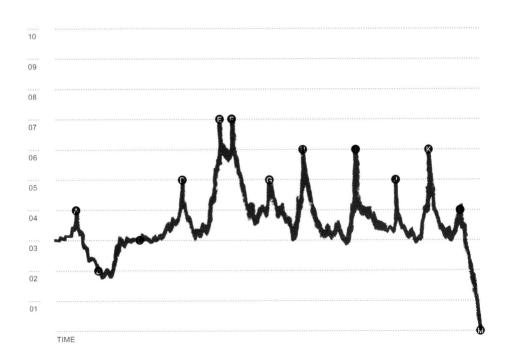

TIME

電影從陰沉、暗示意味濃厚的片名開始（原文片名直譯為「它一直跟著」），不斷營造不安的氛圍❹，因為不論在哪、不論是誰，都可能是「它」。

到了學校，鏡頭再次以三百六十度拍攝呈現，潔依坐在窗邊，有位穿著病人服的老太婆從遠處朝她靠近❶。

電影中最亮眼的恐怖橋段是「它」甚至會趁她在家時接近她。某天晚上，潔依的朋友們留下來過夜，有個身上瘀青的半裸女孩就在廚房裡等著她，還在地上尿尿❺。她們躲在潔依的臥室時，雅拉敲了門，有個雙眼發黑的高大男子就跟在她身後❻闖了進去。潔依逃脫了，但事情沒有改變，就像修格說的：「不管你人在哪，它都會在某個地方，朝你走過去。」

「它」化的形體看起來是隨機的，但是顯然經過設計，能讓目標坐立難安。潔依把詛咒傳給（知情的）鄰居葛雷格（佐瓦托飾），它就變成了他媽媽（普莉朵〔Leisa Pulido〕飾），全身赤裸地來找他。後來葛雷格一死，詛咒又回到潔依身上，她看到的「它」是祖父，沒穿衣服站在屋頂上❾。

電影混搭許多主題，性愛、死亡、亂倫，很難聚焦成明確的單一詮釋，不過米契爾曾經自己描述這部作品是「關於等待的焦慮」──等著「它」來，等待長大、等待死亡。

潔依、凱莉、朋友們身為青少年，卡在童年與成年之間的無人島上，在電影裡以象徵手法轉化底特律郊區荒地上的廢棄房屋。

　　攻擊事件之所以會那麼駭人的原因，有部分是米契爾完美地捕捉了青少年時期的焦慮，同時感覺自由又脆弱——所以片中的湖與水池很重要，寬闊、無法可知的水體。在修格迷昏潔依之前，潔依提到了兒時想要逃跑的夢想。「也不是要去到哪裡。」她說，「就是能夠擁有某種自由吧，我猜。現在我們已經夠大了，但我們究竟可以到哪去呢？是吧？」

　　有了令人害怕的新知識後，世上無處可逃。「潔依的性愛讓自己落入危險，但性行為又是她可以讓自己脫離危險的唯一手段。」米契爾向《衛報》表示。「我們生在世上的時光是有限的，我們無法逃離死亡。但是透過愛與性，我們可以做到把死亡推遠一點——至少短暫如此。」

　　電影最後一幕清楚地顯示這個短暫有多短。一幫人在當地游泳池看似殺死了「它」。一干情侶、潔依、保羅手牽手走在郊區的人行道上，身上的衣服黑白相搭。他們身後遙遙有個身影——葛雷格？——還是跟著他們，不過他們現在朝向未來前進，一起面對它。

延伸片單

《靈魂嘉年華》

（*Carnival of Souls*，一九六二年）
這部美國奇片拍攝風格有如游擊隊，是由專業電影製作人哈維（Herk Hervey）共同編劇、執導、製作，還擔綱主要反派演出。教堂管風琴手瑪麗（希里哥絲〔Candace Hilligoss〕飾）在沉河車禍事故後，毫髮無傷地走出車外，離開小鎮去其他地方工作。她很快發現自己迷失在一個詭異的世界裡，宛如影集《陰陽魔界》（*Twilight Zone*），並不斷遭到白臉男子（哈維飾）騷擾。從片頭的傾斜鏡頭到業餘水準的演出，這部電影氛圍奇特而生硬，宛若夢境，帶出日後大衛·林區的作品。畫面快轉呈現哈維與白臉群演在荒廢的涼亭中跳舞❸，還有從水中浮現時臉上的妝花了，明顯人造的跡象，反而加強了電影中似是而非的氛圍。恐怖片死忠粉絲老早就能猜出劇情，不過本作還是營造不安的強中手❹。

《夜霧殺機》

（*The Fog*，一九八〇年）
約翰·卡本特接續《月光光心慌慌》之後的大作，老派精彩。小鎮將滿百年之際，一票溺斃水手的幽魂在陰森的乾冰中現身，他們會對角色做出什麼事呢？演員名單很眼熟，潔美·李·寇蒂斯飾演伊莉莎白，加上身懷祕密的馬龍神父（侯布魯克〔Hal Holbrook〕飾）、廣播播報員韋恩（巴畢〔Adrienne Barbeau〕飾）。本片有些古怪的突發驚嚇❸，比如醫院病房裡有具會動的屍體威嚇伊莉莎白（《月光光心慌慌》經典畫面的實體重演），不過本作最出色的地方是沉重的不祥預感❹。最恐怖的片段都是玩弄被包圍的心理感受，比如丹（賽佛斯〔Charles Cyphers〕飾）在家遭到襲擊的片段，卡本特搭配的合成器配樂聽起來就像令人心驚的喪鐘；還有伊莉莎白與尼克（阿特金斯〔Tom Atkins〕飾）在水手濕答答的腳步聲逼近時，兩人企圖乘卡車逃跑的場面。

《汪洋血迷宮》

（*Triangle*，二〇〇九年）
《噬血地鐵站》英國編導史密斯的心理驚悚電影，宛如記不清的夢境。事實上本片是在昆士蘭州拍攝一群澳洲人扮演佛羅里達州的美國人，這就已經先為電影加上了錯亂的感覺❸。飽受騷擾的單親媽媽潔西（喬治〔Melissa George〕飾）不顧一連串的凶兆❹，拋下自閉症的兒子（麥克伊佛〔Joshua McIvor〕飾）不管，跑去找朋友格雷格（朵曼〔Michael Dorman〕飾）搭遊艇出遊。小艇遇上暴風雨而翻覆，有艘郵輪救了他們，埃厄洛斯號是艘廢棄的遠洋輪船，上面還有個殺人犯。埃厄洛斯是希臘神話中薛西佛斯的父親。想當然，潔西很快就得開始逃命，在船上空蕩蕩的狹長走廊裡奔跑，努力求生卻徒勞無功。喬治演技精湛，呈現一位陷在自身鏡像世界中的女子，而電影從頭到尾的既視感❸也讓人備受煎熬。

驚死人
鄰里之間有個怪東西

上映：二〇一七年
導演：達米安‧魯格納（Demián Rugna）
編劇：達米安‧魯格納
主演：麥西‧裘尼（Maxi Ghione）、
　　　諾貝托‧賈扎羅（Norberto Gonzalo）、
　　　愛維拉‧歐內妥（Elvira Onetto）、
　　　喬治‧路易斯（George L. Lewis）、
　　　奧古斯丁‧利塔諾（Agustín Rittano）
國家：阿根廷
次分類：宇宙恐怖

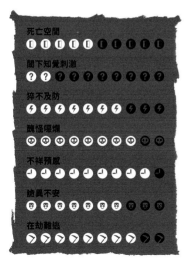

極少恐怖電影會恐怖到，主角一見到敵人時，真的心臟病發作。不過，這就是阿根廷導演達米安‧魯格納精采作品中，富內斯探員（裘尼飾）接近結尾時的劇情。這部電影很像由溫子仁執導的日本鬼片，故事是來自多重時空的洛夫克拉夫特式怪物，肆虐布宜諾斯艾利斯再普通不過的三個街區。不過濃縮的劇情簡介完全不能形容這部作品令人崩潰的氛圍。

一號住宅裡，克萊拉（辛諾拉勒〔Natalia Señorales〕飾）聽到排水孔傳來的話語，說牠們要殺了她❹。晚上，丈夫胡安（瑞塔諾〔Agustín Rittano〕飾）被碰撞聲吵醒，他以為是二號住宅的鄰居華德（薩魯門〔Demián Salomón〕飾）搞的鬼。不過胡安抱怨結束回房後，才意識到「剛剛不是華德」。沒錯，其實是克萊拉，她被看不見的力量吊在浴室半空中❹，不停被推去撞牆，像是《宿怨》中的安妮（克莉蒂飾）。

至於華德家裡也沒好到哪去，因為有東西一直在推他的床鋪。當華德查看床底下時，棉被拖得老長，宛如黏在一起的頭髮。他什麼也沒看見。但是華德躺回床上後，觀眾看到了：地板上有個白色的巨大身影蜷縮著，腿向身體方向反折❷。

「你手上不應該有血。
這些怪物喜歡血。」——
莫拉博士

華德在床上裝了錄影機，卻讓人更緊張——影像顯示那個人影在他睡覺時就站在床邊，然後躲進衣櫃裡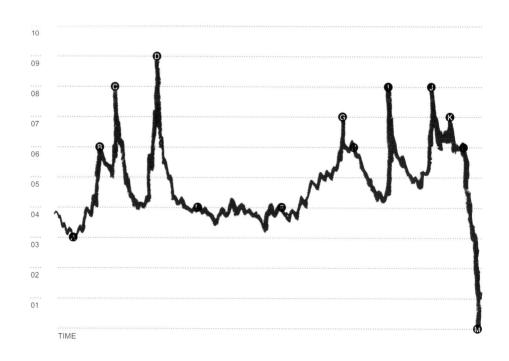。華德決心放手一搏，拿著槍探進衣櫃裡，但衣櫃空空如也。接著，他檢查錄影機的同時，一張蒼白的臉自身後的黑暗中浮現❶。觀眾看著那個東西慢慢靠近，身影映照在槍身上。讓人感到恐怖的是這個怪物好像也沒有想幹嘛，就只是決定要住在華德的臥室裡。「我就是想要那樣。」魯格納表示，「這些怪物沒有人類的道德觀或語言。可能就像是跑到我們世界來探索的太空人，或許牠們想要推椅子看看會發生什麼事，或是弄爛一具人體，看看人會不會死掉。」

　　第三個房子裡，十歲男孩布佐（拉斯寇斯奇〔Matias Rascovschi〕飾）坐在餐桌旁，渾身發黑

腐爛☺，他從墳墓裡回到此處。富內斯與身為超自然調查員的友人漢諾（貢扎羅飾）走到一旁去討論該如何處理屍體，回來的時候屍體位置卻移動了🕐，桌上灑滿牛奶。

　　故事如洋蔥般展開。警局裡，胡安遭到拘留，他是殺害克萊兒的嫌疑犯。漢諾與同事莫拉博士（歐內妥飾）、羅森托克博士（路易斯飾）都來到警局，他們決定要在這三間房子裡過夜，搞清楚究竟發生了什麼事，卻完全不知道自己將踏入怎樣的困局中。

　　電影中的事件都越演越烈，深入骨髓的恐懼感、詭異發毛的視覺畫面、時機邪惡的突發驚嚇，在導演的搭配之下能把人嚇瘋。富內斯致電位於隔壁房的漢諾，告知他要離開，漢諾朝對街一望，回覆：「窗戶旁邊有個傢伙，那個不是你吧？🕐」那事實上是華德衣櫥裡的白色東西，從漢諾的視角看過去，它一下出現、一下消失☻，但是在漢諾搞懂自己看到的究竟是什麼東西之前，它突然就跑到漢諾所在的窗外處⚡。

　　設計師柏塔（Marcos Berta）一手設計出來的怪物非常精彩，混用假肢體、電腦動畫特效、特技演員，大大加深了電影瀰漫的詭異。有一幕，羅森托克的手被刀釘在櫥櫃裡，裡面的某種生物隨即喝起他的血來☻。後來，富內斯在驚懼之下想要開車逃走，而噁心怪物化為莫拉的頭，拖著莫拉斷掉、拉長的脖子，朝車子的方向追去☺。

　　電影配樂出自導演之手，大音量也強化了恐懼感，從讓人起雞皮疙瘩的小提琴到不斷漸強管弦樂，再配上雷電般的撞擊聲，配樂讓人感覺這

些房子的建築地基似乎要崩塌毀滅，淹沒角色。

　　雖然莫拉博士解釋了一部分的故事脈絡——她說這些怪物來自另一個維度，有些空間跟我們的維度重疊，而牠們可以藉由水在不同維度間移動——不過，這部電影並沒有想要解釋太多，比較想把觀眾嚇死再說。「我覺得如果我放進更多資訊，電影裡的張力、延遲帶來的恐懼感，就會消失。」魯格納表示，「所以電影的節奏會是：不浪費時間解釋，這就是場惡夢，沒時間給你放鬆喘口氣。❼」

　　莫拉的解釋才剛結束沒過幾秒鐘，導演就以行動證明他的理念。「那有沒有方法阻止這些事件？」富內斯問，幾乎已經感到絕望。莫拉笑了，彷彿是在對小孩講解學問。「沒有。」她說，同時牆裡冒出了爪子來抓著了她❽。這一刻，怪物穿牆爬出來，身上血淋淋黏糊糊，富內斯終於心臟病發作。老實說，真的不能怪他吧？

延伸片單

《陰兒房》

（*Insidious*，二〇一〇年）

《奪魂鋸》導演溫子仁搭配編劇溫納爾（Leigh Whannell）的合作成果影響力可觀，開頭四十分鐘把人嚇得心膽俱裂。蘭伯特一家子搬家後，家裡怪事頻仍。兒子道爾頓（辛普金斯〔Ty Simpkins〕飾）陷入昏迷，媽媽芮內（伯尼〔Rose Byrne〕飾）聽到寶寶監視器裡傳來怪聲音❾，晚上窗邊還會出現詭異的臉孔❼。芮內與丈夫賈許（威爾森〔Patrick Wilson〕飾）決議搬家，打破本類型劇情常規，邪靈作祟卻越來越嚴重──「鬼要鬧的不是房子。」有人告訴喬許的媽媽（荷榭〔Barbara Hershey〕飾）：「是你兒子。」有個片段頗為陰森，芮內一間又一間地搜索尋覓一個詭異的小小人影，搭配曲調〈踮腳走過鬱金香田〉（Tiptoe Through the Tulips）❶，另有一個絕妙的突發驚嚇❼是賈許後頭突然出現一個紅色邪靈之臉❶。不幸的是電影後半段令人失望，類似《半夜鬼上床》風格的異世界到此一遊。

《地獄屋》

（*Hell House LLC*，二〇一五年）

某個鬼屋景點造成十五位旅客死亡，電影以這起未公開的悲劇事件為主軸發展，編導科內提（Stephen Cognettis）的出道作，以拾獲錄像聰明出擊。電影以紀錄片形式展開，搭配街頭訪問、新聞片段、慌張的報案電話發展故事。倖存者之一莎拉（珍妮佛〔Ryan Jennifer〕飾）在幕後花絮片段中，與男友艾力克斯（貝林尼〔Danny Bellini〕飾）、「地獄屋」工作人員一起籌劃商店開幕，他們想要改造荒廢旅館，在萬聖節時營運。場景對氣氛有加乘效果，手持攝影機在昏暗照明下拍攝團隊自製的恐怖道具，而這群人碰上了旅館過往的住戶──某位撒旦教徒與一幫黑衣信徒。房子裡有具女子人體模型似乎會四處移動，帶來不少讓人難忘的突發驚嚇❼，而當角色們發現他們無法確定是誰還是什麼力量在移動模型的時候，驚嚇變成了不安❶，不斷擴散。

《鬼關燈》

（*Lights Out*，二〇一六年）

大衛‧桑德柏格（David F. Sandberg）改編自短篇作品的出道作，有點呆板但恐怖感不俗，節奏醞釀如日本鬼片，反派模式像《超時空奇俠》（*Doctor Who*）裡的哭泣天使。開場不囉唆地介紹了眼睛會發光❾的女鬼黛安娜（維拉貝利〔Alicia Vela-Bailey〕飾），她只能在暗中視物，但受害者一旦關燈，她就可以瞬間移動到獵物身旁。自從多年前黛安娜在精神病院遇到蘇菲（貝羅〔Maria Bello〕飾）之後，就持續跟著她，如今也威脅到蘇菲的孩子蕾貝卡（帕默爾〔Teresa Palmer〕飾）、馬丁（貝特曼〔Gabriel Bateman〕飾）。雖然電影裡介紹黛安娜背景故事的橋段感覺像匆促剪貼而成，她能在槍響的電光石火間、手電筒光線起伏之間瞬間現身的嚇人方式，頗有創意且讓人喪膽。這部片之所以夠嚇人的終極原因是電影仰賴恐怖片的基本原則──黑暗中有可怕之物伺機而動──且深化之。

宿怨
讓人不安的是腦袋

上映：二〇一八年

導演：艾瑞・艾斯特

編劇：艾瑞・艾斯特

主演：東妮・克莉蒂（Toni Collete）、
　　　蓋布瑞・拜恩（Gabriel Byrne）、
　　　艾力克斯・沃爾夫（Alex Wolff）、
　　　米莉・夏普洛（Milly Shapriro）、
　　　安・多德（Ann Dowd）

國家：美國

次分類：神祕學

死亡空間
聞下知覺刺激
猝不及防
醜怪噁爛
不祥預感
脆鼻不安
在劫難逃

有人說，恐怖電影知道所有的殺戮方式，卻對死亡一無所知，但艾瑞・艾斯特的出道作是個例外。「我真的很想拍一部電影是關於創傷如何侵蝕整個家族。」他告訴「Vox」。「那部電影要有點像銜尾蛇般循環，講一個家族被自己的悲傷吞噬。」

艾斯特在美國電影學院就學時，就曾以短片探索家族的黑暗面：《強森一家有點怪》（*The Strange Thing About the Johnsons*）討論亂倫，而《孟喬森》（*Munchausen*）主角則是過度保護到危險程度的母親。他拍第一部長篇電影時，要求劇組去看麥克・李（Mike Leigh）、英格瑪・柏格曼（Ingmar Bergman）的作品，而他自己的電影在劇情急轉成恐怖片之前，也介於兩者之間。

電影開場是訃聞，結尾是怪物般地重生，圍繞著不健全的葛雷罕一家人，這家人是安妮（克莉蒂飾）、史提夫（拜恩飾）、兩人的孩子彼得（沃爾夫飾）、查莉（夏普洛飾）。開場是安妮母親艾倫（查爾芬〔Kathleen Chalfant〕飾）下葬，她是個難相處又有很多祕密的女人，她的死也對家人有程度不一的影響。安妮看到母親的鬼魂站在房間角落，但年幼的查莉表現更為怪異，她會

「生第一胎的時候——我兒子——我沒讓她靠近我，所以我才把女兒給了她，她馬上用鉤子刺她。」——安妮．葛雷罕

發出嘖嘖聲，還把飛進教室窗戶的鴿子的頭剪斷☺。

當死亡再度降臨，一家人的生活開始破碎。艾斯特告訴葛里斯（Mick Garris）：「我希望電影感覺像是因為再也無法承受其中情感而分崩離析。」電影狠下心來讓觀眾所感受到的悲苦程度之深，應該要標示觸發警告才對。

這部電影的恐怖程度也一樣狠，又持續帶有詭異氛圍。安妮是位模型師，她正在製作跟自己生命歷程有關的微縮模型，不久之後要在展覽中展示。電影的開場鏡頭是房子外頭的樹屋，鏡頭慢慢穿過她的工作室，再移到跟葛雷罕宅一模一樣的模型。該模型出自特效妝容總監紐伯恩（Steve Newburn）之手。背景音樂播放不穩定的心跳聲，

有點像寶寶在子宮裡會聽到的聲響，鏡頭拉近至彼得的臥室，突然之間場景從模型變成真實❾，史提夫走進房裡叫兒子起床準備參加葬禮。

這個轉場不只是傑出優雅的特效，畫面的人造感也讓觀眾懷疑所見之事是否就是真相，而且還暗示故事中存在著層次更高的力量，操弄角色們按本行事❹。而以下是真人真事：實景房子是整棟搭在收音室裡，而艾斯特還準備了長達七十五頁的鏡位指導清單。

到了學校，彼得正在上的課正談到希臘悲劇作家索福克里斯，黑板上大大寫著「逃離命運」（如同《月光光心慌慌》），同學解釋劇中角色「不過是這座又恐怖又絕望的機器中的棋子」。同時，鏡頭也顯示牆上刻著奇怪的字樣，電線桿上刻著的奇怪圖樣是愛倫與安妮兩人項鍊上的圖案——這其實是惡作劇之神派蒙教的符號——這根電線桿將會出現在劇情轉折處，也是本片最駭人的場面。

出於媽媽的強迫，彼得帶著查莉參加派對，他在派對上離開去抽大麻，查莉則跑去吃巧克力蛋糕。電影中已經告訴過觀眾，查莉對堅果過敏，而觀眾也知道蛋糕裡有堅果❹。配樂師史戴森（Colin Stetson）音樂像是在不斷翻攪、滾動，宛如又恐怖又絕望的機器，查莉變得喘不過氣。彼得拉著她跑到車上，衝向醫院，妹妹坐在後座，喉頭緊縮，她將頭伸出窗外呼吸新鮮空氣，彼得突然為了閃過死鹿屍體而緊急轉向，導致妹妹的頭迎向那根電線桿，撞擊之下斷裂掉落☺。

令人難以置信的是，類似的意外曾在

「永遠不准對我大吼大叫！我是你母親，你懂嗎？我把一切都給了你！」──安妮·葛雷罕

二○○五年發生在喬治亞州馬利埃塔，酒駕的哈奇森（John Kemper Hutcherson）載著朋友布拉姆（Frankie Brohm）上路。

接下來呈現角色震驚的橋段，必定是影史上描述創傷最為精確的片段。彼得沒辦法開回去，甚至連回頭看都做不到，他有如行屍走肉般，開車回家，鑽進床鋪，躺著一動也不動，天亮了，鏡頭之外，觀眾聽見安妮發現了屍體。

在下一位角色開口說話之前，似乎過了很漫長的時間。安妮躺在臥室地板上，彷彿痛得再也站不起來，她尖叫：「我只想去死！」史提夫抱著她。鏡頭慢慢旋轉，彷彿在探索安妮房內的陳設，然後照到了站在走廊上的彼得，他僵著身體，內心破碎。

觀眾倒是很有可能完全理解彼得的感覺，觀眾剛剛看到主要角色──只是個十三歲小孩──以這麼恐怖的方式死掉。而觀眾心中有預感還會更糟❹，因為這部電影看來毫無極限，什麼事都做得出來。

安妮參加悲傷互助小組，認識了好心的瓊安（多德飾），說出了自己充滿創傷的家庭歷史。母親艾倫罹患解離型人格障礙，安妮的父親把自己活活餓死，而她哥哥罹患思覺失調症，上吊自殺，怪罪艾倫「把人放進他身體裡面」❺。難怪安妮覺得一切都「毀了」。不過她說的話裡面也有些蛛絲馬跡。加上安妮製作出來的模型──越來越令人發毛──還有日漸增加的神祕符號，觀眾能感覺到葛雷罕一家的悲劇是某種邪惡計謀的一部分。

安妮告訴瓊安，她曾經在夢遊時醒來，發現自己就站在彼得與查莉旁邊，他們三人身上都是顏料稀釋液，而她手上拿著火柴正要點燃。後來，她在一場惡夢中重演這場意外，暴露黑暗家庭的真相。「我從來都不想當你的母親。」她向彼得承認。「可是她強迫我這麼做。」

彼得的希臘神話課堂上，老師宣稱：「阿伽門農別無選擇。」彼得聽見查莉的噴嚏聲😀，緊張地環顧四周。接著他的手被一股力量拉起，定在空中，鏡頭朝他拉近，他的臉腫脹不堪，看起來就像過敏發作😌。接著他的頭毫無預兆地用力撞向桌面⚡——還兩次——然後他一邊踉蹌後退一邊大叫，被剛剛發生的事情嚇得六神無主。此處的表演頗為精彩。克莉蒂爆發式的演出固然值得讚許，沃爾夫的表現也一樣傑出，他演活了內在破碎不堪的受害者，而邪惡的詭計在他身邊逐漸連成一線。

「這個故事是用犧牲祭品的角度來講述一個長期的附身儀式。」艾斯特在訪談中告訴《多變》（Variety）雜誌。「我們終究是跟著這一家人，他們對正在發生的事情渾然不覺。不過我也想在電影裡注入更邪惡也更了解真相的角度🌓。電影本身知道這個故事將會如河發展，每件事都無可避免。☯」

可能無法避免，事態發展卻不見得有那麼明顯。故事提供的事實是：艾倫、瓊安、她們的好友們都是邪教徒。她們沒有成功取得安妮的哥哥與查莉，她們打算將彼得變成派蒙教在塵世間的容器。安妮試圖阻止她們，但只成功殺死史提夫，他遭受祝融而死，隨後安妮自己變成了傀儡。

觀眾在目睹了這麼深的悲苦與磨難之後，幾乎難以承受劇情高潮☯。彼得在黑暗中醒來，身後有個白衣身影跑過牆邊🌑。彼得看見父親焦黑的屍體🌑躺在客廳地板上，同時焦距內有個身影——安妮——恐怖地出現在上頭的天花板🌓。彼得看著四周，發現大廳裡有位裸體男子（史坦利〔David Stanley〕飾演，曾出現在艾倫的葬禮中），他微笑著⚡。彼得朝閣樓跑去，他的母親大力敲著活板門，但是不是用拳頭，而是用她自己的頭🌑，這副身軀裡的那個女子已經消失不見了。

彼得獨自在黑暗中——他以為是這樣——找來了蠟燭，照見了外婆屍體的輪廓，還有一張照片，裡面是自己眼睛被挖出的樣子。然後他聽到了：滴滴答答的潮濕聲😌。他驚恐地往上看🌓，觀眾還沒看見彼得的下一步，意外就來了：安妮懸在半空中，動作機械式地僵硬，飛快地以鋼琴琴弦切斷自己的頭🌑——血漿

爆出，她的雙眼圓睜，電影的節奏加快……

　　閣樓裡出現了更多裸體的邪教徒，彼得別無他法，只能跳窗逃脫。這時觀眾才聽到安妮的頭顱落地的聲音。安妮與查莉砍頭的場景，顯然是艾斯特最早想到的畫面。「孩子身上發生的事情毀了一個母親，以至於她也對自己做出同樣的事。我是以這個概念為核心發想出整部電影。」艾斯特向「噁到爆」（Bloody Disgusting）網站表示。

　　最後的片段是也成為悲劇主角的彼得。樹屋裡，有母親的無頭屍體與外婆的屍體，查莉的頭被插在一具人體模型上，一群裸體的邪教徒向彼得下拜，瓊安封他為派蒙之王。最後一個畫面中，觀眾看到同一個場面的微縮模型，不過製作模型的究竟是誰，留待臆測。

　　不過有些影評抱怨結尾處瓊安的演說把一切都講白了，太多資訊要消化，讓人頭昏，再說，某種程度而言，那也不重要了。這部電影真正的威力不是劇情命中注定，或是驚悚可怖的畫面，而是有血有肉的人被痛苦碾碎成灰的感覺。確實，觀眾在看過這麼恐怖的內容之後，如果走出戲院的腳步有些跟蹌、內心有點破碎，也是情有可原。

延伸片單

《降靈曲》

（*A Dark Song*，二〇一七年）
編劇／導演連恩・蓋文（Liam Gavin）的出道作步調緩慢，以真誠哀痛為核，暗黑而引人入勝，故事講述一位悲痛的母親蘇菲亞（沃克〔Catherine Walker〕飾）聘請邪教人士約瑟夫（歐蘭姆〔Steve Oram〕飾），躲到鄉下大宅中舉行儀式來與被害死的兒子溝通。兩人的互動充滿張力，籌備儀式的過程也如迷宮般叫人緊繃，蘇菲亞必須斷食、服用蟾蜍糞便、喝血☺，好「讓房子可以脫離世界的束縛」，同時也與日常現實脫節了。事情越來越超出蘇菲亞的掌握，她身後的死亡空間也出現了黑色身影❶。緊閉的門扉後頭，她能感覺到某種存在，就坐在約瑟夫的椅子上抽菸☺、跟她兒子交談──或者是某個假冒兒子的東西。電影高潮處，非常感人也恐怖滿點，她重溫兒子死前的時刻，受到天使與惡魔的糾纏。

《戰慄魔胎》

（*Housewife*，二〇一八年）
風格強烈的土耳其導演坎・艾弗諾（《煉獄迷宮》）第二部作品，借用了許多經典大作招數（達利歐・阿基多、馬里奧・巴瓦、H・P・洛夫克拉夫特）而做出原創性十足且極度狂躁的電影。序章帶有強烈佛洛伊德風，年幼的荷莉（沉恩〔Zuri Sen〕飾）與姊姊（古拉普〔Elif Gülalp〕飾）遭到母親（哈爾曼〔Defne Halman〕飾）攻擊，因為母親在幻覺中看見「訪客」。多年後，成人的荷莉（波迪黛茲〔Clémentine Poidatz〕飾）成為娃娃屋藝術家，丈夫（艾克索斯〔Ali Aksöz〕飾）則是專門研究邪教的作家。在不安的氣氛中❶，迷人的布魯斯（大衛・櫻井〔David Sakurai〕飾）說服荷莉查詢某位邪教領袖的事，而她陷入家庭可怕的過往回憶。本作有大量的詭異畫面☺、一些精彩的突發驚嚇❷（其中一個直接向巴瓦《驚駭》〔*Shock*〕致敬），以及一堆讓人深陷其中的敘事迴圈。一如布魯斯所言：「你可能會永遠被困在夢境的迷宮之中。」可不是。

《暗黑聖女》

（*Saint Maud*，二〇二〇年）
英國編劇／導演葛拉斯（Ross Glass）的低成本出道作。晦暗的海邊小鎮裡，虔誠護士莫德（克拉克〔Morfydd Clark〕飾）受雇看護瀕臨死亡的舞蹈家阿曼達（伊勒〔Jennifer Ehle〕飾）。經歷重重困難後，兩人日漸親密，阿曼達稱莫德為「小救主」。不過，電影也暗示著莫德有點奇怪。她聽見身邊傳來奇怪的低語☺，越來越大聲、她會陷入昏迷、故意用火爐燙傷自己的手。阿曼達解雇莫德後，她真的開始失控了。某夜縱情飲酒後，她看見啤酒裡出現漩渦，又與陌生人激烈做愛，還幻想自己的手穿破對方的肋骨☺。除了演員精湛的演出，本片的亮點在於，在故事高潮之前，能不斷讓觀眾猜測，莫德嚴守信仰究竟是出於神聖之心，還是瘋狂之心，而高潮更是嚇人❷。

牠：第二章
恐懼小丑

上映：二〇一九年

導演：安迪・馬希提

編劇：蓋瑞・道柏曼（Gary Dauberman）、
史蒂芬・金（原著小說）

主演：潔西卡・雀斯坦、詹姆斯・
麥艾維（James McAvoy）、
比爾・哈德（Bill Hader）、
以賽亞・穆斯塔法（Isaiah Mustafa）、
傑・雷恩（Jay Ryan）、
詹姆士・蘭森（James Ransone）

國家：美國

次分類：宇宙恐怖

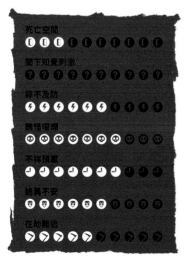

二〇一七年，安迪・馬希提將史蒂芬・金於一九八六年出版的原著小說改編成同名電影，電影第一集成為恐怖影史上票房最高的作品，而第二集的劇情重心擺在書中事隔多年後的發展，嚇人程度也提高了：書迷會喜歡的驚悚之作。

每二十七年，緬因州德瑞鎮會出現一個能任意變換外形的上古邪魔來肆虐小鎮，通常惡魔以跳舞小丑「潘尼懷斯」（比爾・史柯斯嘉〔Skarsgård〕飾）外貌現身，利用受害者的弱點作為攻擊手段。一九八九年，七個被排擠的小孩組成「魯蛇俱樂部」，在比爾（里伯赫〔Jaeden Lieberher〕飾）的領導下，差點就消滅了「牠」。但二〇一六年時，牠又再度現身，昔日的孩子們得回去面對自身恐懼，即使如今的自己早已記不清恐懼的樣子。

電影中有兩個呈現手套的場面，在第二集中真的很恐怖。電影的開場頗有震撼力，小鎮居民梅隆（曾演出《極限：殘殺煉獄》的札維耶・多藍飾）因為身為同性戀遭到襲擊，被打得奄奄一息之後，還被扔進河裡，然後潘尼懷斯將梅隆從河裡拖出來，吃了他的心臟☺。這場戲的靈感來自一九八四年緬因州的真實事件，查理・哈沃

「二十七年來，我一直夢到你，我渴望得到你，喔，我一直想念著你。」──潘尼懷斯

（Charlie Howard）命案。

之後的電影中，觀眾會目睹潘尼懷斯出手殺害小孩的畫面──這可是連殺人魔佛萊迪都避免直接在銀幕上呈現的畫面。年幼的維多莉亞（阿姆斯壯〔Ryan Kiera Armstrong〕飾）在棒球比賽中追逐螢火蟲，跑到了觀眾席下方，她小小的身影象徵著美國人的純真，形象經典。潘尼懷斯在黑暗中等著她，告訴維多莉雅，如果她更靠近一些，牠可以把小女孩身上的胎記吹不見。「一、二……」牠數著，巨大的臉很有威脅感，嘴唇濕濡，目光灼灼，小丑妝容讓臉分割不成形❺。小女孩催促牠：「你應該要數到三才對。❹」而牠張大嘴巴狠咬她的頭❻。

「潘尼懷斯的外貌形式很多種，而很多時候

TIME

牠是完全無法控制的。」馬希提在「Hot Press」
訪談中表示。「比爾〔史柯斯嘉〕的演出每次都
是毫無保留。總是能展現難以預料的駭人感。有
時候，比爾的表現不只是讓我無法預料，連他自
己也無法預料。」

　　成年後的魯蛇俱樂部成員再度聚首，比爾
（麥艾維飾）與眾人發現全體成員都已經遺忘了
小時候曾經發生的事情。麥克（穆斯塔法飾）是
多年後唯一沒有離開德瑞鎮的成員，他要大家去
找回兒時的私人物品，好喚起同伴的記憶。

　　貝芙（雀絲坦飾）回到兒時的老公寓，她小
時候父親（波加特〔Stephen Bogaert〕飾）常對
她動粗。開門的是年邁親切的克什太太（葛格森
〔Joan Gregson〕飾），自從貝芙的父親過世之後，
她就一直住在那裡。接下來的片段精彩詭異到不
行🙂。克什太太招待茶點，告訴貝芙：「在這裡
過世的人，永遠不會真的死去。」眼中閃著一抹
瘋狂。接著，貝芙看著克什太太父親的照片——
有種奇異的熟悉感——他是馬戲團員，而同時觀
眾在貝芙身後的死亡空間裡，老太太赤身露體跳
起舞來🙂。終於，克什太太／潘尼懷斯扯著喉嚨
闖進畫面中，化身成一個咯咯奸笑的老巫婆😊，
貝芙慌忙逃離，在離去之前卻在又黑又深的走廊
盡頭看見潘尼懷斯／克什太太的父親。「跑呀、
跑呀、跑呀！」他對貝芙說，一邊在臉上抹上白
色顏料，指甲刮過雙頰，劃出小丑臉上經典的紅
紋😊。

　　魯蛇俱樂部的成員各個都經歷了像貝芙一
樣的事，才一起進入牠在下水道裡的巢穴聯合對

付他。令人難忘的是艾迪（蘭森飾）童年生病時的遭遇。小艾迪（〔Jack Dylan Grazer〕飾）在鎮上藥局的地下室裡看見被綁在病床上的母親（艾特金森〔Molly Atkinson〕飾，也扮演艾迪成年後的妻子）喃喃低語：「他要來了！他要來把病傳給我了！🕐」接著出現了一個罩著布的身影，跌跌撞撞地靠近兩人，一邊低吼，一邊發出怪聲，最後才露出真面目，他是個會讓人做惡夢的癩瘋病患，還把舌頭伸進媽媽的嘴裡☺。老天才知道佛洛伊德會怎麼詮釋這個橋段，但這正是本作的傑出之處：把童年沒頭沒腦的害怕，轉化成實實在在的內心恐懼。

　　但是，比起魯蛇俱樂部成員，馬希提的收尾功力大大不如，這也可以說是史蒂芬・金的問題，作家本人在電影中有段客串演出，扮演小店老闆。不過，電影中呈現的轉變交錯——今昔、虛實、悲喜——倒是精確地描繪出，不論時光如何流轉，回憶總能讓我們瞬間不由自主地回到童年。

　　這部電影的敗筆是沒有深掘原著中鉅細靡遺的神祕世界觀，反而引用、納入了太多其他電影作品元素。在下水道裡，貝芙與班（雷恩飾）這對愛侶被迫與其他成員分開，她看見父親揮舞斧頭大吼『強尼在這裡！』，就像《閃靈》裡的傑克。也有片段提及約翰・卡本特的《極地詭變》：死去的成員史丹的頭顱長出蜘蛛腳，朝著成員們跑去。連角色里奇（哈德飾）都說：「你這是他媽開什麼玩笑！」——台詞真的是這樣。

　　不過，或許馬希提只是聽從史蒂芬・金的建議。「我能在最細微的情緒中辨識出恐懼，所以我也會試著讓讀者感到恐懼戰兢。」金在散文集《死亡之舞》（Danse Macabre）中寫道：「而如果我發現我沒辦法做到恐怖，那我就動用噁心。我並不因此自豪。」總之，這或許是嚇人技巧真正的祕密。

延伸片單

《顫慄黑洞》

(*In the Mouth of Madness*，一九九五年)

約翰 · 卡本特向洛夫克拉夫特致敬之作，開場就讓主角約翰 · 特倫特（尼爾〔Sam Neil〕飾）被強制送入精神病院，他說：「有被害妄想症的精神分裂病患總會有：加害的『他們』、被害的『他們』，還有『它』。」約翰發瘋了，不只如此，作家薩特 · 肯恩（普洛斯諾〔Jurgen Prochow〕飾）也失蹤了。肯恩在電影中顯然是名作家史帝芬 · 金的化身，作品描寫末日光景，不只導致讀者陷入瘋狂──特倫特在吃午餐的時候被揮舞斧頭的瘋子攻擊（事實上這人還是肯恩的經紀人）❼──劇情所述還──成真，讓人坐立難安。特倫特在前往（理論上應該是小說虛構的）哈伯恩小鎮路上，看到一個騎腳踏車的小男孩，卻在幾分鐘後變成了滿頭蓬亂白髮的老人❽，彷彿男孩目睹了《牠：第二章》裡的「死光」。肯恩很快就會讓虛構滲入現實世界，各式各樣的怪獸☺傾巢而出。

《靈異萬聖節》

(*Trick 'R Treat*，二○○八年)

導演道格提（Michael Dougherty）跟史蒂芬 · 金一樣受到一九五○年代《ＥＣ漫畫》的影響，這部電影適合作為恐怖片入門，又好笑又恐怖，難得一見。故事背景設在俄亥俄州某座有黑暗祕密的小鎮，以相互交疊的片段組成敘事，劇情轉折處屢屢推翻觀眾預期。最豐富的片段講述校車的故事，一群「怪異」的孩子被淹死在採石場裡，他們回來向兇手們復仇，戴著詭異的自製面具❽，什麼都來。不過，最亮眼的是配角：脾氣暴躁的校長威爾金斯（貝克〔Dylan Baker〕飾）指導兒子雕刻真正的南瓜頭☺、扮成小紅帽的勞倫（佩恩〔Anna Paquin〕飾）遇難時卻翻轉局面。通常越是「純真無害」的人，下手就越狠心絕情。你得堤防小男孩山姆，他頭上罩著粗麻布袋，化身為萬聖節的鬼魂，興致高昂。

《地獄魔咒》

(*Drang Me to Hell*，二○○九年)

《屍變》導演雷米在全球信用危機後推出這部作品，在市場上大放異彩，讓恐怖類型片又成為矚目焦點。銀行職員克莉絲汀（蘿曼〔Alison Lohman〕飾）事業心很強，不顧老態龍鍾的東歐移民後裔賈奴許太太（蕾佛〔Lorna Raver〕飾）苦苦哀求，而遭到了古老邪靈拉米亞作祟整整三天，後來的發展，你大概也猜得出來。賈奴許太太指甲又髒又長、眼神邪惡、假牙更是噁心☺，可謂電影醜老太婆類角色的終極版本。賈奴許太太跟克莉絲汀在車上瘋狂大戰，釘書機釘眼睛、吐痰在臉上，又搞笑又噁心，藉此偷走了克莉絲汀身上的釦子來作法，如果克莉絲汀不能將詛咒傳給別人，她的下場只有悲劇。克莉絲汀隨後就在家裡被狂風、怪獸般的陰影暴擊❹，鏡頭營造精彩出死亡空間❶與驚嚇揭露，觀眾看到她在床上醒來，賈奴許太太就躺在身邊。祝你一覺好眠。

給艾略特與詹姆斯

作者想要感謝：愛麗絲・葛漢（Alice Graham）、葛林・哈沃（Glenn Howard）、麥可・波史托（Michael Brunström）、菲利普・庫柏（Philip Cooper）、派琳・庫利（Paileen Currie）、露絲・艾利斯（Ruth Ellis），以及白獅出版（White Lion Publishing）團隊。

我自己的魯蛇俱樂部成員：

艾莉・卡特羅（Ali Catterall）、安東・比多（Anton Bitel）、伊茉金・哈里斯（Imogen Harris）、喬許・威寧（Josh Winning）、麥特・戴克索爾（Matt Dykzeul）、尼克・奇斯（Nick Kiss）、拉夫・達坤諾（Rafe D'Aquino）、蘿希・弗列契（Rosie Fletcher）與維洛尼克・狄・蘇特（Veronique De Sutter）。

謝謝約翰與薇薇安・格拉斯比的愛與支持。

還有，最重要的，瓦梨・伊內絲（Vari Innes），黑暗中有她守護著我。